ゼロからはじめる　建築の「インテリア」入門

原口秀昭——著
陳曄亭——譯

圖解建築室內
裝修設計入門

一次精通室內裝修的
基本知識、設計、施工和應用

前言

筆者在大學的製圖室中感受到教學的限制，因此大約八年前，為了學習建築和不動產的相關知識，開始使用部落格（http://plaza.rakuten.co.jp/mikao/）。為了讓學生能夠多來閱覽，常以圖解＋漫畫的方式上傳到網站。一開始是以學生為導向的部落格，慢慢地有越來越多業界或建築阿宅的大叔們，以及經營不動產的人士等等，都來造訪我的部落格。

接著，漸漸地演變成大家會反過來教導我，說這個描述是不是不太對等等。在這當中，也有些是要求女生的胸部要畫得再大一點，或是腳要再細一點等，令人非常感激（？）的請求。於是插圖也配合這些讀者的意見慢慢改變。

如此從部落格文章集結出版的圖解入門系列，總共有六本。除了要感謝出版社予以再版之外，包括韓國、台灣、中國等，都陸續出版了翻譯本，接下來也談到了本書。

教導學生室內裝修設計时，如果只是教石膏板從哪裡來、是什麼樣的技術等層面，學生們只會覺得無聊而想睡覺，因此我會從歷史上著名建築師的室內設計開始講起。學生比較喜歡的是萊特（Frank Lloyd Wright）、麥金托什（Charles Rennie Mackintosh）、高第（Antoni Gaudí）等人，既有素材感，又留有些許裝飾功能的室內設計。

柯比意（Le Corbusier）和密斯（Ludwig Mies van der Rohe）所實現的無裝飾空間，以現在的眼光來看是理所當然的事，沒有什麼特別有趣的地方。不過在近代建築的無裝飾，與古典主義、哥德式等樣式的裝飾之間，可以看出在裝飾即將消失的20世紀初設計最耀眼的時刻。不依靠樣式的抽象裝飾，仍保有持續發展的可能，我想今後也會是倍受重視的設計。在本書中，以這樣的作品為焦點，列舉許多例子進行說明。

在日本的室內裝修設計中，比較少以現代的室內裝修設計觀點來學習宗教建築，因此我直接將之省略，改以書院造、數寄屋造、民宅、茶室等的住宅型內部設計為重點。此外，明治之後的樣式建築、近代建築等，皆為從西方引進的設計，得從西方開始說起，所以還是乾脆一併省略。

閱讀記載室內設計歷史與創作者的著作時，常常是在談家具的歷史或椅子的歷史等，但本書不偏重家具，包括室內裝修設計、家具、空間等，都會用心地講述室內裝修設計的整體內容。結果說明歷史的實例部分占了超過

一百五十頁，這在室內裝修設計的書籍中算是相當特例的篇幅。談完室內裝修設計的歷史實例後，關於室內裝修設計的材料、收納、建具、建具的金屬構件、窗簾、百葉窗、設備等，可以派上用場的知識都會予以解說。

本書中著墨不多的木造軸組、木材或家具的尺寸等，請參見拙作《圖解木造建築入門》。另外若是想取得室內裝潢師資格，我想《〔室內裝潢師試驗〕超級記憶術》（彰國社）可以作為參考。期待以本書作為契機，讓大家能夠獲得更精進、更深入的相關知識。

最後，負責進行本書的企劃，並在筆者對於描繪圖解（真的很辛苦！）感到厭煩時，總是持續給我鼓勵，一路支持至書籍出版的彰國社編輯部中神和彥先生，以及同樣在編輯部，於本書校正時勞心勞力，給予我許多協助的尾關惠小姐，還有其他在各方面對我教導良多的專家學者們，以及部落格的讀者們，在此致上我深深的謝意，真的非常謝謝大家。

2012年7月

原口秀昭

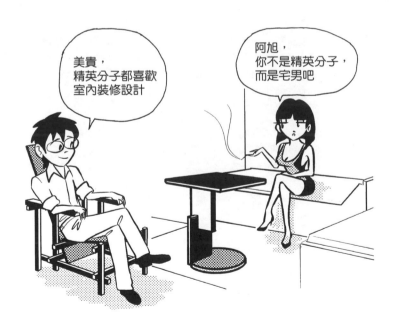

目次　　　　　　　　　　　　　　CONTENTS

圖解建築室內裝修設計入門

Q interior是什麼？

▼

A 內部、室內的意思。

in是表示內側的字首，interior是內、內部、室內的意思，由此轉化為內裝、窗簾、百葉窗、家具、照明、餐具等廣義的含意。

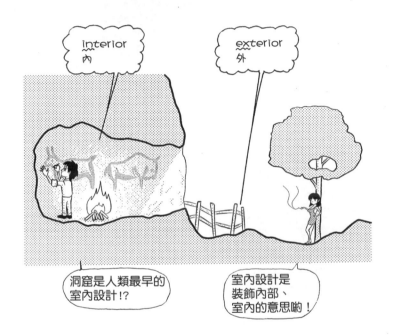

- 加上ex的exterior就是外部的意思。建築中的外裝，一般多是指如陽台、步道、車庫、門、圍牆、植栽等的外部結構。
- 人類最早的室內設計或許是從洞窟開始。除了作為躲避風雨或猛獸的屏障之外，昏暗光線中所包圍出的曲線空間，也有點像是待在媽媽腹中的感覺。不管建築師是不是知道洞窟這件事，都可以將它當作建築中潛在的或說較具根源性的意象。

Q 柱式是什麼？

A 起源於希臘、羅馬的圓柱，依其上下的形式，分為多利克式（Doric）、
愛奧尼亞式（Ionic）、科林斯式（Corinthian）等柱式（order）。

多利克式沒有基座，簡約而堅固的形式；**愛奧尼亞式**的特徵是柱頭有渦
卷的優雅形式；**科林斯式**以複雜的柱頭為其特徵。

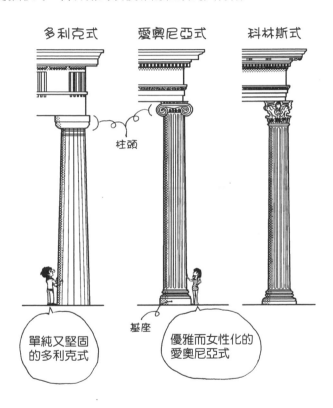

多利克式　　愛奧尼亞式　　科林斯式

柱頭

基座

單純又堅固
的多利克式

優雅而女性化的
愛奧尼亞式

- 除了上述三種形式，還有托斯坎式（Tuscan）、複合式（Composite）等。有些情
 況下需要嚴格地選擇適合的柱式形式，或者另外在基本形式上加入創意的設計。
- 在追求規範的希臘羅馬古典主義建築中，一般都有使用柱式。建築中説到古典，
 就是指古希臘羅馬。所謂古典主義建築，是以古希臘羅馬的建築為典範，包括文
 藝復興、巴洛克、新古典主義等都是古典主義。

Q 拱、拱頂、圓頂是什麼？

▼

A 使用圓弧在牆壁上開設通道，就形成拱（arch）；將拱朝同一方向延伸成隧道狀，成為拱頂（vault）；把拱旋轉成碗狀，則是圓頂（dome）。

在砌石或砌磚而成的砌體結構牆壁上開設通道，可以形成拱。相鄰石頭之間，只有壓縮力作用。

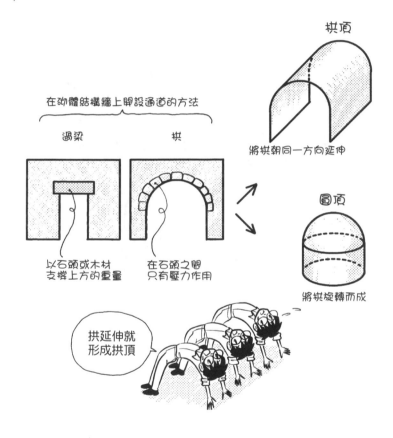

● 以水平放置的石頭或木材（過梁〔lintel〕）來支撐上方重量的開口方法，會因過梁的大小而有限制。另一方面，拱可以用小石頭或磚來堆砌出大型開口。古羅馬的建築物是大量使用拱、拱頂、圓頂等結構技術的全盛時期，對於近、現代的室內設計影響甚巨。

Q 拱頂、圓頂的內面有做成格子狀的嗎？

▼

A 建築史上有非常多實例。

古羅馬萬神殿（Pantheon，128，羅馬）的圓頂內面，就是以台階狀的**嵌板**（coffer）覆蓋的**花格頂棚**。

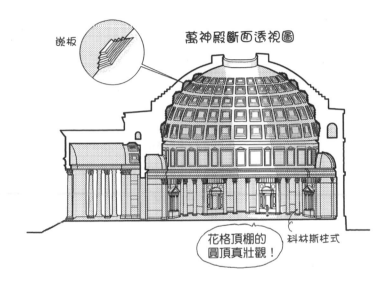

嵌板

萬神殿斷面透視圖

花格頂棚的圓頂真壯觀！

科林斯柱式

- 各個嵌板皆以階梯狀雕刻而成，為了從下方就可以清楚看見雕刻形狀，以由內而外的凹陷方式雕刻，優點之一是重量隨之變輕。在許多古典主義的建物中，都使用了這樣有花格頂棚的圓頂設計。當然，多數拱頂或平面頂棚也會採用花格頂棚的設計方式。
- 萬神殿圓頂的高度與寬度相同，為直徑約43m的球狀接合設計。圓頂是以無鋼筋混凝土建造。圓頂的厚度越往下方越厚，如此一來，可以避免向外擴張的力量讓圓頂崩壞。萬神殿是造訪羅馬時必看的建物。

Q 古希臘羅馬的古典主義如何演進？

▼

A 文藝復興（→矯飾主義）→巴洛克（→洛可可）。

文藝復興時期所復興的古代樣式，在往矯飾主義（後期文藝復興）、巴
洛克、洛可可推進的同時，呈現過於激進的狀態。為了與之抗衡，嚴格
的新古典主義興起。後來，為了與過於嚴格的新古典主義抗衡，又有了
新巴洛克的出現。

古典主義的演進（歐洲建築的保守主流）

花格頂棚圓頂　雙重圓頂　橢圓圓頂

希臘　　　羅馬	文藝復興　（矯飾主義）	巴洛克　（洛可可）	新古典主義　新巴洛克
BC7～AD4C	15～16C	17C	18、19C
古代	約1000年　再生　手法　蠻形的珍珠　石貝裝飾		

柱式　錯視法圓頂　裝飾圓頂

- 在歐洲建築中，古典主義的系統定位為保守主流。從樣式的變遷來看，是以單純 vs. 複雜、靜態vs.動態的方式，一來一往，呈現對立的態勢。
- dome（圓頂）的語源為拉丁文的domus（家），除了圓形頂棚、圓形屋頂，亦指家、屋頂、覆蓋頂棚、大教堂之意。

Q 圓頂內側與外側的形狀會不一樣嗎？

▼

A 考量外觀與內觀的不同，會有雙層的設計，通常原因是為了隱藏結構體，文藝復興以降有許多這樣的實例。

布魯內列斯基（Filippo Brunelleschi, 1377–1446）設計的聖母百花大教堂（Cattedrale di Santa Maria del Fiore，1436，佛羅倫斯），在八角形的尖頭型圓頂內側，有另一個八角形圓頂，圓頂與圓頂之間藏有肋（rib）予以補強。

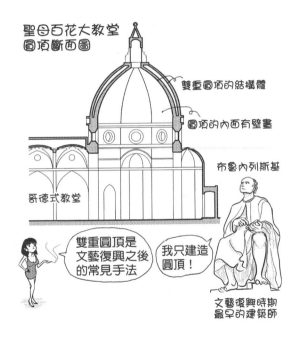

聖母百花大教堂
圓頂斷面圖

雙重圓頂的結構體

圓頂的內面有壁畫

布魯內列斯基

哥德式教堂

雙重圓頂是文藝復興之後的常見手法

我只建造圓頂！

文藝復興時期最早的建築師

- renaissance（文藝復興）在法文中有「再生」之意，東羅馬帝國崩壞的中世紀之後，於14～16世紀，自義大利興起，而後擴展至整個歐洲的運動。在建築方面，以將希臘羅馬的古典、古代樣式重新再生和復興為發展主軸。
- 雖然布魯內列斯基只負責圓頂的架構，結果卻獲得了文藝復興時期最早的建築師的榮耀。
- 圓頂內面的繪畫，是以壁畫（fresco）的技術描繪而成。先將灰泥（plaster）塗在牆壁上，在灰泥未乾之前以顏料描繪圖案，顏料會滲入石灰層中，待灰泥乾燥後，表面即形成堅硬而透明的皮膜。

Q 有橢圓形的圓頂嗎？

▼

A 有，如下圖的巴洛克作品等。

🟦 博羅米尼（Francesco Borromini, 1599–1667）設計的四泉聖嘉祿堂（San Carlo alle Quattro Fontane，1668，羅馬），在蜿蜒牆面的上方就是橢圓形圓頂。

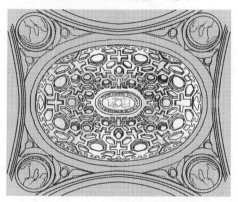

仰看四泉聖嘉祿堂的圓頂

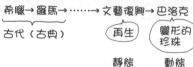

希臘→羅馬→……→文藝復興→巴洛克

古代（古典）　　　　　　再生　　變形的
　　　　　　　　　　　　　　　　珍珠

　　　　　　　　　　　　靜態　　動態

（巴洛克）
變形的珍珠
真是美啊

- baroque（巴洛克）一詞源自葡萄牙文，有「變形的珍珠」之意。特徵為強調凹凸、波浪、躍動的形狀，以及過多的裝飾。
- San Carlo為聖人聖嘉祿之名，Quattro Fontane則是「四個噴泉」的意思，在教堂佇立的十字路口，四個角落各有一個噴泉。而在橢圓形圓頂上方，刻有於自然光下會浮現幾何模樣的浮雕，令人嘆為觀止。

Q 圓頂表面會畫上錯視法畫作嗎？

▼

A 可見於帕拉底歐（Andrea Palladio, 1508–80）的作品等。

🔲 帕拉底歐的圓廳別墅（La Rotonda，1567，維琴察郊外）的牆面、頂棚面、柱式的柱和簷部，以及拱等，都畫有錯視法（trompe l'oeil）壁畫，藉以增加建築的深度。

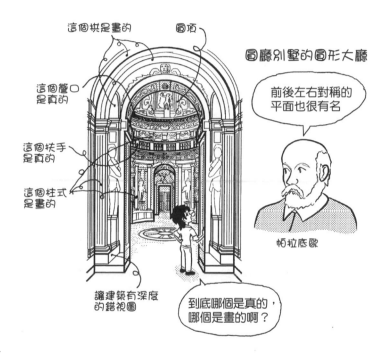

這個拱是畫的　　圓頂

圓廳別墅的圓形大廳

前後左右對稱的平面也很有名

這個簷口是真的

這個扶手是真的

這個柱式是畫的

帕拉底歐

讓建築有深度的錯視圖

到底哪個是真的，哪個是畫的啊？

- 義大利文maniera原為「手法」之意，利用手法完成的建築樣式，稱為Mannerism（矯飾主義）。在文藝復興全盛時期，古典主義幾乎已經完成，因此文藝復興後期變成了追求手法的時代。如今若提到矯飾主義，蘊含使用現有的製作手法，呈現出有些過於矯揉造作而不真實的貶意。
- 在頂棚繪上天空、雲朵和甚至天使等，於文藝復興之後相當常見，這種手法可讓頂棚看起來像天空一般。然而，在建築重點上畫上錯視畫的實例仍不多見。

Q 有在無嵌板等的平滑圓頂上加上精緻裝飾的例子嗎？

▼

A 如下圖，可見於洛可可的室內。

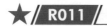 屈維利埃（François de Cuvilliés, 1695–1768）設計的阿馬林堡鏡廳（Hall of Mirrors, Amalienburg，1739，慕尼黑），頂棚和牆面布滿精緻的金色裝飾。牆壁不使用柱式，而是以細曲線狀框緣作為分段。

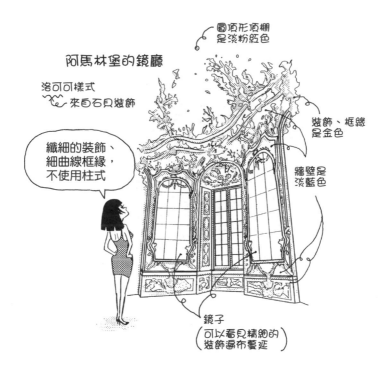

- 洛可可樣式的特徵是避開古典的樣式，使用纖細的曲線進行微雕裝飾，牆面的分段方式不使用柱，而是用曲線的框緣。rococo（洛可可）的語源來自 rocaille（石貝裝飾），以岩石、貝殼、植物的葉子等作為裝飾樣式的主題。宮殿本體為高雅的巴洛克樣式，鏡廳或別宮等處採取纖細的洛可可樣式。
- 設置在四周的鏡子，讓精緻裝飾有了無限延伸的效果。圓頂型頂棚也有非常精緻的裝飾。這樣的室內設計可以讓壓迫感和威嚴感消失，表現出建築的纖細感。

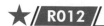

Q 花格頂棚圓頂是萬神殿以降出現的嗎？

▼

A 古典主義建物中有非常多實例。

辛克爾（Karl Friedrich Schinkel, 1781–1841）的新古典主義代表作──老美術館（Altes Muscum，1828，柏林）圓形大廳，就是類似萬神殿的花格頂棚圓頂。嵌板為兩段雕塑，裡面再進行雕刻和色彩設計。

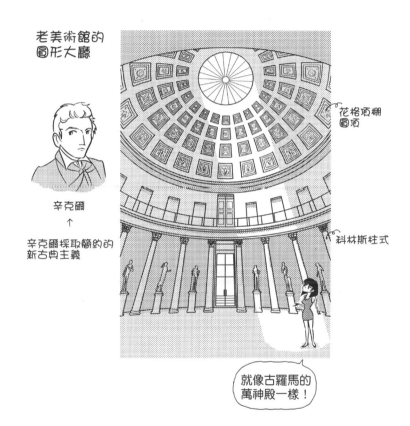

老美術館的
圓形大廳

辛克爾

↑

辛克爾採取簡約的
新古典主義

花格頂棚
圓頂

科林斯柱式

就像古羅馬的
萬神殿一樣！

● 在巴洛克、洛可可等過度裝飾的時代之後，從18世紀後半至19世紀初，興起了新古典主義，嚴格地以考古學姿態，採用希臘羅馬的建築作為建造範本，由於是不同於文藝復興的古典主義，因此加上「新」一字作為區別。

● 辰野金吾（1854–1919）設計的東京車站（1914），重建後的丸之內口的頂棚就是花格頂棚圓頂。下次到東京車站時，請抬頭看看就知道了。

Q 有以展示美術品為主的住宅室內設計嗎？

▼

A 建築史上常見於美術愛好者家中。

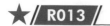 索恩（Sir John Soane, 1753–1837）自宅（1813，倫敦）名為圓頂的房間中，美術品展示在挑高三層樓、直達天花板的狹窄空間。

- 這座宅邸不像美術館那樣以並排的方式展示，而是以立體逐層堆疊法來擺設，如此一來，房間給人的感覺就像偏執狂般永無止境地延伸。索恩自宅由既存的連棟房屋改造而成，現為開放給一般人參觀的索恩美術館，建議到倫敦時務必造訪。
- 索恩以建築師之姿活躍於18世紀末興起的新古典主義中，新古典主義採用希臘羅馬的柱式（柱的樣式），與過度裝飾的巴洛克、洛可可等相較，是簡約又嚴格的古典主義。他的著名作品包括英格蘭銀行（Bank of England，1788–1833）的增築改建案。

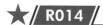
Q 有以挑高樓梯為重點的室內設計嗎？

▼

A 常見於巴洛克時期以降。

加尼葉（Charles Garnier, 1825–98）設計的巴黎歌劇院（Opéra de Paris，1875），自門廳向上的樓梯挑高空間，高雅風尚的設計正是豪華絢爛的新巴洛克代表作。

巴黎歌劇院

來巴黎一定要看喔！

加尼葉
↑
歌劇院旁邊有他的銅像

柱式為兩根並排的雙柱

巴洛克樓梯啊！

●歌劇院的門廳在非演出時間也可以參觀，內部參觀則是預約制。

Q 新古典主義與新巴洛克有何不同？

▼

A 相較於新古典主義嚴格而單純地復興古典樣式，新巴洛克採取曲線、橢圓、裝飾等多樣的動態方式，以豐饒的古典為目標。

比較辛克爾與加尼葉的作品便一目了然。就像文藝復興→巴洛克的進程一樣，新古典主義→新巴洛克。

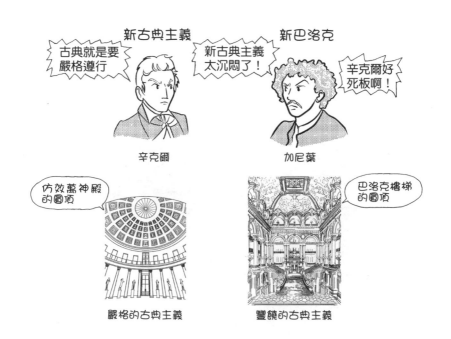

新古典主義　　　　新巴洛克

古典就是要嚴格遵行

新古典主義太沉悶了！

辛克爾好死板啊！

辛克爾　　　　　加尼葉

仿效萬神殿的圓頂

巴洛克樓梯的圓頂

嚴格的古典主義　　　　豐饒的古典主義

Q 歐洲中世紀的建築樣式是什麼？

▼

A 仿羅馬式（Romanesque）和哥德式（Gothic）。

古希臘羅馬與近代的文藝復興、巴洛克之間，有中世紀的仿羅馬式和哥德式。

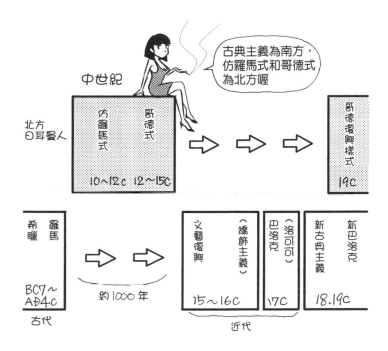

- Romanesque 為「羅馬風」之意，到了羅馬帝國後期，成為早期基督教建築起源的建築樣式。Gothic 一詞有著「像哥德人一樣野蠻」的意思，為仿羅馬式進化的樣式。仿羅馬式、哥德式皆是由修道院或教會發展而來的樣式。
- 古典主義源自阿爾卑斯山以南及地中海沿岸，在其持續發展的同時，與之相對的中世紀樣式則是源於阿爾卑斯山以北。南方為古典主義，北方是中世紀建築。在此之後的哥德式時期，建造了許多如英國國會大廈（House of Parliament，1852）等建物。

Q 仿羅馬式的拱是什麼形狀？

▼

A 多為半圓形拱。

將半圓拱並排為隧道狀而成的**筒形拱頂**（barrel vault），以及讓筒形拱頂交叉而成的**交叉拱頂**（groin vault），常用於仿羅馬式教堂的天花板。由於交叉拱頂結構不夠穩固，開發出在稜線上裝設**肋**（rib）的固定方式。

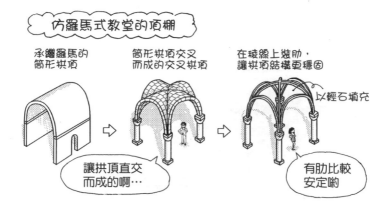

仿羅馬式教堂的頂棚

承續羅馬的
筒形拱頂

筒形拱頂交叉
而成的交叉拱頂

讓拱頂直交
而成的啊…

在稜線上裝肋，
讓拱頂結構更穩固

以輕石填充

有肋比較
安定喲

- 半圓拱為仿羅馬式的基本形式，後來在哥德式中大量採用的尖拱（pointed arch）也很常見。
- 在厚牆上開設小型拱時，會形成幽暗的室內。看過市中心的哥德式大教堂後，再看地方的仿羅馬式建築，就會感受到由厚牆所呈現出的簡約又強大的空間感和厚重感，還有光線被限縮後，產生對光源的珍貴感。筆者最推薦的造訪地點為英國北部的德倫大教堂（Durham Cathedral，11–13C），以及德國中部的瑪利亞拉赫大修道院（Maria Laach Abbey，12C）。

Q 哥德式的拱是什麼形狀？

▼

A 前端有尖頭的尖拱。

若是以高度相同的半圓拱組成交叉拱頂，其對角線的稜線會形成不安定的非半圓。要讓對角線的稜線成為半圓，其高度必須比邊緣的拱來得高。將前端做成尖拱，除了高度可以齊平之外，結構也較安定。

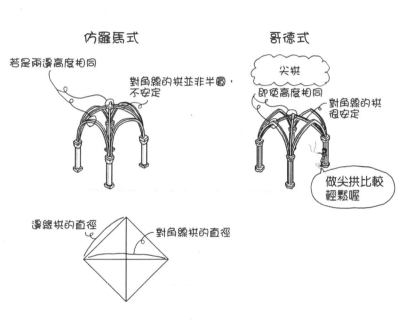

●哥德式教堂傑作眾多，包括巴黎聖母院（Cathédrale NotreDame de Paris，13C）、巴黎聖禮拜堂（La SainteChapelle，13C）、亞眠聖母大教堂（Cathédrale Notre-Dame d'Amiens，13C）、沙特爾聖母大教堂（Cathédrale NotreDame de Chartres，13C）等，筆者最推薦的是雕刻深邃的拉昂聖母院（Cathédrale NotreDame de Laon，13C，不是理姆斯聖母大教堂〔Cathédrale NotreDame de Reims〕）。

Q 扇形拱頂是什麼？

▼

A 如下圖，呈扇形的拱頂。

在英國哥德式全盛時期，多為複雜交錯線狀要素而構成天花板、如椰葉或扇子形狀的拱頂。fan是扇子、芭蕉扇之意。

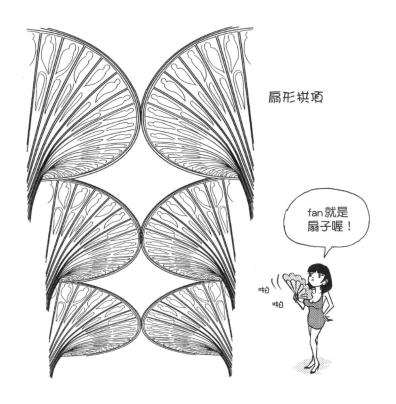

扇形拱頂

fan就是
扇子喔！

啪 啪

- 劍橋的國王學院禮拜堂（King's College Chapel，16C）有非常雄偉的扇形拱頂（fan vault）。
- Gothic（哥德式）一詞有著「像哥德人一樣野蠻」的貶意，帶著有些古怪、令人生懼的造形，相較於放在明亮的義大利、法國等處，多濕地帶的英國等地或許更適合這種風格。迪士尼樂園中像是「幽靈公館」等鬼屋，都是以哥德式建築為主，或許中世紀的灰暗印象也間接助了一臂之力。19世紀的英國，興起了哥德復興運動，讓哥德式建築再次重生。哥德復興建築的比例和造形令人畏懼，感覺有些恐怖，與優雅的古典主義不同，充滿了特殊的魅力。

Q 窗花格是什麼？

▼

A 如下圖，分割窗戶、拱、拱頂的裝飾、分枝狀圖案。

從哥德式教堂發展而來，其樣式隨時代而朝纖細、複雜化的方向發展。窗花格（tracery）與彩色玻璃（stained glass）結合，形成富饒的哥德式之美。

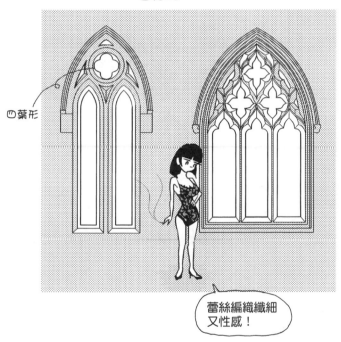

●莫內畫了好幾幅著名的盧昂聖母大教堂（Cathédrale NotreDame de Rouen，16C）作品，在其後的聖馬可魯教堂（Église SaintMaclou，16C）就可以看見細緻精巧的窗花格。

Q 懸挑式拱形支撐是什麼？

A 如下圖，在從牆壁伸出的水平材上，以斜撐材補強，進而支撐屋頂的架構法。

中世紀英國教會和莊園領主的宅邸開始發展的架構法。以石頭組合拱頂成本高且工期長，因此當時的小教會和宅邸的屋頂架構盛行使用懸挑式拱形支撐（hammer beam）的室內設計。

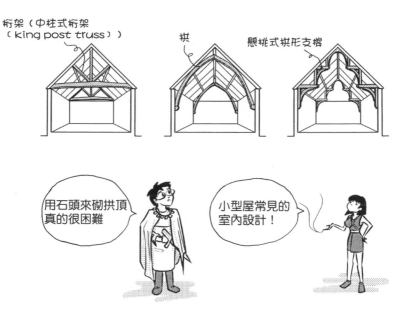

桁架（中柱式桁架「king post truss」）

拱

懸挑式拱形支撐

用石頭來砌拱頂真的很困難

小型屋常見的室內設計！

- 桁架（truss）是以三角形作為組合的結構方式。以石頭組合成拱頂的大教堂中，屋頂也是以木造桁架作為支撐。現今經常用於體育館屋頂的支撐梁等結構。
- 在管理莊園的領主宅邸中，稱為大廳的大空間經常設計成露出屋頂架構的寬闊空間。關於莊園領主宅邸的面貌、通道＋大廳的空間構成，請參見拙作《20世紀的住宅 空間構成的比較分析》（鹿島出版會）。

Q 有以洞窟意象打造的室內設計嗎？

▼

A 建築史上有很多以洞窟意象打造的作品。

高第（Antoni Gaudí, 1852–1926）設計的聖家堂（Sagrada Família，1882–，巴塞隆納），從入口附近一直延伸到內部，感覺就像來到幽暗的洞窟或鐘乳石洞。同樣是高第作品的巴特由之家（Casa Batlló，1906，巴塞隆納）和米拉之家（Casa Milà，1907，巴塞隆納），內部設計也讓人聯想到洞窟和鐘乳石洞。

聖家堂的入口

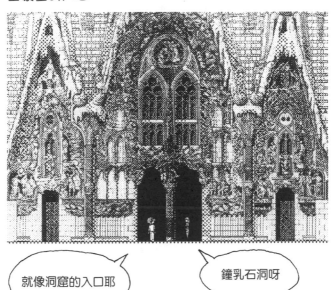

就像洞窟的入口耶

鐘乳石洞呀

- 聖家堂的外觀融入了哥德式的要素，同時又整個跳脫出來，演變成令人生畏的造形。關於其設計發想，也有另一說是來自巴塞隆納近郊的蒙塞拉特（Montser-rat）。
- 建築物的外側（凸側）與內側（凹側），也被比喻為男性生殖器與女性生殖器。除了男性、女性在形狀上的說法之外，比起建築本身，較多女性對其室內設計更有興趣，也就是相較於向外凸出的象徵性形狀，對於內部的設計樣式，以及所包圍出的空間等更感興趣。在筆者所服務的女子大學中，許多剛入學的女高中生都表示：「我對室內設計有興趣」，反而較少人說：「我對建築有興趣」。

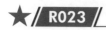

Q 如何打造洞窟式室內設計？

▼

A 牆壁與天花板之間不設界線，大量使用不規則的曲面和曲線。

◆ 下圖為高第設計的巴特由之家（1906）屋主住宅層（二樓）的中央會客室。從牆壁到天花板是沒有接縫的連續曲面，窗戶和家具設備也使用許多曲線，天花板面以照明為中心而呈渦卷狀。

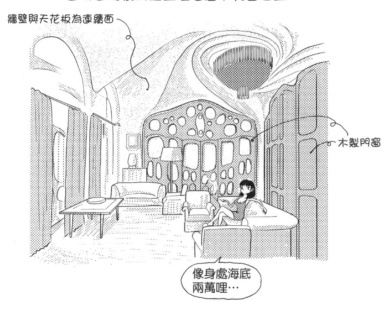

巴特由之家的屋主住宅層中央會客室

牆壁與天花板為連續面

木製門窗

像身處海底兩萬哩…

- 巴特由之家為現存的建物，內外都曾經過大改造。讓人不禁聯想到海底洞窟的牆面、天花板面等，以灰泥製作而成，而牆壁表面則做成像是水面波紋或魚鱗之類的模樣。
- 包括牆壁和天花板的造形，是在基礎上塗裝以熟石灰加入石灰岩粉或黏土粉混合而成的粉飾灰泥（stucco）打造，之後再塗繪出所需的造形模樣。
- 打開上圖正面的木製門窗會連接到鄰房，打開右側的木製門窗則是通往平面圖上畫有十字架的小房間，也就是祭室。

Q 可以從結構體（軀體）中獨立出來打造洞窟般的曲面嗎？

▼

A 相較於將天花板或牆壁從結構體中分離出來，有更多實例是以如一體化的曲面來打造牆壁與天花板。

🔲 巴特由之家是以既存建物改建，打造出與結構體之間分離的空間，也就是所謂「紙塑」（papier-mâché）。

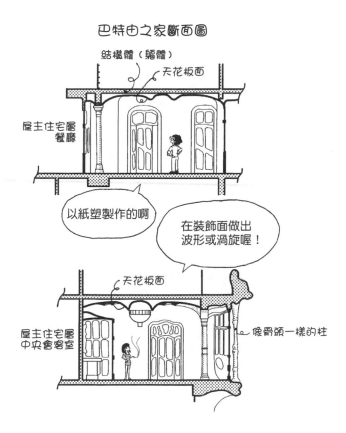

巴特由之家斷面圖

結構體（軀體）

天花板面

屋主住宅層餐廳

以紙塑製作的啊

在裝飾面做出波形或渦旋喔！

天花板面

屋主住宅層中央會客室

像胃頭一樣的柱

● 高第的作品經常可見藉由外露出拱或拱頂等的結構體，來表現洞窟的感覺。

● 建築史上可以看到很多從結構中獨立出來，再製作曲面的作品。近代建築以降，傾向避免製作從結構獨立出來的紙塑空間。這個概念是考量整體構成的結果，若將室內設計獨立出來，是較不適宜的設計方式。

Q 門扇等的平面方向（水平方向）會做成蜿蜒起伏狀嗎？

A 如下圖，為了呈現曲面的效果，會有蜿蜒起伏的情況。

巴特由之家的屋主住宅層中央會客室以木製門窗作為隔間，不僅將立面設計為曲線狀，平面方向也蜿蜒起伏。前後附有凹凸造型，強調出整間房屋如洞窟般布滿波浪拍打形成的曲面。

巴特由之家的屋主住宅層中央會客室

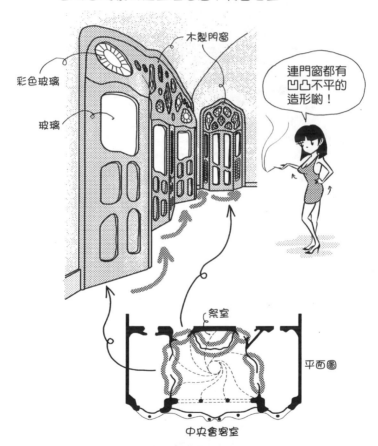

● 中央會客室的左右為鄰房，後方為祭室，由於三面皆為蜿蜒起伏的木製門窗，整個房間的牆壁呈現彎彎曲曲的樣子。

Q 鐵柵門可能設計成曲線形狀嗎？

▼

A 由於鐵加工容易，所以可以設計成平面曲線和立體曲線。

🔲 高第設計的米拉之家（1907，巴塞隆納）共用部分的入口大門，正如下圖般是在平面上敲打出曲線的形狀。

米拉之家的共用部分入口

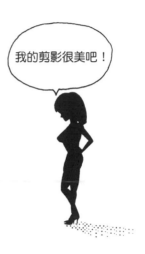

我的剪影很美吧！

- 米拉之家的入口是焊接鐵棒所形成的平面，利用將鐵打成平板狀加以彎折，或是以模具鑄造，再進行焊接等等，有許多加工方法，高第的建物經常以此作為細部裝飾。若從內側看出去，格柵會形成剪影穿過街頭，非常漂亮。
- 歐洲建物的下層部分經常為了防盜而使用鐵格柵，或是配合石塊的外裝而使用黑色格柵鐵窗或格柵門，這些後來都成為重要的設計組成元素。位於巴黎的貝朗榭公寓（Castel Beranger，吉馬德〔Hector Guimard〕，1898），其入口處的格柵門，就是著名的新藝術代表作品之一（參見R063）。

Q 有援用骨頭的室內設計嗎？

▼

A 高第的慣用手法。

下圖為巴特由之家通往屋主住宅層的樓梯。樓梯側面以木製化妝材，設計成感覺像是恐龍背脊的模樣。各個零件就像脊椎一樣，一個一個分開製作，再連結成一個長型構件。

巴特由之家通往屋主住宅層的樓梯

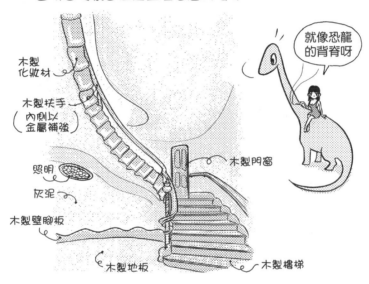

- 高第的骨頭設計以巴特由之家外側的柱最著名。在高第的工作室中，牆壁上懸掛著50cm高的鐵製骸骨，作為雕像的樣本。除了作為樣本之外，同時也是高第設計建築或室內設計的發想來源。
- 在關節的設計上，現代常用鋼骨鉸接，這時就會看到如機器人般的關節設計。

Q 凹間是什麼？

▼

A 牆壁一部分凹陷的部分，形成一個小房間的空間。

下圖為巴特由之家屋主住宅層前室中設置暖爐的凹間（alcove）。這個以磁磚、陶器、石材等打造出的凹間，就像洞窟中的坑窪一樣，洞穴中的小洞穴。

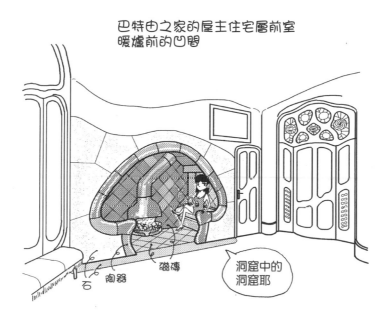

巴特由之家的屋主住宅層前室
暖爐前的凹間

石　陶器　磁磚　洞窟中的洞窟耶

●alcove 在阿拉伯文中是以有拱頂之意的alqobban為語源，原指牆面上有拱狀、拱頂狀、圓頂狀的凹陷的意思。

Q 木製的椅子可以做出曲線、曲面嗎？

▼

A 由於木頭加工容易，很簡單就能製作。

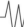 巴特由之家的雙人座扶手椅，包括座面、椅背、扶手和椅腳等，全部的輪廓都是曲線，而且每個面都刻成曲面狀。由於椅背是以四片木板組合而成，因此表面的木紋呈菱形。

我的曲線更漂亮

木紋

巴特由之家的雙人座扶手椅

留有樣式的細部設計

高第

● 椅腳的部分附有樣式化設計的曲線。

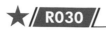

Q 可以用磁磚做出曲面的家具嗎？

▼

A 多數例子是以小馬賽克磁磚或破碎磁磚鋪貼而成。

高第設計的奎爾公園（Parc Güell，1914，巴塞隆納）長椅，就是以色彩鮮豔的破碎磁磚（陶片）鋪貼而成。

- 破碎磁磚的馬賽克拼貼，是高第的弟子茹若爾（Josep Maria Jujol, 1879–1949）所創造的設計樣式。
- 馬賽克拼貼需要在現場進行施作，根據磁磚的形狀和顏色，一邊調整平衡，一邊進行拼貼。如今需要破碎石塊或磁磚拼貼的地方，大概剩下浴室或店舖的牆面了。常見以25mm見方的馬賽克磁磚做曲面拼貼。

Q 草原式住宅、美國風住宅是什麼？

▼

A 萊特（Frank Lloyd Wright, 1867–1959）為自己設計的住宅所命名的名稱。

萊特的住宅作品大致可分為前期的草原式住宅（prairie house）與後期的美國風住宅（usonian house）。前期所保有的彩色玻璃等裝飾設計，在後期作品中幾乎不可見。

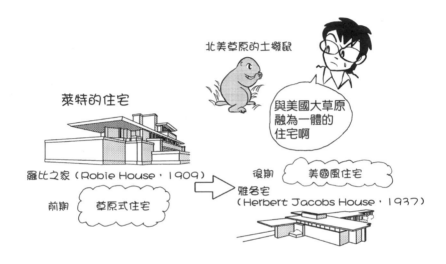

北美草原的土撥鼠

與美國大草原融為一體的住宅啊

萊特的住宅

羅比之家（Robie House，1909）

前期　　草原式住宅

後期　　美國風住宅

雅各宅（Herbert Jacobs House，1937）

● prairie是大草原的意思，美國風則是從小說中擷取的用語。萊特的前期設計多為大型宅邸，後期則多是以一般家庭為導向設計的小型住宅，稱為美國風住宅。
● 萊特熱中於發展生根於大地，與自然融為一體，以及有機的設計方式。有機設計是萊特經常提到的詞彙，在近代建築中是相對於無機的、機械的，這類建築設計多使用自然素材，並與自然融為一體。

Q 萊特的住宅中的平面中心是什麼？

▼

A 暖爐。

威利茲宅（Willits House，1902，芝加哥）是十字形平面的典型範例，在中央設置暖爐，暖爐周圍是房間，房間之間不以門作為間隔，使其成為曖昧的連續空間。房間的交界處立有縱柵，使人順著格柵行走的同時，還可以在暖爐側包圍出長椅的設置空間。這就是萊特強調的空間流動感。

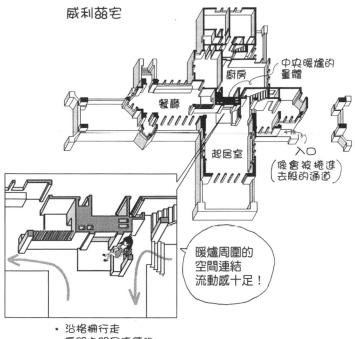

威利茲宅

廚房

中央暖爐的量體

餐廳

起居室

入口

（像會被捲進去般的通道）

暖爐周圍的空間連結流動感十足！

・沿格柵行走
・房間之間是連續的

● 包括草原式住宅和美國風住宅，都有許多將暖爐設置在建物平面中心的例子。

● 將暖爐設置在家的中心的手法，於16～18世紀的美國殖民地時期，也常用在木造箱型建物。以磚或石頭等沉重的大型建材所打造的暖爐，使用後可以保持室內的溫度不容易冷卻，因此是將對環境的影響層面都考量進去的設計。

Q 如何裝飾草原式住宅的牆壁和天花板？

▼

A 以木製邊沿（trim，鑲邊飾）或邊框等環繞裝飾。

◼ 羅比之家（Robie House，1909）的柱角附有木框，天花板則有橫向的
木製邊沿，以等間隔方式設置。

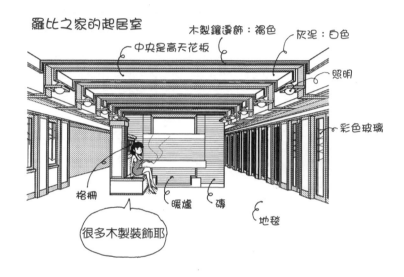

● 位於芝加哥市的羅比之家仍保存至今，並且開放參觀，來到芝加哥絕不能錯過。
十字形平面的草原式住宅，可以入內參觀的建物少之又少，筆者在芝加哥南部的
坎卡基（Kankakee），有幸得以進入參觀作為餐廳使用的布萊德利宅（B. Harley
Bradley House，1900），不過這已是二十多年前的事了，不知道目前的情況如何。

Q 萊特設計過不平坦的天花板嗎？

▼

A 設計過許多具傾斜度的天花板或拱頂天花板等。

萊特的實作超過四百件，光是天花板就有各式各樣的形式。昆利宅（Avery Coonley House，1908，伊利諾州河濱市〔Riverside〕）的天花板配合屋頂傾斜，日文稱為船底天花板（如船底弧形的天花板）。和羅比之家一樣，昆利宅裝飾了許多木製鑲邊飾。

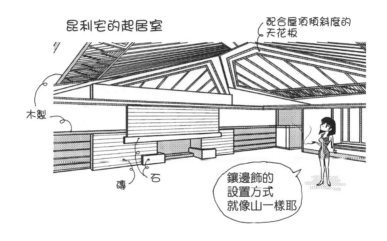

昆利宅的起居室

配合屋頂傾斜度的天花板

木製

磚　石

鑲邊飾的設置方式就像山一樣耶

- 1910年，在柏林舉辦的萊特作品展中曾介紹草原式住宅，並在同年出版了作品集。改變箱型成為十字形等的型態，對歐洲的近代運動帶來很大的影響。
- 配合屋頂的傾斜，船底天花板常能得到較高的空間，但與此同時，屋頂的內側空間隨之消失，沒有該空間就無法進行換氣，夏天的熱氣會順著屋頂直接向下傳遞，讓室內變得非常炎熱，成為這種設計最大的缺點。因此，使用船底天花板時，必須採取相當縝密的換氣對策和隔熱對策。

Q 萊特設計的彩色玻璃的特徵是什麼？

▼

A 以直線、斜線、圓形、三角形等的幾何學的、抽象的圖形組合而成。

幾乎看不到取自具象植物的圖案。羅比之家起居室的彩色玻璃是以銳角的斜線組合而成，利用線條疏密程度的不同來形成對比強烈的圖案。只在一些重點部位嵌入有色玻璃。

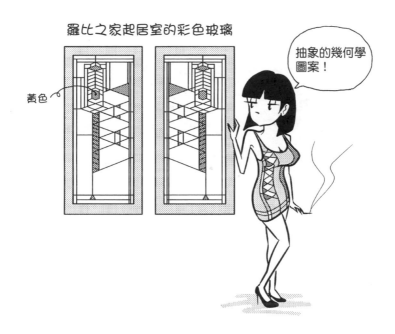

羅比之家起居室的彩色玻璃

黃色

抽象的幾何學圖案！

●羅比之家中用以讓車輛等進出的內門，就是使用類似彩色玻璃設計的方格門。
●彩色玻璃經常用於前期的草原式住宅，到了後期的美國風住宅幾乎沒有使用。

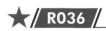

Q 萊特使用過圓形裝飾嗎？

▼

A 經常使用。

巴斯達爾宅（Aline Barnsdall House，1921，洛杉磯）的暖爐，在石頭浮雕上使用圓形和三角形做裝飾。圓形有強烈的中心性，而且左右對稱，但下圖中的圓形設計大幅傾向左側，形成具現代感的裝飾圖樣。

巴斯達爾宅的暖爐

石頭浮雕

現在依然流行吧？

設計採用不對稱的圓

萊特

- 巴斯達爾宅的外觀讓人聯想到馬雅建築。日本芦屋市的山邑家住宅（Tazaemon Yamamura House，1918，今為淀川鋼鐵迎賓館）也有同樣的外觀設計。這兩個地方都可以入內參觀。
- 除了山邑家住宅之外，萊特在日本的作品還有自由學園（Jiyu Gakuen Girls' School，1921，東京）、帝國飯店（Imperial Hotel Tokyo，1923，東京；本館於1968解體，現今其正面的一部分已移至名古屋的明治村博物館保存），都可以入內參觀，建議建築和室內設計相關人士務必造訪。

Q 萊特會將自然岩石納入室內設計嗎？

▼

A 落水山莊（Fallingwater，1936，賓州熊奔〔Bear Run〕）的暖爐周圍地板上就有岩石突出來，那些岩石在興建這棟建物之前即已存在。

坐落於河川岩石邊的落水山莊，是外觀彷彿與自然融為一體的建物，室內也有原有的岩石。暖爐是橫向砌長形岩石而成，與靠近天花板的棚架相呼應，強調出水平線。

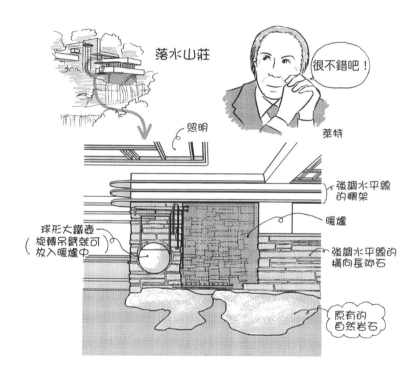

- 在萊特眾多的住宅作品中，最著名的便屬落水山莊。萊特度過事業低潮期後，也來到日本發展，落水山莊的設計讓他的事業重新復活，並且獲得劃時代的成就。自此之後，也讓萊特有精力發展出後來的美國風住宅。
- 落水山莊位於匹茲堡郊外，開車需要兩個小時，可以入內參觀。筆者曾兩度造訪，親見時真切感受到萊特真是個天才！

Q 萊特如何在平面上使用牆壁和玻璃？

▼

A 常用的手法是，將可開窗眺望的面崖側配置玻璃窗，相反的面山側配置 L 型牆壁。

落水山莊內側的客房為面山側，以 L 型包圍出牆壁，並在 L 型的角落設置暖爐，面崖側則配置玻璃窗。整個落水山莊的牆壁都是橫向長砌石，藉此與棚架一起強調出水平線。

落水山莊的客房

* 以建築作品來說，落水山莊絕對壓倒性勝出，不過其客房部分是以規模感和被牆壁包圍的舒適感取勝，讓人不禁想要在此住上一晚。

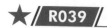
Q 萊特會使用六角形、三角形的網格，以及平行四邊形的網格，來構成平面嗎？

▼

A 實例眾多。

哈那之家（Hanna-Honeycomb House，1936，加州史丹佛）的平面就是以六角形網格構成，形成美麗的**蜂巢式平面**（honeycomb plan）住宅。完全沒有直角相交的牆壁，空間連續且平順地相接。

- 前期的草原式住宅為不均等的雙層網格，後期的美國風住宅多使用均質網格。如正方形、平行四邊形、六角形、三角形和圓形等，追求各種不同形式的網格。
- 哈那之家位於舊金山郊外，在史丹佛大學附近。筆者造訪時，由於該建物正作為私人住宅使用，無法入內參觀，但從馬路側可見的外觀來看，明顯得知牆壁與屋頂是以蜂巢狀構成。包括強調水平線而在牆壁或屋簷天花板所設置的木製護牆板（clapboard）等，都能感受到其建築之美，這種感覺殘留筆者心中。
- honeycomb為「蜂巢」之意，紙門所使用的蜂巢芯材（honeycomb core）就是這種結構形式。

Q 萊特設計過螺旋狀空間嗎？

▼

A 古根漢美術館（Guggenheim Museum，1959，紐約）是代表範例。

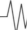 中央挑高空間周圍配置了螺旋狀廊道，用以讓參觀者可以先搭電梯到最上層，再沿著斜面慢慢往下欣賞畫作。莫里斯商店（Morris Store，1948，舊金山）一案只有部分使用圓弧狀斜面，不像古根漢美術館是充分利用。

古根漢美術館

我過世那年完工呀

超積極！

萊特

一邊繞圈圈
一邊往下喲

● 圓弧狀斜面逐漸向上，讓人有向外擴張的錯覺，中央設有天窗。不管是四角形螺旋，或是在美術館設置具穿透性的斜面等，雖然柯比意也有類似的構想，萊特卻是第一位徹底實現螺旋設計的建築師。

Q 索涅特設計的家具特徵是什麼？

▼

A 以曲木（bentwood）做成的可量產簡約設計。

索涅特（Michael Thonet, 1796–1871）開發出以高溫水蒸氣使木頭軟化並加以彎曲為**曲木**的技術，生產出沒有細部樣式、設計簡約的「14號椅」（No. 14 chair，1859）。

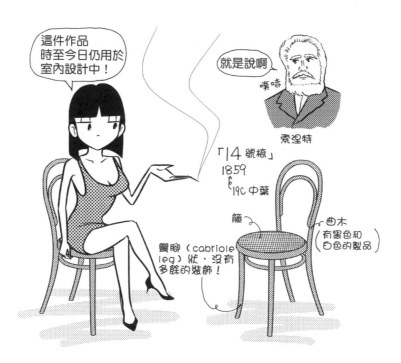

Q 高背椅是什麼？

▼

A 如下圖，椅背較高的椅子。

最著名的高背椅（high back chair）作品是麥金托什（Charles Rennie Mackintosh, 1868–1928）配置在希爾宅（Hill House，1904，格拉斯哥近郊）的梯椅（ladder chair）。

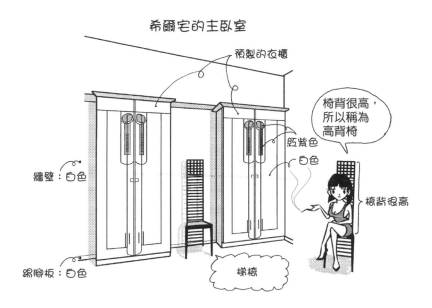

希爾宅的主臥室

- ladder是階梯，ladder chair就是將椅背做成階梯狀的設計，因此也稱為ladder back chair。
- 位於格拉斯哥近郊的希爾宅可以入內參觀。另外還有格拉斯哥藝術學院（Glasgow School of Art）、柳茶室（Willow Tearooms，參見R048）等，請務必前往參觀。

Q 近代建築中有在白色牆壁上描繪花卉圖案的設計嗎？

A 近代初始，麥金托什的設計作品中有這樣的實例。

麥金托什曾在白色牆壁上描繪喜愛的玫瑰主題。希爾宅各處的白色牆壁上都有利用印刷模板繪製的抽象化淡紅紫色（玫瑰色）的玫瑰，以及淺綠色葉片。

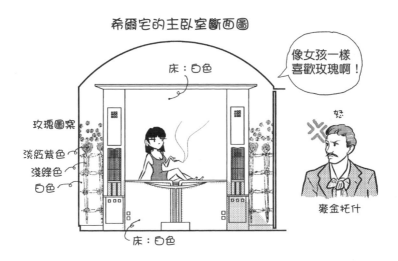

希爾宅的主臥室斷面圖

- 所謂印刷模板，是在牆壁上放置切割好圖樣的模板，再以附有塗料的筆或海綿，從模板上方塗刷過去，進而描繪出圖案的一種方法。
- 麥金托什在20世紀初的眾多作品，對同時代的維也納創作者來說可謂影響深遠，特別是在裝飾方面，其影響力倍受肯定。
- 近代建築已將裝飾從建築中排除，但近代初期留下了與過去不同的更為抽象化、超脫一般的裝飾。裝飾消失前的建築作品，與完全沒有裝飾的作品相較，又有另一種不同的魅力。筆者還是學生時，看過許多格拉斯哥和維也納的建築作品，非常了解裝飾的力量。

Q 近代建築中有在照明器具上添加花卉圖案的設計嗎？

A 麥金托什設計的照明器具使用了花卉圖案。

希爾宅起居室的托架（bracket）照明上使用的彩色玻璃，便是設計成玫瑰的圖案。裝飾的細緻框架以鉛製成。

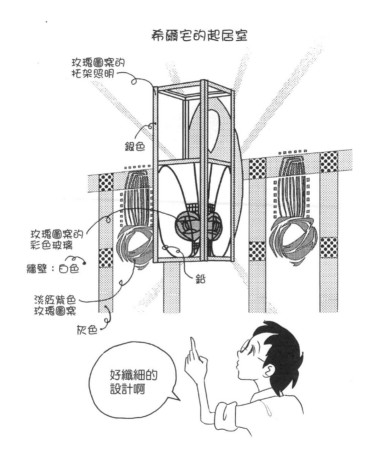

希爾宅的起居室

- 托架是指從牆壁突出的框架，用以裝設在牆壁上的照明器具等物件。
- 麥金托什設計的照明器具常用玫瑰圖案、格柵、正方形網格等，再加上纖細的金屬線組成。

Q 麥金托什的玫瑰主題是什麼樣的形狀？

A 如下圖，不是分別描繪花瓣，而是以橢圓形封閉曲線重疊而成，並重覆
排列近直線的曲線來表現葉子和花莖。

由於這種裝飾是以抽象化的曲線組成，配置在近代建築的白色牆壁或天
花板上也不會覺得不協調。

麥金托什的玫瑰主題

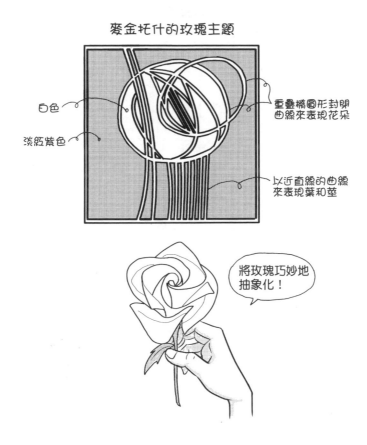

白色

淡紅紫色

重疊橢圓形封閉
曲線來表現花朵

以近直線的曲線
來表現葉和莖

將玫瑰巧妙地
抽象化！

●上圖為設置在格拉斯哥藝術學院（1909）會議室中的家具的部分裝飾。

Q 麥金托什描繪過以樹木來點綴通道的設計嗎？

▼

A 麥金托什曾描繪以線條重疊出圓形、橢圓形等的通道樹木設計。

 下圖取自藝術愛好者之家（House for an Art Lover，設計競圖，1902）的外觀通道。上面描繪了玫瑰圖案般的圖樣。

● 一般來說，作為點綴通道的樹木圖案，與設計本體的建物或室內設計不同，多是隨意繪製，或是以照片拼貼而成的圖案。

Q 除了玫瑰之外，麥金托什還有以什麼物件作為主題來設計曲線圖案？

▼

A 以柳木、女性髮絲、洋裝等作為主題。

下圖取自藝術愛好者之家（設計競圖）的音樂室內部通道。牆壁上描繪了女性長髮的圖案。

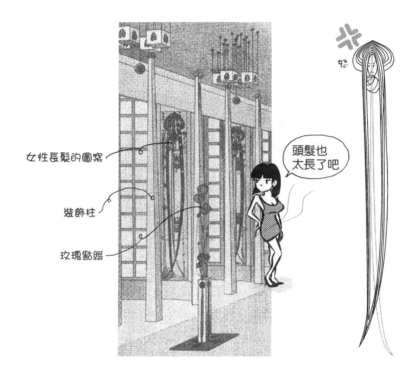

女性長髮的圖案

裝飾柱

玫瑰點綴

頭髮也太長了吧

- 植物根莖或藤蔓的曲線，還有女性的長髮等，常出現在喜愛曲線的新藝術或其他創作者的設計主題中。
- 1899 年，德國中部的達木士塔（Darmstadt）建設了藝術家村，作為展覽會場。在名為《室內裝飾雜誌》（*Zeitschrift für Innendekoration*）的單位所主辦的創意競圖中誕生的，就是藝術愛好者之家。相較於英國，麥金托什對歐洲藝術家的影響更為深遠。

Q 有在鏡子上加入裝飾的設計嗎？

▼

A 柳茶室（Willow Tearooms，1903）在牆面裝設的鏡子上添加裝飾。

加入鉛製框架裝飾的鏡子並排設置。

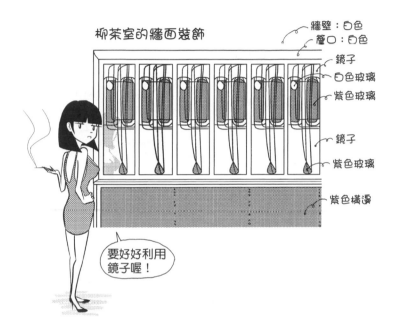

柳茶室的牆面裝飾

牆壁：白色
簷口：白色
鏡子
白色玻璃
紫色玻璃
鏡子
紫色玻璃
紫色橫邊

要好好利用
鏡子喔！

●在牆壁側可以使用鏡子，窗戶側可以使用彩色玻璃。
●透過鏡子的反射會讓空間變大，裝飾看起來也隨之增加，從古至今有許多在室內
　設計中積極使用鏡子的例子，如凡爾賽宮鏡廳（1682，巴黎）和阿馬林堡鏡廳
　（1739，慕尼黑，參見R011）等。

Q 麥金托什的設計中使用過馬賽克磁磚嗎？

▼

A 在希爾宅的暖爐等處使用過。

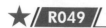 在地板或牆壁等處以馬賽克磁磚創作繪畫或裝飾，自古即有。麥金托什在暖爐側的牆壁上進行簡約的抽象設計。

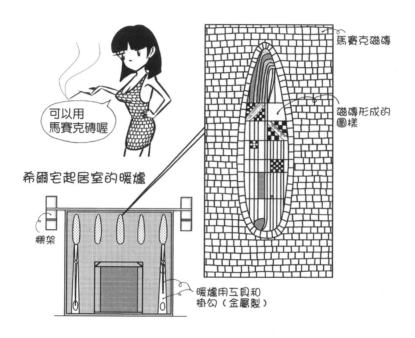

可以用
馬賽克磚喔

希爾宅起居室的暖爐

棚架

馬賽克磁磚

磁磚形成的
圖樣

暖爐用工具和
掛勾（金屬製）

● 不到50mm 見方左右的磁磚稱為馬賽克磁磚，不過一般在使用上是傾向25mm、30mm見方左右的大小（參見R203）。現在會事先將許多馬賽克磁磚貼在紙上，再把紙黏貼到牆上，用水潑濕後讓紙片剝離，藉以減少拼貼的程序。上圖中的馬賽克磁磚是一塊一塊將大小不均等的小磁磚黏貼上去，因此呈現非直線型接縫，別有一番風味。

Q 麥金托什如何運用正方形圖案？

▼

A 如下圖，多半組合數個正方形。

使用正方形時，經常並置運用兩個、三個、四個、九個的複數型態。牆壁繪畫、磁磚的圖樣、門的圖樣，以及家具的雕飾等，很多地方都可見正方形圖案設計。

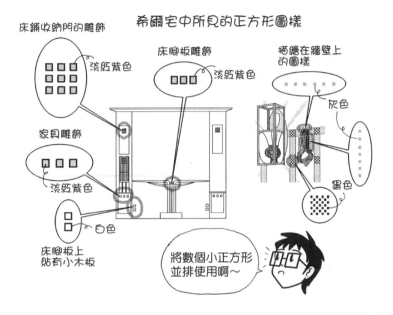

希爾宅中所見的正方形圖樣

• 正方形圖樣不同於玫瑰、植物或女性髮絲等具象主題，現代也可以簡單應用這種圖樣。事實上，在現代的建築或室內裝修設計中，常在門上嵌入數塊正方形玻璃，或貼上四塊小正方形磁磚，抑或利用四塊組合成正方形窗戶等，應用方式形形色色。

Q 麥金托什的設計中有使用正方形網格的裝飾嗎？

▼

A 曾使用在家具、牆壁、門窗等多處地方。

雖然一般來説建築經常使用正方形網格或長方形網格，但麥金托什常用的是細線組成的正方形網格。

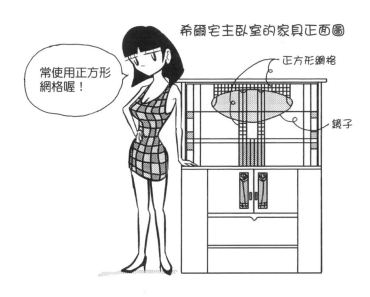

希爾宅主臥室的家具正面圖

常使用正方形
網格喔！

正方形網格

鏡子

●上圖中的正方形網格，縱橫以線條延伸，強調縱長及橫長與正方形之間的對比。

Q 麥金托什的設計中有將正方形網格用於曲面上的嗎？

▼

A 柳茶室（1903）的椅子（柳木椅〔Willow Chair〕）圓弧形椅背，使用了細正方形網格。

利用網格組合出圓弧形，往下方只有縱向格子。從內側來看，縱向格子就像附貼在椅面上的樣子。

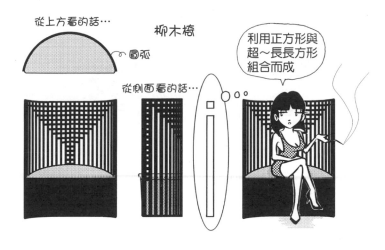

從上方看的話…

圓弧

柳木椅

利用正方形與超～長長方形組合而成

從側面看的話…

● 柳茶室分為前、後兩個大廳，兩者設計各異其趣。這個具象徵性形狀的圓弧形椅背的椅子，放置在兩個大廳的中間位置。柳茶室在格拉斯哥藝術學院附近，實際上作為茶館營業。造訪格拉斯哥時千萬不要錯過。

Q 麥金托什的設計中有將條紋圖案加入牆壁或天花板的嗎？

▼

A 麥金托什設計的德恩蓋特街78號（78 Derngate）客室（1919），在牆壁、天花板和床單上使用了深藍色條紋。

如果細看，可以發現少部分使用了黑色條紋。這些條紋不是模板印製，而是印刷在壁紙上的圖案。

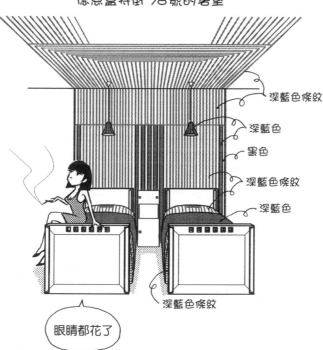

德恩蓋特街78號的客室

Q 麥金托什的設計中有使用縱柵作為樓梯扶手的嗎？

▼

A 希爾宅入口大廳的樓梯，使用縱柵並留有橫向間隔的設計。

從希爾宅入口往上四個階梯，折返後再往上四個階梯的地方，設有長至天花板的大型縱柵。

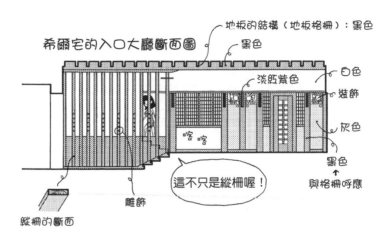

希爾宅的入口大廳斷面圖

地板的結構（地板格柵）：黑色

黑色

淡肌紫色

白色

裝飾

灰色

黑色
↑
與格柵呼應

這不只是縱柵喔！

雕飾

縱柵的斷面

● 樓梯的縱柵或許很普通，但希爾宅的格柵有許多特別的設計。格柵斷面與其說是棒狀，不如說是接近條板的形狀，表面則加上裝飾用的雕飾。把格柵全部塗黑之後，便與裝飾在周圍牆壁上的黑色木板產生關聯性。

Q 麥金托什的設計中會在格柵的四角部分做雕飾嗎？

▼

A 麥金托什設計的格拉斯哥藝術學院（1909）圖書館，在挑高設置的格柵上做了雕飾。

將柱等的四角部分斜切稱為**倒角**（chamfer），這樣的裝飾倒角設計在近代並不常見。倒角面的部分會塗上紅色、藍色、黃色的原色。

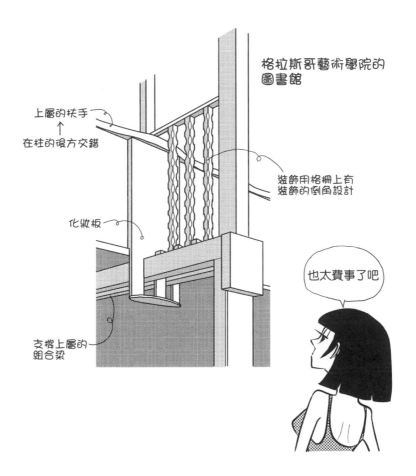

格拉斯哥藝術學院的圖書館

上層的扶手
↑
在柱的後方交錯

裝飾用格柵上有裝飾的倒角設計

化妝板

支撐上層的組合梁

也太費事了吧

- 上圖的倒角設計為英國傳統手法，稱為馬車倒角（wagon chamfer）。wagon為運貨馬車，chamfer是倒角，常用在運貨馬車上。
- 格拉斯哥藝術學院的圖書館是組合木頭構材後予以外露的架構，再加上許多細部的裝飾，進而構成饒富線條的空間。

Q 麥金托什的鐵格柵設計有哪些巧思？

▼

A 在某些部分添加讓人認為是花草的造形。

格拉斯哥藝術學院正面的鐵格柵，以及從大玻璃面突出的托架等，都是麥金托什的獨特設計。那些托架除了作為窗戶的支撐，清潔窗戶時還能作為鷹架。

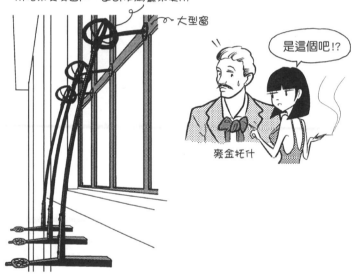

格拉斯哥藝術學院正面的鐵格柵

用托架支撐窗戶，還可作為鷹架使用

大型窗

是這個吧!?

麥金托什

- 較常見的設計是將植物的整體模樣加入鐵格柵中，麥金托什的設計則是部分加入，並成為設計重點特色。
- 在史卡帕（Carlo Scarpa, 1906–78）的作品中所見的格柵和扶手設計，對鐵的運用可說非常精巧。

Q 麥金托什的設計中會在凸窗設置沙發嗎？

▼

A 經常這樣設置。

🔲 大型凸窗（bay window）會有凹間狀的凹陷空間，再加上自窗外灑落的
陽光，若設置沙發，將形成令人心曠神怡之處。

坐在這邊從外部
是看不到的！

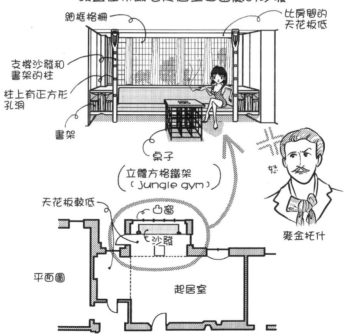

設置在希爾宅起居室凸窗處的沙發

細框格柵

比房間的
天花板低

支撐沙發和
書架的柱

柱上有正方形
孔洞

書架

桌子

立體方格鐵架
（jungle gym）

怒

麥金托什

天花板較低

凸窗

設沙發

平面圖

起居室

● 設有暖爐的凸窗，是設置沙發的絕佳地點。

Q 有將牆壁和天花板塗成黑色的設計案例嗎？

A 希爾宅起居室將簷口以上的牆壁和天花板塗成黑色。

白色牆壁上有淡紫色和淺綠色的裝飾，其上的牆壁為黑色，天花板也是黑色，形成對比鮮明的室內設計。

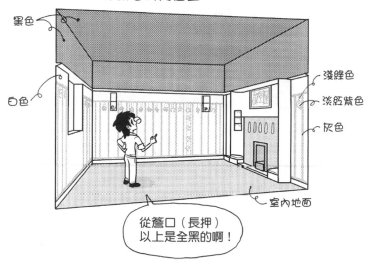

希爾宅的起居室

黑色

白色

淺綠色

淡紫色

灰色

室內地面

從簷口（長押）以上是全黑的啊！

- 這就像一幅全黑的圖畫。在建築設計上採用這種手法需要相當大的勇氣，如果成功，效果強大。依希爾宅建設時的照片來看，原本從簷口以上都是塗成白色的。
- 在牆壁上半部設置一圈水平帶的設計方式，類似日本建築中的長押，也就是將長押下方與建築開口上端齊平的設計方式。
- 筆者於 1985 年春天造訪時，牆壁和天花板都還是塗成黑色，但 2012 年夏天再度造訪，又改塗成白色了。詢問負責管理維護的人員後，才知道其來有自，其實原本就是塗成白色，因為暖爐的石炭和葉捲香菸的污染而改塗奶油色，後來又更進一步塗成黑色，因此現在是忠於原作，塗回原本的白色。

Q 有吊掛數個小型照明器具的設計嗎？

▼

A 麥金托什偏好的設計手法。

格拉斯哥藝術學院的圖書館中，小型照明器具自天花板許多地方垂吊而下，呈現出華麗的印象。

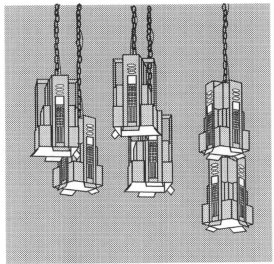

格拉斯哥藝術學院
圖書館的照明

幾個組合起來

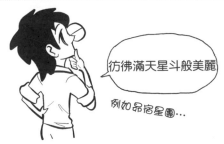

彷彿滿天星斗般美麗

例如昴宿星團...

● 只要有一盞枝形吊燈，就像懸掛了許多蠟燭或燈泡，可以表現出華麗的感覺，而吊掛數個小型照明也一樣，會讓人有華麗的印象。現代利用數個吊燈照明或以崁燈（downlight）做組合，都是相當有效的設計手法。

Q 麥金托什設計了什麼樣的時鐘呢？

▼

A 留下以正方形為設計基調的時鐘。

🔲 下圖為史杜洛克宅（Sturrock House）的暖爐用時鐘（1917）。數字以正方形裡的開孔數表示，每個正方形以螺旋狀的線接引在一起。

史杜洛克宅的暖爐用時鐘
正面圖

金屬（銀色）

在木頭上塗裝
（深褐色）

正方形、三角形、鋸齒狀、直線的

與其說是新藝術，不如說是裝飾藝術

● 設計時鐘當然也要注意對機能的要求，而與新藝術的曲線設計相較，1920年代發展出的裝飾藝術（參見R061），通常多是使用正方形或三角形的設計，可說是超越時代的先驅設計。

Q 新藝術與裝飾藝術的設計有什麼不同？

▼

A 曲線設計與直線設計的差異。

簡言之，新藝術（art nouveau）是曲線的設計，裝飾藝術（art déco）是直線的設計。

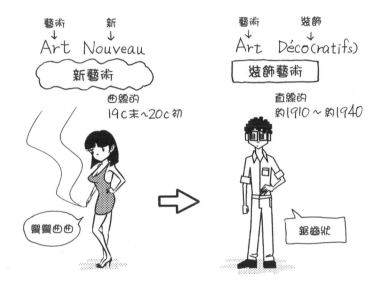

- art nouveau一詞源自巴黎美術商薩穆爾‧賓（Samuel Bing）的店名「La Maison de l'Art Nouveau 」（新藝術之家），直譯就是「新藝術」之意。art déco則是以1925年舉辦的國際裝飾藝術及現代工藝博覽會（Exposition Internationale des Arts Décoratifs et Industriels Modernes）為起源，直譯是「裝飾藝術」的意思。廣義來說，高第的設計也算是新藝術。
- 裝飾藝術始於1925年的博覽會，因此也稱為1925樣式。另外又因是流行於一次大戰與二次大戰之間的設計風格，所以亦稱大戰間樣式。
- 不同於新藝術又長又彎的連續自由曲面，裝飾藝術的曲線是像描繪邊界一般的幾何短曲線，或是利用短圓弧等組合而成的裝飾設計。裝飾藝術的設計不是像常春藤般的自然植物，而是較接近機械形式的設計。

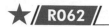

Q 新藝術是什麼？

▼

A 興起於19世紀末至20世紀初的歐洲，以植物等作為主題的多樣化曲線嶄新設計。

奧塔（Victor Horta, 1861–1947）的布魯塞爾自宅（1901），將平鋼（flat bar）彎折成常春藤般的曲線，作為扶手等的裝飾設計。

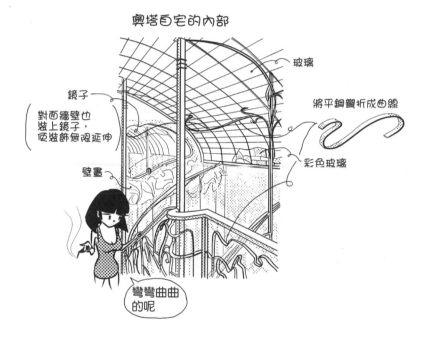

奧塔自宅的內部

玻璃

鏡子

對面牆壁也裝上鏡子，使裝飾無限延伸

將平鋼彎折成曲線

壁畫

彩色玻璃

彎彎曲曲的呢

- art nouveau在法文中有「新的藝術」的意思。範疇含括建築、室內設計、工藝品等多方面的設計，其中許多使用鐵和玻璃的製品。一次大戰後，隨著裝飾藝術的流行，新藝術逐漸沒落。
- 奧塔自宅後來成為現今的奧塔博物館，可以入內參觀，請務必前往參觀上圖的階梯室。

Q 新藝術的鐵柵門設計是什麼樣子？

▼

A 下圖貝朗榭公寓（Castel Beranger，1898）的門是著名的設計範例。

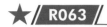 景仰奧塔的吉馬德（Hector Guimard, 1867–1942），就是以這片門扇聞名世界。

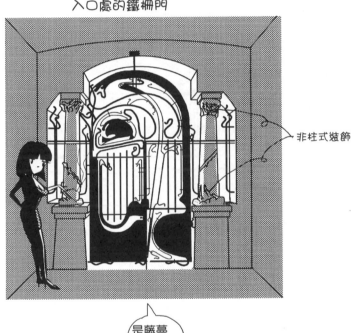

貝朗榭公寓共用部分
入口處的鐵柵門

非柱式裝飾

是藤蔓
而非花朵

- 細長的連續藤蔓般曲線，與高第的曲線大異其趣。不以洞窟、海洋、花卉或葉片為主題，而是以花莖或常春藤為主角。
- 藉由將鐵進行彎折、切斷、鑄造等方式，打造出如植物般的曲線和曲面。巴黎地鐵各處的入口都可以看到吉馬德的作品，這也是拜可量產的鑄造技術之賜。

Q 新藝術的代表性玻璃工藝品是什麼？

▼

A 賈列（Charles Martin Émile Gallé, 1846–1904）的眾多作品等。

 著名的設計作品包括利用色彩、裝飾和凹凸的玻璃所製作出來的茶壺和燈具等。

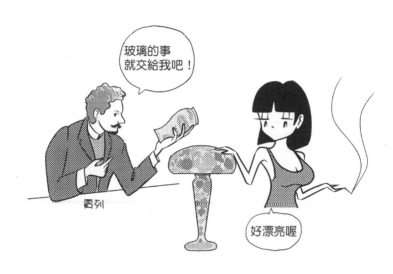

● 賈列贏得 1889 年巴黎萬國博覽會首獎，成為舉世知名的工藝家。1901 年，他在法國東部的南錫（Nancy）創辦了集結建築師、畫家和工藝家的南錫學派。這個學派從建築到室內設計、家具、工藝品，均進行整體考量。如今走在南錫街頭，仍可品味新藝術的裝飾魅力。南錫街道的新藝術色彩可是更勝於巴黎。

Q 克萊斯勒大廈的設計樣式為何？

A 一般是所謂裝飾藝術。

范艾倫（William Van Allen, 1883–1954）設計的克萊斯勒大廈（Chrysler Building，1930），設計特徵是階梯狀重重堆疊拱形而成的頂部。拱的中間加入的三角形設計，晚上會變成照明設備。

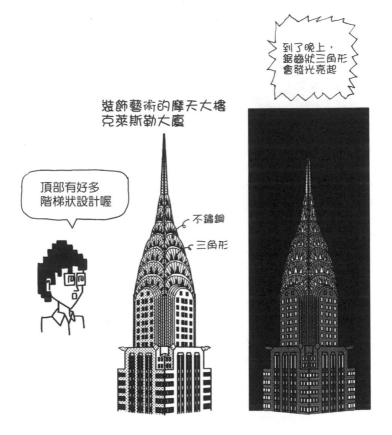

到了晚上，鋸齒狀三角形會發光亮起

裝飾藝術的摩天大樓
克萊斯勒大廈

頂部有好多階梯狀設計喔

不鏽鋼

三角形

● 1920 至 1930 年代，隨著美國經濟發展，紐約曼哈頓建造了許多超高樓層建物。受限於斜線限制等法規，這些建物的外形多為階梯狀，而頂部也常設計成一段一段的樣子。當時這些設計作品統稱為紐約裝飾藝術。這股建築風潮一直持續到1929 年曼哈頓發生經濟危機為止。〔譯註：斜線限制為考量建築物日照或面前道路寬度等因素，從建築線開始以斜率限制建物高度的方式〕

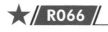
Q 有以鋸齒狀作為主題的天花板設計嗎？

A 艾金森（Robert Atkinson, 1883–1952）操刀的《每日快報》（*Daily Express*）總部大樓（1932，倫敦）室內設計，在玄關大廳的挑高天花板採用鋸齒狀形式，其上方使用間接照明。

運用銀色或金色等所謂金屬色，表現出鋸齒狀、彎曲狀的多直角或多銳角設計。

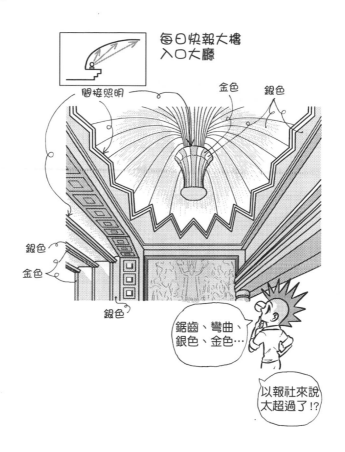

• 這是英國裝飾藝術的室內設計代表作。東京港區白金台的東京都庭園美術館（1933，舊朝香宮殿，宮內省內匠寮工務課設計）也以裝飾藝術的設計聞名。請入內好好拜見其細部的裝飾設計。

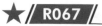

Q 可以用玻璃磚來做整面牆嗎？

▼

A 夏洛（Pierre Chareau, 1883-1950）設計的玻璃屋（Maison de Verre，1932，巴黎），挑高空間一側的整面牆壁就是以玻璃磚（glass block）打造而成。

🔳 現今視為理所當然的玻璃磚牆壁，當時可是劃時代的嶄新設計。

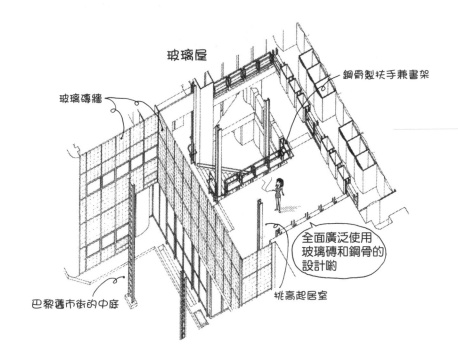

玻璃屋

玻璃磚牆

鋼骨製扶手兼書架

全面廣泛使用
玻璃磚和鋼骨的
設計喲

巴黎舊市街的中庭

挑高起居室

- 玻璃屋內部的扶手或家具是以山形鋼等製成，給人簡潔有力的印象。在這座醫生的家中，挑高空間的內部設有診療室等房間。〔譯註：委託設計者為醫生夫婦〕
- 玻璃屋位於巴黎舊市街，佇立在庭院的深處。筆者還是學生時曾經造訪這裡，也許是因為沒有正對著舊街市的街道，而是面對庭院，所以可以與四周環境融合在一起，設計看起來不會太誇張。

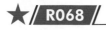

Q 有用玻璃磚來做地板的例子嗎？
▼
A 維也納郵政儲蓄銀行（Post Office Savings Bank，1912）的地板是用玻璃磚做的，從天窗灑下的光可以導引至下層。

華格納（Otto Wagner, 1841–1918）設計的維也納郵政儲蓄銀行，中央出納大廳的地板大量使用玻璃磚。

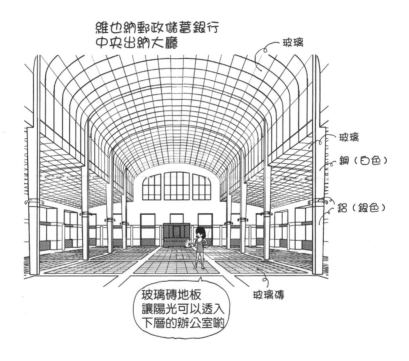

維也納郵政儲蓄銀行
中央出納大廳

玻璃

玻璃

鋼（白色）

鋁（銀色）

玻璃磚地板
讓陽光可以透入
下層的辦公室喲

玻璃磚

● 為了提升暖氣效率，在玻璃屋頂下，附有緩曲線的玻璃天花板。進入大廳的瞬間，將會震驚於整體空間的明亮感，天花板是玻璃，地板也是玻璃，總之整個空間都被玻璃包圍起來。從建物整體來看，就像是在庭院加上玻璃的屋頂，而在玻璃屋頂下方則有拱狀玻璃天花板懸掛其上。

Q 空調的出風口會設計成從地板凸出來嗎?

▼

A 維也納郵政儲蓄銀行的中央出納大廳,在地板上面立著圓筒狀的空調出風口。

吹出溫風的鋁製管在出風口處附有多片鰭片,管的中段則有環狀設計。這些管是具有空調出風口機能的部件,同時呈現柱式般的裝飾效果。

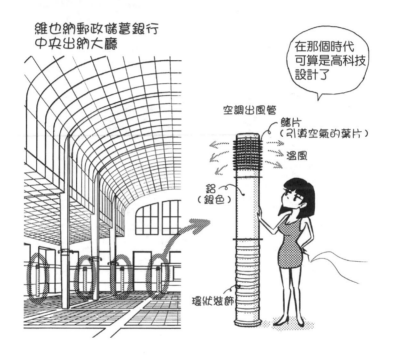

●維也納郵政儲蓄銀行是在1903年的設計競圖中,採用華格納的設計案所建造,實作階段緩和了正立面(façade)的激進設計,留下中央出納大廳的嶄新設計。

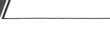

Q 有露出螺栓頭、鉚釘頭的設計嗎？

▼

A 在維也納郵政儲蓄銀行的設計中，固定在外部和內部石材上的螺栓，以及內部鋼骨的固定鉚釘，都可以看見螺栓頭和鉚釘頭。

🔲 維也納郵政儲蓄銀行固定在石板上的鋁製螺栓頭以點狀方式排列，外露於石板表面。此外，在中央出納大廳的柱上，鐵製和鋁製的鉚釘等間隔排列。

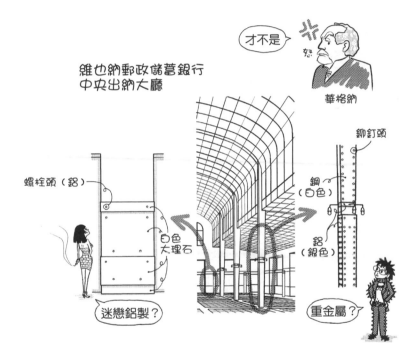

- 若要將石板鋪貼在牆上，大多是用水泥砂漿加以接著，或是利用金屬構件附掛上去，基本上從外面只會看到接縫的部分，像這樣以螺栓接合還顯露在外的設計，在以石造建築為中心的歐洲國家，算是較為特異的處理方式。
- 1897 年，華格納與畫家克林姆（Gustav Klimt）就像是要與過去的歷史做個斷般，結成了所謂分離派（Secession），展開相關的設計運動。他們否定樣式的細部，出現與近代細部裝飾相近的設計。從現代的角度來看，那樣的新裝飾比較引人注目，而且是偏向使用銀色或金色等具金屬光澤的色彩設計。

Q 近代的室內設計中會在地板或牆壁上加入黑色的裝飾圖樣嗎？

A 維也納郵政儲蓄銀行的地板和牆壁就有如下圖的圖樣。

地板在白色系石板中加入黑色石板，牆壁則在塗成白色的基底上塗上黑色，打造出裝飾圖樣。如果靠近牆壁的線條細看，會發現那其實不是一條線，而是兩條點線狀的圖樣。

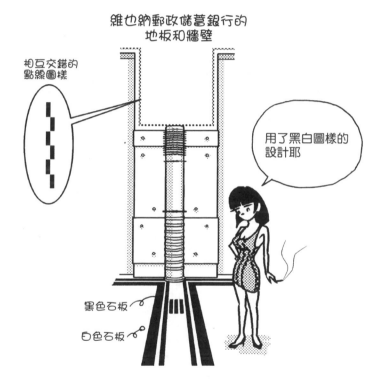

維也納郵政儲蓄銀行的
地板和牆壁

相互交錯的
點線圖樣

用了黑白圖樣的
設計耶

黑色石板

白色石板

●自古以來，地板就常以石板或磁磚拼貼出圖樣。近代傾向使用抽象化且較單純的設計圖樣。華格納設計的裝飾圖樣範疇廣泛，從植物等具象物件到抽象圖樣都有。在現代的室內設計中，抽象圖樣仍是相當實用的設計圖樣。

Q 除了華格納的作品之外，還有誰會在牆壁上加入裝飾圖樣設計呢？

▼

A 葛羅培（Walter Gropius, 1883–1969）設計的法古斯工廠（Fagus Factory，1911）玄關大廳，就有黑色圖樣的裝飾。

 白色牆壁上加入黑色圖樣，中央的石盤上刻有金色文字。牆頂部的圖樣就像柱式的簷部一樣饒富趣味。

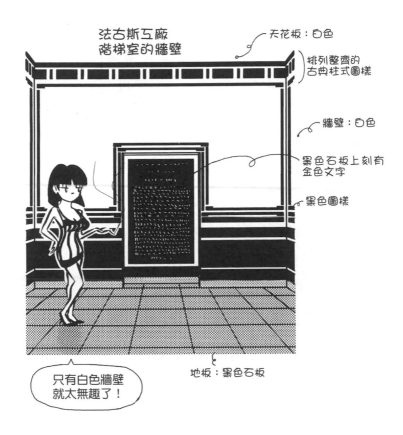

法古斯工廠
階梯室的牆壁

天花板：白色

排列整齊的
古典柱式圖樣

牆壁：白色

黑色石板上刻有
金色文字

黑色圖樣

只有白色牆壁
就太無趣了！

地板：黑色石板

● 葛羅培是近代藝術運動根據地包浩斯（Bauhaus）的創設者，也是建築實踐者。葛羅培與梅爾（Adolf Meyer, 1881–1929）合作設計，設有大片玻璃立面的法古斯工廠，為初期近代建築的傑作之一。由現今的眼光來看，在當時的室內設計中使用這樣的裝飾圖樣，設計方式饒富趣味。

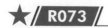

Q 方格圖案是近代的室內設計手法嗎？

▼

A 魯斯（Adolf Loos, 1870–1933）的室內設計作品中有許多這樣的實例。

魯斯設計的卡瑪別墅（Villa Karma，1904，瑞士）入口大廳，在橢圓形大廳中，利用白色與黑色的石板構成橢圓形的方格圖案。

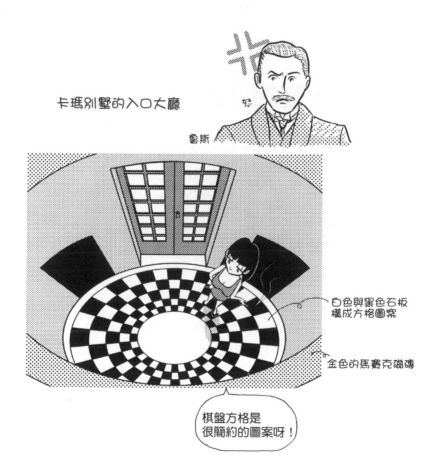

卡瑪別墅的入口大廳

魯斯

白色與黑色石板構成方格圖案

金色的馬賽克磁磚

棋盤方格是很簡約的圖案呀！

- 西洋棋是一種只使用國際象棋棋盤黑格的遊戲。國際象棋棋盤在正方形板上設有黑白交錯的方格圖案。方格圖案雖說是裝飾，其實也算是一種抽象圖樣，近代的室內設計中經常使用。
- 卡瑪別墅為既有宅邸改建。魯斯在美國酒吧（American Bar）設計案中也使用了方格圖案。

Q 有利用鏡子讓柱型、梁型增加的設計嗎？

▼

A 魯斯設計的美國酒吧（American Bar，1907，維也納）牆壁上半部設置了鏡子，讓天花板的立體格柵看起來更加寬闊。

■ 藉由設置鏡子，讓表面使用有圖樣的黑色系石材的柱型和梁型，有無限增殖的感覺。柱型的寬度看起來是實際寬度的兩倍。

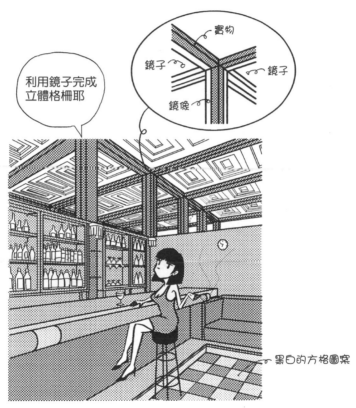

美國酒吧

- 魯斯最著名的名言是「裝飾即罪惡」（ornament is crime，1908），針對維也納分離派的裝飾加以攻擊批評，但其作品其實還是有不少裝飾設計。在維也納是以華格納、魯斯和豪萊（Hans Hollein）等人為代表，若要看他們的室內設計，這裡是不可錯過的地方。
- 使用鏡子讓裝飾看起來較多、讓空間看起來更寬廣的手法，在阿馬林堡鏡廳（參見R011）或奧塔自宅等許多作品中都曾使用。

Q 有像蒙德里安的畫作一樣，以水平垂直的線、面構成立體，並以原色配色的椅子嗎？

▼

A 瑞特威爾德（Gerrit Thomas Rietveld, 1888–1964）的紅藍椅（Red and Blue Chair，1921）是著名的例子。

在此之前，建築與室內設計的關係，就像以一條線畫開般，具強烈的抽象性。

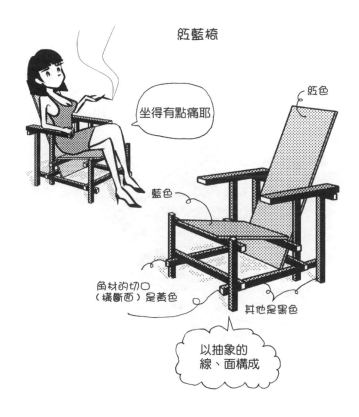

紅藍椅

坐得有點痛耶

紅色

藍色

角材的切口（橫斷面）是黃色

其他是黑色

以抽象的線、面構成

● 蒙德里安與瑞特威爾德所發起的藝術運動稱為風格派（De Stijl）。De Stijl一詞原指在荷蘭創刊的一本雜誌名稱，在荷蘭文中有style之意，因此以該雜誌為中心所發展出來的藝術運動，便稱為風格派。

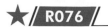

Q 有像紅藍椅風格的建築和室內設計嗎？

▼

A 瑞特威爾德設計的施洛德宅（Schröder House，1924，荷蘭），就是以抽象的面、線所構成的。

牆壁、天花板、地板、扶手、桌子面板和椅子的椅面等，都可以分解成抽象的面、線，再組合起來。

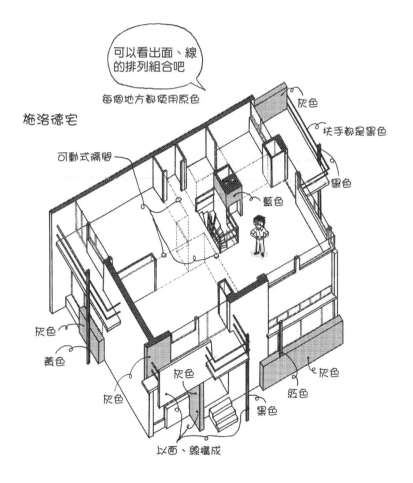

- 若是使用在建築和室內設計中，其結構上、機能上的限制會比家具來得多，因此若要完成抽象的構成設計，需要一些強制性作為。施洛德宅基本上是磚造建築，藉由鐵和木頭的運用，才好不容易實現了紅藍椅的設計概念。

Q 地板或牆壁會塗裝不同顏色來區分嗎？

▼

A 施洛德宅的地板，即使是小面積也會以紅、藍、灰色等塗裝區分。

⬛ 將紅藍椅的概念直接運用在地板、牆壁，甚至門窗的框架上。

施洛德宅

就像拼貼
作品一樣

紅色

灰色

相互交錯

黑色

黑色

紅色

灰色

黑色

大型橫拉門的切口
（橫斷面）：黑色

\mathbf{Q} 有將家具以面為單位塗色區分的設計嗎？

▼

\mathbf{A} 瑞特威爾德設計的沙發桌等作品，就是以面為單位塗色區分。

面板、支撐板和作為基座的板，都是以面為單位來塗色區分。

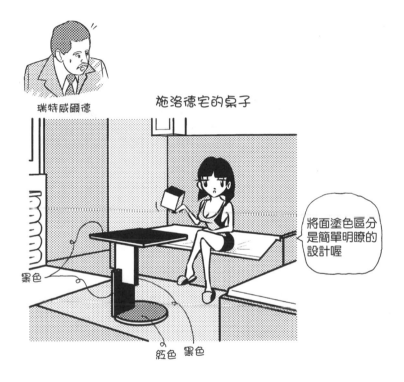

瑞特威爾德

施洛德宅的桌子

將面塗色區分
是簡單明瞭的
設計喔

黑色

紅色　黑色

●在瑞特威爾德的作品集中，並沒有記載這個家具的製作年代，由於是放置在施洛
　德宅中的桌子，因此猜測應該是在施洛德宅完成的 1924 年前後所製作的作品。

Q 柯比意會塗裝不同顏色來區分牆面嗎？

▼

A 柯比意基金會（Maison La Roche Jeanneret〔原勒‧羅許—珍奈勒別
墅〕，1923）的工作室牆壁、斜面牆等，都可見用顏色區分牆面的設計。

 工作室頂部的牆面和斜面牆的牆面，都塗上各異的顏色。

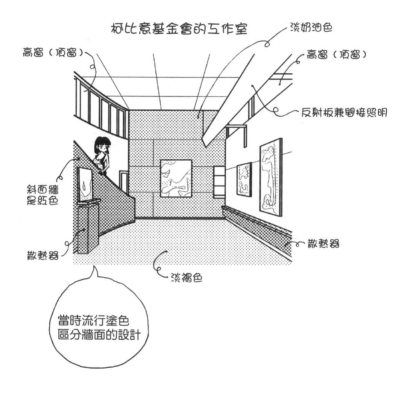

● 柯比意設計的塗色區分，不像瑞特威爾德的設計是嚴格地以面作為構成法則，而
是依情況不同來採取各種不同的設計手法。因此，柯比意才能在後期不斷發展出
各式各樣的設計形式。

Q 大約什麼時候開始將樓梯或斜面做成挑高設計？

▼

A 以非對稱位置進行設計，是從1920年代的柯比意作品開始，而後普及全世界。

 柯比意基金會的工作室為挑高空間，沿著彎曲側的牆壁設有斜面。挑高斜面通往像是閣樓的開放式小房間，從其後方的門可連接到階梯室。

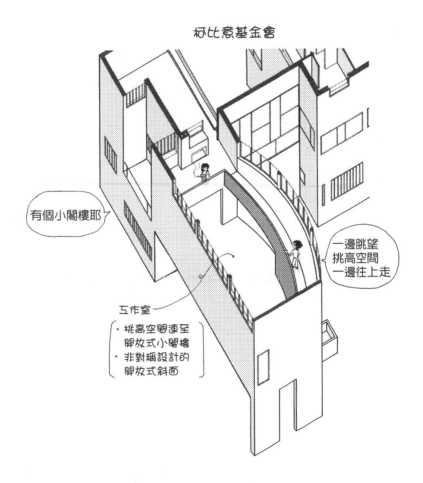

柯比意基金會

有個小閣樓耶

一邊眺望
挑高空間
一邊往上走

工作室
・挑高空間連至
　開放式小閣樓
・非對稱設計的
　開放式斜面

● 近代建築的設計主流，是以抽象的線、面組合成立體量體，以空間構成取勝。另一方面，因為建築的預算有限，近代建築無法像傳統的建築一樣，可以藉由許多不同工匠的手藝來進行細部的裝飾設計。

Q 就像在建物中散步的「散步道」概念，是哪一位建築師提出的？

▼

A 柯比意。

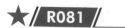 柯比意基金會的入口大廳或工作室的挑高空間四周，配置開放的樓梯、斜面或走廊等，彷彿能遊走其間。

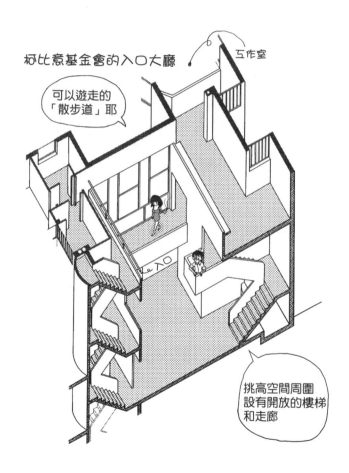

柯比意基金會的入口大廳

工作室

可以遊走的「散步道」耶

挑高空間周圍設有開放的樓梯和走廊

- 柯比意的設計不會只局限於平面，常見到利用樓梯或斜面等兩個以上的配置組合，讓人可以在立體的空間內四處遊走。這樣的空間構成方式在現代建築的室內設計中也很常見，都是受到柯比意的影響所致。
- 柯比意基金會為柯比意集團所有，可以入內參觀，從巴黎市內的地鐵茉莉站（Jasmin）走過去就到了。

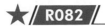

Q 近代有在平面上大量使用斜線的設計嗎？

▼

A 柯比意曾嘗試。

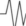 藝術家系列化住屋計畫案（Maison d'artiste，1924）將正方形以45度角切開，單邊設計成挑高空間，相當大膽的平面構成方式。

好大膽的切法喔

藝術家系列化住屋計畫案

柯比意

以45度角切開正方形，單邊為挑高空間

- 在平面上使用大量斜線的設計，現代也能夠通用，不過三角形部分的收納方式考驗著建築師的設計能力。
- 從當時近代運動中的眾多作品來看，明顯得知設計的重點已經從裝飾表現，轉移到空間構成。以室內設計的觀點來看，主要的課題就是如何構成白色牆面。

Q 屋頂平台與房間一體化的設計需要做哪些安排？

▼

A 安裝大型玻璃窗，藉由屋頂平台的牆壁或在牆壁上開設孔洞，使之與房間的牆壁和窗等有連續性。

 柯比意設計的薩伏瓦別墅（Villa Savoye，1929）二樓，打造了正方形的大屋頂平台（屋頂花園〔roof garden〕）。與起居室之間以大型玻璃窗隔開，轉動把手就可以打開。屋頂平台四周圍有牆壁，牆壁上設置與起居室相同的橫向長窗（水平長條窗〔ribbon window〕），藉以強化起居室與屋頂平台的連續感。

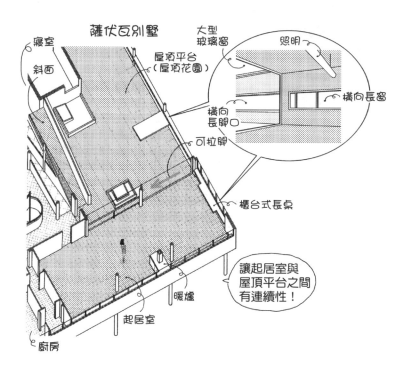

薩伏瓦別墅

寢室
斜面
屋頂平台（屋頂花園）
大型玻璃窗
照明
橫向長窗
橫向長開口
可拉開
櫃台式長桌
讓起居室與屋頂平台之間有連續性！
暖爐
起居室
廚房

• 薩伏瓦別墅位於巴黎郊外，在普瓦西車站（Poissy Station）可步行而至的範圍內。經過整修後，已開放入內參觀，前往巴黎時請務必造訪。

Q 觀景窗是什麼？

▼

A 擷取窗外的景色，使之如繪畫般的窗。

從薩伏瓦別墅的斜面走上去時，視線前端的牆壁上設置了一個開孔處，
正是應用觀景窗（picture window）概念的設計。

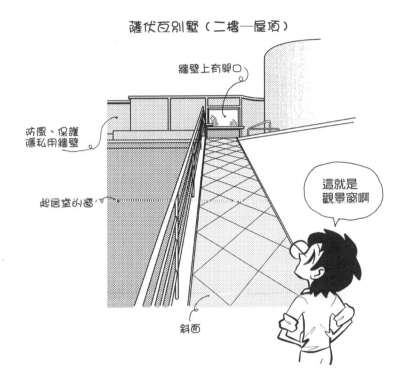

薩伏瓦別墅（二樓—屋頂）

牆壁上有開口

防風、保護
隱私用牆壁

起居室的窗

這就是
觀景窗啊

斜面

● 一般來說，較常見的是固定式玻璃窗或大型凸窗等設計形式。凸窗是指以軸為中
心線，往外部凸出的窗戶類型。若有鋁棒等額外的東西，可將之看作畫框。

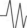

Q 在屋頂上設置日光浴空間需要考量哪些條件？
▼

A 必須考量防風、保護隱私，以及具有一定程度包圍感的牆壁。

薩伏瓦別墅的屋頂上，以曲面牆壁包圍出日光浴的空間（日光浴室）。
從外觀造形看來，這個曲面也豐富了建物的線條。

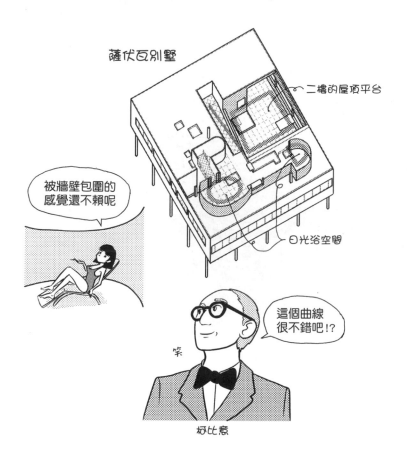

薩伏瓦別墅

二樓的屋頂平台

被牆壁包圍的
感覺還不賴呢

日光浴空間

這個曲線
很不錯吧!?

笑

柯比意

- 二樓的屋頂花園也是以有橫長開洞的牆壁所包圍出的空間，有點半開放的型態。
 而在二樓的屋頂上，設有兩處以曲面包圍出的空間。
- 柯比意的造形設計多為箱型，箱子上會有雕刻的形狀，避免設計上的單調感。

Q 柯比意設計過放在浴室中的長椅嗎？

▼

A 薩伏瓦別墅的浴室中設有貼磚長椅。

藉由在浴室中打造混凝土製的曲線長椅，讓浴室與寢室之間保有開放式連結。與其說柯比意想製作長椅，不如說他是要在四方形箱子中創造一些曲線的造形。

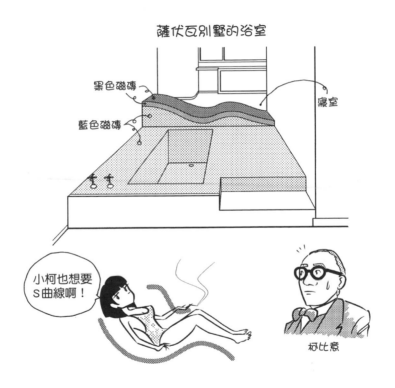

薩伏瓦別墅的浴室

黑色磁磚

藍色磁磚

寢室

小柯也想要S曲線啊！

柯比意

● 1926年，柯比意發表「新建築五點」：①不以傳統的牆壁組成結構，改以柱來組成（命名為多米諾系統〔domino system〕）的「自由平面」（free plan）；②非承重結構而變得自由的牆壁所形成的「自由立面」（free façade）；③不是受限於牆壁結構所形成的縱長窗，而是因為柱的結構而變得明亮的「水平長條窗」（ribbon window）；④以柱讓一樓挑空，使地面層對外開放的「底層架空」（piloti）；⑤地面層可以對外開放，而至今沒有利用到的屋頂部分，則是變成個人庭院的「屋頂花園」（roof garden）。完全實現新建築五點的建築物，正是薩伏瓦別墅。

Q 柯比意的設計中，有將洗臉台等衛浴設備機器外露在起居室裡使用的嗎？

A 柯比意位於巴黎魯日塞庫利（Nungesser-et-Coli）的公寓（1933）兼為工作室與住宅，該宅就是將白色陶器衛浴外露在家裡各處使用。

位於集合住宅最上層的工作室起居室，將陶器衛浴等巧妙地設計為外露的形式。

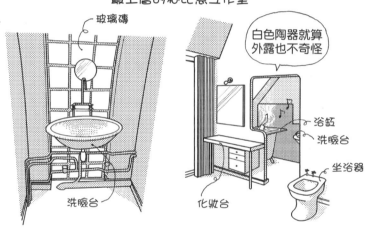

魯日塞庫利的公寓
最上層的柯比意工作室

玻璃磚

洗臉台

白色陶器就算外露也不奇怪

浴缸
洗臉台
坐浴器

化妝台

● 談到柯比意，給人的印象是，理論上從整體到細部，他都會仔細考量。實際檢視，就會知道這是從很小的設計和工夫所累積出來的東西。在他的工作室中，除了陶器衛浴、淋浴室和浴室之外，包括可動式家具、屋頂內的斜天花板設計、樓梯的造形等，都有很多值得一看的地方。不管是哪個東西，都會感受到柯比意對設計的渴望。該工作室由柯比意集團管理，開放入內參觀。可從地鐵奧特伊門站（Porte d'Auteuil）步行抵達。

Q 柯比意設計過拱頂天花板嗎？

A 工作室的天花板等，留有許多實作。

 巴黎魯日塞庫利的公寓建造時與相鄰的建物剛好連在一起，鄰地之間的界線是砌石或砌磚的砌體結構牆壁。工作室的設計是直接利用原有牆壁的石或磚的素材感，天花板則是設計成白色拱頂。

魯日塞庫利的公寓
最上層的柯比意工作室

白色拱頂天花板
深褐色平頂天花板
白色系石頭
磚
白色系磁磚

小柯是在畫圖吧

● 週末住宅（Weekend House，1935）、富特之家（Maison Fueter，1950）和喬奧住宅（Maisons Jaoul，1954），都是利用拱頂並列而成的組合方式。1920年代是以白色的抽象箱型為設計主流，1930年代後，變成磚或混凝土澆置等，具有素材感的作品逐漸增加。

Q 柯比意設計過什麼樣的椅子？

▼

A 下圖的LC4躺椅（LC4 Chaise Longue）和舒適厚墊沙發（Grand Confort）（皆1928）是著名作品。

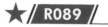1920年代，自從**包浩斯**（Bauhaus）等採用**不鏽鋼管**（steel pipe）的設計後，就出現了非木製的椅子。柯比意的椅子以設計簡約和舒適度為考量，至今在飯店或公寓大廳等處仍多採用柯比意設計的椅子。

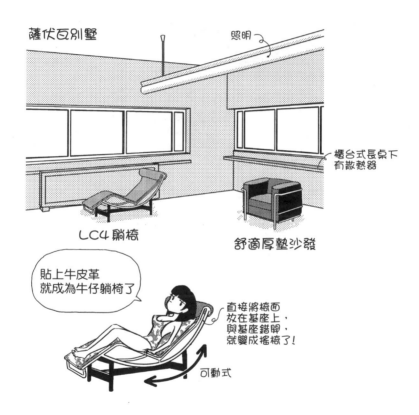

薩伏瓦別墅　　照明

LC4 躺椅

櫃台式長桌下有散熱器

舒適厚墊沙發

貼上牛皮革就成為牛仔躺椅了

直接將椅面放在基座上，與基座錯開，就變成搖椅了！

可動式

● grand confort原意為「巨大而舒適」，chaise longue則為「長躺椅」。若椅面貼以牛皮革，LC4躺椅便可稱為牛仔躺椅。如果LC4躺椅與基座錯開，就變成搖椅。

Q 最早的不鏽鋼管製椅子是哪一件？

▼

A 包浩斯的布羅伊爾（Marcel Breuer, 1902–81）設計的瓦西利椅（Wassily Chair，1925）。

設計構想來自腳踏車的把手，可以將鋼管分解再組合起來。

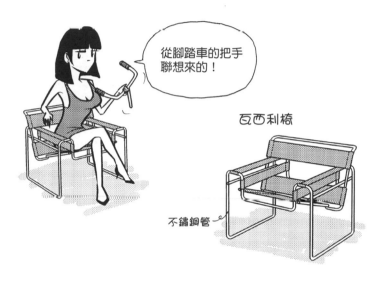

從腳踏車的把手聯想來的！

瓦西利椅

不鏽鋼管

● 1919年，包浩斯於德國創立，是一間綜合美術和建築的美術學校，近代藝術運動的中心之一。匈牙利出生的布羅伊爾於包浩斯求學，並成為包浩斯的教師。「瓦西利椅」之名來自包浩斯教授康丁斯基（Wassily Kandinsky, 1866–1944）。

● 鋼製椅大約1850年左右就出現了，但最早以不鏽鋼管做成的椅子是瓦西利椅。

Q 不鏽鋼管製的懸臂椅子作品有哪些？

▼

A 史坦（Mart Stam, 1899–1986）設計的懸臂椅（Cantilever Chair，1926），以及密斯（Ludwig Mies van der Rohe, 1886–1969）的MR椅（MR chair，1927）等。

所謂懸臂（cantilever）就是單邊支撐，以一邊的椅腳作為支撐點，由此延伸出另一邊的椅腳，就像樹枝一樣的結構。使用具一定強度的不鏽鋼管，便能創造懸臂結構。

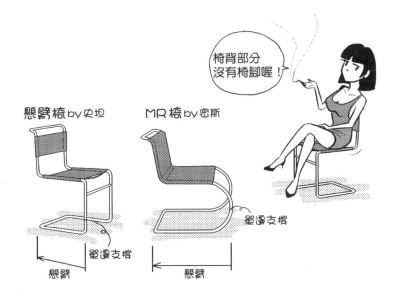

懸臂椅 by 史坦　　　　MR 椅 by 密斯

椅背部分
沒有椅腳喔！

單邊支撐

懸臂

單邊支撐

懸臂

Q 有用平鋼做的椅子嗎？

▼

A 密斯設計的巴塞隆納椅（Barcelona chair，1929）是著名的平鋼椅。

雖然家具常以鋼管製作，但巴塞隆納椅是利用彎曲的平鋼，以十字形的骨架組合而成。儘管是20世紀前半的設計，至今在飯店或公寓大廳等處仍廣泛使用。

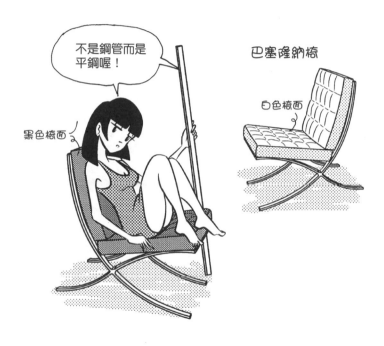

不是鋼管而是平鋼喔！

黑色椅面

巴塞隆納椅

白色椅面

● 為了放置在為1929年巴塞隆納萬國博覽會建造的德國館（Barcelona Pavilion）中所製作的椅子。當時館內放置白色椅面的椅子，另外也有無椅背的設計。

Q 德國館的牆壁有裝飾嗎？

▼

A 沒有，以石素材本身的模樣作為裝飾。

建物整體並非箱型，而是組合抽象的面所構成。每一個面都不是使用慣用的建築裝飾，天花板為白色，牆壁和地板只有石材的模樣。牆壁和地板的白色系石材是石灰華（travertine），綠色和褐色的部分是大理石。

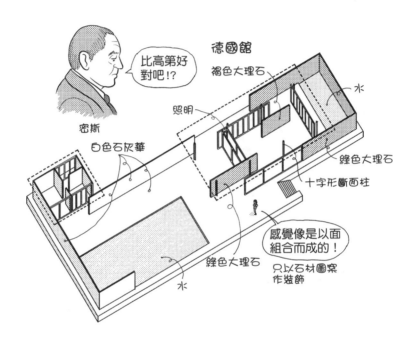

- 密斯在1910年代也有著手設計樣式建築，進入1920年代後，反覆以破壞箱型的方式進行設計，最後將之完美實現的，就是1920年代後期設計的德國館。關於密斯的空間構成變遷，請參見拙作《20世紀的住宅 空間構成的比較分析》（鹿島出版會）第四章。
- 德國館曾經重建，在巴塞隆納欣賞過高第的作品後，別忘了拜訪一下密斯的作品。在高第的時代之後，可以明顯感受到新時代的開始。

Q 要讓牆壁或屋頂看起來是獨立的面的設計要點是什麼？

▼

A 讓牆壁或屋頂的邊緣（端部）外露可見，牆面、天花板面為無裝飾的平滑設計等。

德國館的牆壁和屋頂的邊緣隨處外露，強化面的獨立印象。不以箱型的牆壁圍繞，而是像卡片般放置牆面，使空間呈現無分內外的感覺。

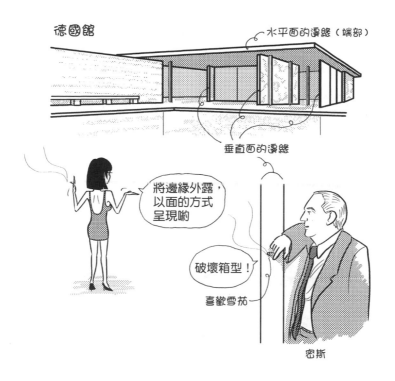

德國館

水平面的邊緣（端部）

垂直面的邊緣

將邊緣外露，以面的方式呈現喲

破壞箱型！

喜歡雪茄

密斯

• 類似的箱型解體設計，亦可見於萊特的1910年代住宅，但將之完全分解的，就是密斯設計的德國館。藉由獨立牆面的設置方式，使內部與外部一體化，產生具有流動感的空間。

Q 1920年代的柯比意與密斯的作品有什麼共通點？

▼

A 牆面都沒有裝飾，使用大型玻璃面，還有使內外連續的設計方式等。

在柯比意、密斯之前的建築，大多將裝飾或樣式重疊設置。由於1920年代近代建築的出現，空間構成的設計重點轉移至無裝飾的面或玻璃等的構成方式。

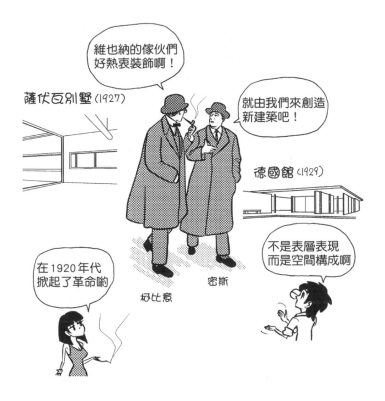

● 若要表現整體的構成，相較於透視圖，使用軸側投影圖（axonometric projection）更適合。這時已不像從前的建築家那樣熱中於描繪透視圖，比起裝飾或樣式等的表層表現，已經轉為著重於空間構成。

Q 1920年代，柯比意曾設計白色箱型建築，那麼密斯較常設計哪一種箱型建築呢？

A 密斯在1950年代後經常設計玻璃箱型建築。

🟦 法恩沃斯宅（Farnsworth House，1951，芝加哥北方）是以最少限度的牆壁所構成的玻璃箱型建築。

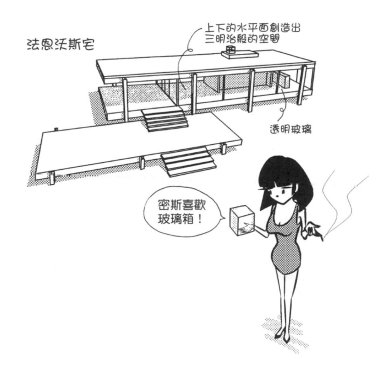

法恩沃斯宅

上下的水平面創造出三明治般的空間

透明玻璃

密斯喜歡玻璃箱！

- 德國館實現了「以面的組合構成空間」，之後朝向牆壁越來越矮，甚至沒有牆壁的方向推展，法恩沃斯宅沒有牆壁。地板面與屋頂面呈現三明治形式，空間中幾乎沒有牆壁，形成所謂的均質空間，或應該説是通用空間（universal space）。法恩沃斯宅為均質空間最早的實例。
- 密斯的設計變遷是從傳統箱型建築的解體，讓牆面獨立、牆壁最小化，最後是沒有牆壁的玻璃箱型建築，朝向均質空間的精製路程，也是各種建物隨之產生的過程。1930年代後，柯比意改變白色箱型的設計方式，轉換成具有造形的設計，而密斯則是慢慢往均質空間推進。

Q 芯核是什麼？

▼

A 中心、核心之意，但在建築中是指廁所、浴室、電梯和管道間等設備集中的部分。

若是住宅完全開放，要確保隱私很困難。因此，法恩沃斯宅是將廁所、淋浴室等芯核（core）部分，在空間中設置成島狀，使周圍保持開放感。流理台等則沿著芯核內側的牆壁設置。

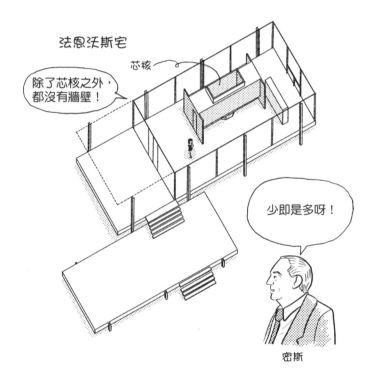

法恩沃斯宅

芯核

除了芯核之外，都沒有牆壁！

少即是多呀！

密斯

- 法恩沃斯宅四周有廣大的腹地，原本就可以確保隱私。建物之所以設計成懸浮狀態，是為了避免附近河川暴漲時受到損害（實際上有過因為暴漲而受害的情況）。
- 法恩沃斯宅現在為藝術愛好者所有，可以入內參觀。密斯的其他作品常是將鋼骨塗黑，法恩沃斯宅則是塗成白色。筆者前往造訪時，建物與周圍的自然環境構成一幅美麗的景色，感動程度如同在草地上看見白色的薩伏瓦別墅佇立著一般，令人難以忘懷。

Q 阿爾托會將天花板設計成波浪狀嗎？

▼

A 芬蘭建築師阿爾托（Alvar Aalto, 1898–1976）經常使用波浪狀的天花板設計。

卡萊邸（Maison Louis Carré，1959，法國）有沿著土地方向傾斜的單斜屋頂，屋頂下的天花板呈現大幅度的彎曲狀。從入口、門廊到起居室，創造出具流動感的空間。

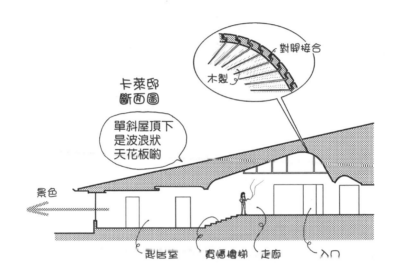

卡萊邸
斷面圖

單斜屋頂下
是波浪狀
天花板喲

對開接合

木製

景色

起居室　　寬幅樓梯　走廊　　入口

● 確立了柯比意和密斯的成就後，便補足近代建築設計中缺漏的部分，包括運用在地的設計、充分發揮素材的設計，以及曲線的設計等。阿爾托也是以近代建築作為出發點，慢慢構築出自己獨特的建築世界。

Q 阿爾托會將牆壁設計成波浪狀嗎？

▼

A 展覽會場等設施會使用波形牆。

■ 紐約萬國博覽會芬蘭館（Finnish Pavilion，1939）打造出往內側傾斜的波
浪狀牆面。牆面上設置了木縱柵，展示著以芬蘭木材產業為訴求的大型
照片。

紐約萬國博覽會芬蘭館

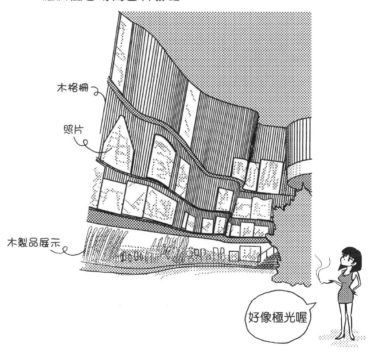

木格柵

照片

木製品展示

好像極光喔

● 阿爾托經常使用曲線設計，若表示成平面圖，大致可分為波浪曲面與扇形兩種。
扇形通常用在圖書館閱覽室、教室或大廳等處。

Q 阿爾托設計格柵時，會以非等間隔的隨機方式設置嗎？

▼

A 在阿爾托設計的瑪麗亞別墅（Villa Mairea，1938）等作品中可以看到。

 縱柵的設置通常具有規則性，如等間隔或以兩根為一組。瑪麗亞別墅樓梯旁的格柵，是將圓形斷面的木棒隨機間隔設置。

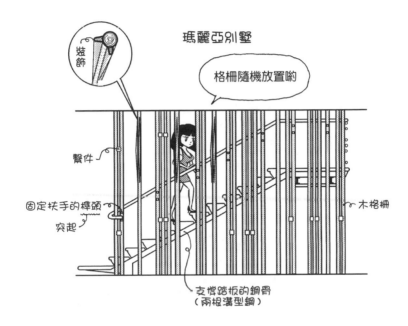

● 相較於規則化的設計，阿爾托似乎比較喜歡不規則的、隨興的設計方式。瑪麗亞別墅位於赫爾辛基西北方，佇立在諾瑪庫（Noormarkku）被森林圍繞的山丘上，開放入內參觀。

Q 阿爾托如何裝飾圓柱？

▼

A 纏繞細籐編的繩索等。

■ 瑪麗亞別墅起居室的黑色鋼骨柱上，纏繞籐繩作為裝飾。這種以自然素材作裝飾的設計，完全不見於柯比意和密斯的作品。

瑪麗亞別墅起居室的圓柱

雙柱

有光澤的黑色

以籐繩纏繞

散發出自然的味道耶

木製

- 這根柱是先在直徑150mm的鋼管四周進行石棉耐火被覆，並且塗上具有光澤的黑色塗料所做成。鋼管的內部以混凝土填充，增加結構的強度。
- 籐製家具的rattan通常翻譯為籐，而不是藤，藤是棕櫚科植物。籐製品既輕又強韌，經常用以製作家具。

Q 阿爾托設計的扶手椅是什麼樣子？

▼

A 下圖的扶手椅41號（Armchair 41，1930）和扶手椅42號（Armchair 42，1933）是著名的作品。

將白色系的白樺木材做成強度增加的積層材，完成曲線狀的設計。

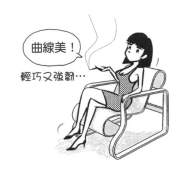

曲線美！

輕巧又強韌…

扶手椅41號（佩米歐椅）　扶手椅42號

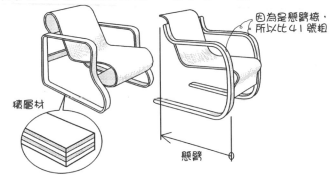

因為是懸臂椅，所以比41號粗

積層材

懸臂

- 扶手椅41號是為了佩米歐療養院（Paimio Sanatorium，1933）所設計，因此也稱為佩米歐椅（Paimio Chair）。
- 扶手椅42號在椅背部分沒有椅腳，為懸臂結構。這種結構的椅子一般稱為懸臂椅。
- 木材的強度比鐵低，為了確保強度，會使用較粗的構材，因此重量跟著增加。有時為了讓粗椅腳的前端變細，會藉由工匠的手藝進行加工。由於阿爾托使用積層材，讓又輕又強韌的木材可以運用於近代設計，還可能進一步量產。因此，由積層材（合板）所打造的設計，可算是芬蘭木材產業的幕後推手之一。

Q 堆疊椅是什麼？

▼

A 讓收納和搬運更便利，可以互相堆疊的椅子。

 堆疊椅（Stacking Chair）是阿爾托為衛普里圖書館（Viipuri Library，1935）所設計的椅子。和扶手椅41號及扶手椅42號一樣，這件作品以積層合板製作，是小型的輕量椅。

衛普里圖書館的堆疊椅

● stool（凳）是沒有椅背也無扶手的椅子。chair則是泛指所有椅子。衛普里圖書館的凳子為圓形椅面附有三隻椅腳，非常簡約又普及。

Q 螞蟻椅、七號椅是什麼？

▼

A 丹麥設計師雅各布森（Arne Emil Jacobsen, 1902–71）設計的椅子。

在三維曲面成型的薄積層合板上加上細鋼管椅腳，就完成了這張設計簡約的輕量椅子，普及全世界。因背板的形狀而名為螞蟻椅（Ant Chair）、七號椅（Seven Chair）。

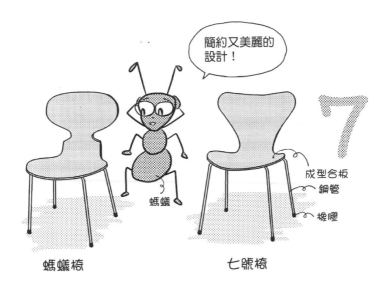

- 一開始的螞蟻椅（1952）為三隻腳，在雅各布森逝世後，改為現今的四隻椅腳。
- 七號椅（1955）的椅面包括使用牛皮、海豹皮或羊皮等，各種不同的類型。
- 20世紀中葉，以芬蘭的阿爾托、丹麥的雅各布森、威格納（Hans J. Wegner）為首，北歐優秀設計人才紛紛嶄露頭角。

Q 天鵝椅、蛋椅是什麼？

▼

A 雅各布森設計的椅子。

1958年，雅各布森設計了在飯店使用的天鵝椅（Swan Chair）和蛋椅（Egg Chair）。以硬質聚氨酯發泡體（urethane foam）作為表面，完成具有厚度的造形。

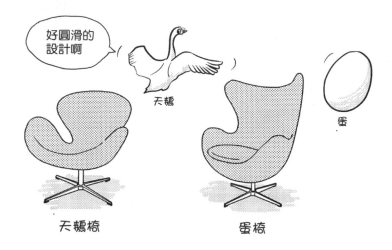

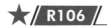

Q Y字椅是什麼？

▼

A 威格納（Hans J. Wegner, 1914–2007）設計的椅子。

Y字椅（Y Chair）因椅背部分附有Y字形而得名，椅面為紙纖（paper cord，相當堅固的紙製品）編織而成。威格納曾師事雅各布森，獨立門戶之後，1949年發表了Y字椅，聞名世界。堅固、輕巧、洗練的簡約設計，至今仍受世界各地喜愛。

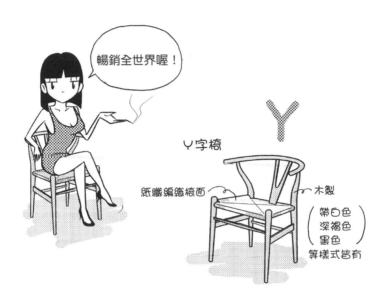

暢銷全世界喔！

Y字椅

紙纖編織椅面

木製

（帶白色
深褐色
黑色
等樣式皆有）

Y

● 在威格納的設計中，孔雀開屏般的孔雀椅（Peacock Chair）也很著名。孔雀椅是將英國溫莎地區所製作的溫莎椅（Windsor Chair）進一步精練化的設計。

Q PH燈是什麼？

▼

A 漢寧森（Poul Henningsen, 1894–1967）設計的照明器具。

丹麥設計師漢寧森所設計的照明器具，以其姓名首字母取名為PH燈（PH lamp）。以堆疊的板和燈罩來反射光線的吊燈非常著名，至今仍照亮著世界上許多家庭的餐桌。

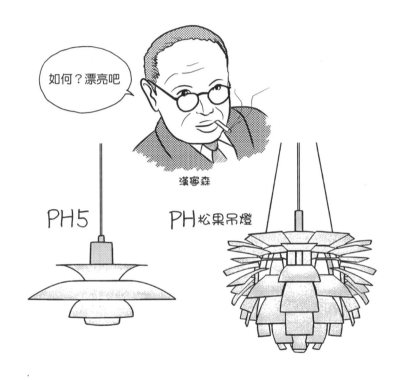

如何？漂亮吧

漢寧森

PH5

PH松果吊燈

- pendant（吊燈）的原意為項鍊，亦指懸吊在天花板上的照明設備。另一件照明器具PH松果吊燈（PH Artichoke Lamp）原文中的artichoke，指食用朝鮮薊的果實，這件燈具因形似松果而得名。
- 光線不是直接來自燈泡，而是利用反射，如此光線會變得柔和。這是將間接照明的概念納入照明器具的設計。

Q 伊姆斯設計了什麼樣的椅子？

▼

A 著名的貝殼椅（Shell Chair）。

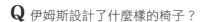 伊姆斯（Charles Ormond Eames, 1907–78）以 FRP（fiberglass reinforced plastic，玻璃纖維強化塑膠）製作一體成型的椅面與椅背，再利用細鋼管來支撐。shell 是貝殼，貝殼形曲面在結構上較穩固，會應用於建築或家具的結構。貝殼的形狀與支撐鋼管的組合方式有各種不同的形式。

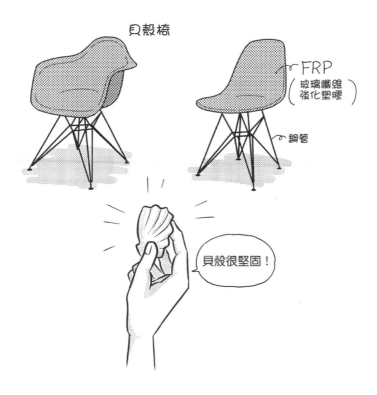

貝殼椅

FRP
（玻璃纖維
強化塑膠）

鋼管

貝殼很堅固！

- 美國設計師伊姆斯與妻子蕾（Ray Eames, 1912–89）共同從事建築與家具的設計。附有墊腳椅的伊姆斯躺椅（Eames Lounge Chair）也是伊姆斯的著名作品。
- 20世紀中葉興起於美國的一連串近代設計亦稱 Mid-Century Style。

Q 有以日本障子（紙拉窗、紙拉門）作為設計主題的鋼骨住宅嗎？

▼

A 伊姆斯自宅（Eames House，1948）有類似障子的設計。

由於鋼骨部分塗成黑色，牆壁塗成白色，形成像是障子的設計。外側黑色鋼骨之間的牆壁，個別塗成紅色或藍色，不禁令人聯想起蒙德里安的畫作。

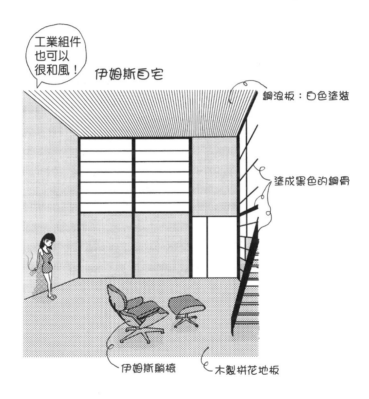

工業組件也可以很和風！

伊姆斯自宅

鋼浪板：白色塗裝

塗成黑色的鋼骨

伊姆斯躺椅　　木製拼花地板

- 伊姆斯夫婦似乎對於日本的設計和生活形式頗感興趣，還留有坐在榻榻米上用筷子吃飯的宴會照片。伊姆斯自宅使用了許多以和紙製成，像提燈般的照明器具。日本設計與近代設計之間，似乎有著簡單的規則性和通用性等共同點。伊姆斯自宅使用工業製品及與之相合的尺寸規格（預製品），組成簡約的美麗和風空間。
- 鋼浪板（deck plate）為地板基礎材料，藉由將鋼板彎折成波浪狀來保持強度。
- 拼花地板（parquet floor）是以小型木板組合而成，像鋪設磁磚一樣的鑲嵌地板。

Q 有在牆壁上開設巨大圓洞的設計嗎？

A 路康（Louis Isadore Kahn, 1901–74）設計的埃克塞特圖書館（Exeter Library，1972，新罕布夏州埃克塞特），內部牆面上面開設了巨大的圓形孔洞。

在混凝土澆置的牆上開設巨大的圓形孔洞，可以看見各樓層的樓地板和木製書架。開設孔洞的混凝土牆面，經由頂窗（topsidelight）的光線照射，增加了牆面的存在感。

埃克塞特圖書館

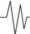

頂窗 — 反射陽光照射至牆面

木製書架

混凝土澆置而成的牆壁

好大膽的設計啊

- 頂窗是在靠近天花板的牆面部分開窗，引入光線。天窗（toplight）則是直接在天花板開窗，引入光線。路康設計的光源，會讓陽光先經過幾次反射，引入具有柔和感的光線，經常是照射在牆壁或天花板上。
- 在路康的設計作品中，經常可見牆壁開設圓形或三角形的巨大孔洞。關於路康的建築構成，請參見拙作《路康的空間結構——以軸測圖解讀20世紀的建築家》（彰國社）。

Q 可以在天花板設置天窗作為光源嗎？

A 路康設計的金貝爾美術館（Kimbell Museum，1972，德州沃斯堡），就是利用天窗引入光線，經由沖孔金屬網板（punching metal plate）的反射，照射在拱頂天花板上。

不是直接從天窗引入陽光，而是藉由開有小孔洞的沖孔金屬網板，讓光線穿透或反射。由沖孔金屬網板反射的光線，照射在混凝土澆置的拱頂面上，讓整個天花板明亮起來。

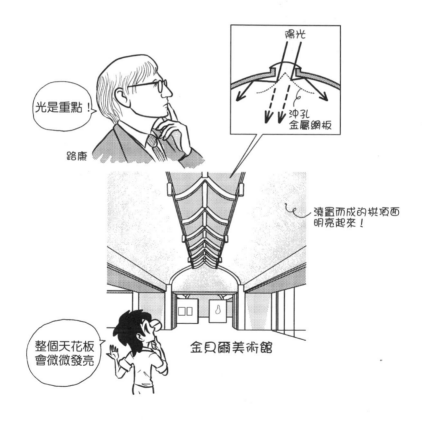

● 為了讓沖孔金屬網板所反射的光線均等照射，拱頂的斷面設計成擺線形（cycloid）。

Q 有在窗邊設置家具的設計嗎？

▼

A 路康設計的費舍宅（Fisher House，1967，賓州哈特波羅〔Hatboro〕）角隅窗邊設有長椅。

凸窗或弧形凸窗（bay window，彎曲的突出窗戶）經常設有長椅。費舍宅的角隅有大型窗戶，下方可以分割出一小塊凹凸空間，以便設置長椅或小窗。

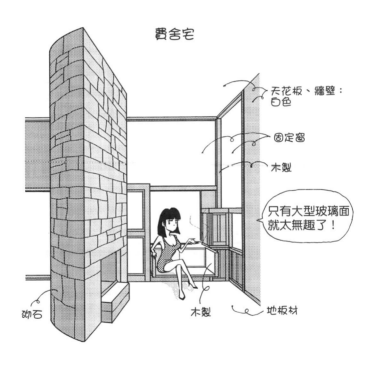

費舍宅

天花板、牆壁：白色

固定窗

木製

只有大型玻璃面就太無趣了！

砌石

木製

地板材

• 費舍宅是由兩個近乎正方形平面的量體組合而成，平面是以傾斜的方式相交。雖然呈現奇妙的幾何形式，內外部的設計還是讓人感覺平和。

Q 有樓梯的配置與牆壁相衝突的設計嗎？

A 范裘利（Robert Venturi, 1925–）設計的母親之家（Vanna Venturi House，1962，賓州栗樹丘〔Chestnut Hill〕），樓梯與中間的暖爐牆壁相衝突，形成樓梯右半部無法向上行走的狀態。

故意使用錯開、彎折、對立等複雜化的操作型態，與密斯等人的簡約設計形成對比。

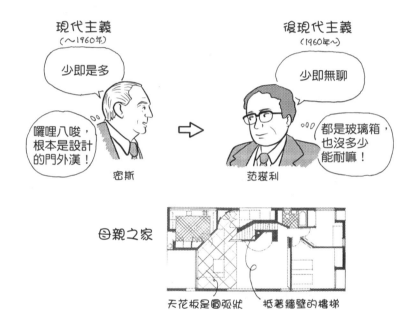

- 范裘利曾師事路康，獨立門戶之後，展開與路康截然不同的風格。相對於密斯的「少即是多」（less is more），范裘利在其著作《建築中的複雜與矛盾》（*Complexity and Contradiction in Architecture*，1966）中提出「少即無聊」（less is a bore），掀起了反現代主義的旗幟。
- 詹克斯（Charles Jencks, 1939–）在其著作《後現代建築語言》（*The Language of PostModern Architecture*，1977）中，提出「後現代主義＝近代主義之後」，批判密斯等建築師的現代主義。
- 筆者前往著名的母親之家參訪時，老實說並沒有什麼特別的感想。印象中反而覺得路康設計的耶歇里克住宅（Esherick House）更傑出。范裘利設計的費城富蘭克林中庭（Franklin Court，1976），則是饒富趣味與創意的作品。

Q 會以多色彩進行室內設計嗎？

▼

A 後現代主義代表建築師葛雷夫（Michael Graves, 1934– ）使用了許多粉色系設計。

◼ 在桑納家具展示廳（Sunar Furniture Showroom，1980，洛杉磯）中，牆壁、柱、照明器具的細部樣式設計簡約，配置了各種各樣的粉色系。下圖為在牆面上製作的立體壁畫。

桑納家具展示廳的浮雕壁畫

綠色
灰色
粉紅色
褐色
藍色

好會運用色彩喔

是不懂得低調吧？

黃色　綠色　灰色

● 相對於使用固定色彩和形式的現代主義，後現代主義傾向運用大量色彩和形式。
● 筆者至今仍記得看到洛杉磯桑納家具展示廳時所帶來的衝擊。這座建物不受建築或室內設計的限制，可以清楚感受到葛雷夫豐沛的才能。

Q 後現代主義會運用柱式的裝飾嗎？

▼

A 有非常多實例。

葛雷夫設計的桑納家具展示廳中，圓柱上設置了像柱頭一樣的間接照明。另外也有兩根一組的**雙柱**設計。這是藉由現代設計讓柱式重獲新生的實例。

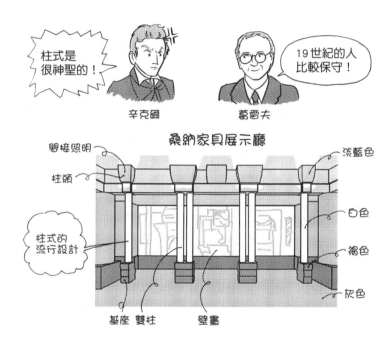

● 19世紀的古典主義（新古典主義或新巴洛克）是使用柱式設計的「開端」。後現代主義將其大幅改變，塗上粉色系等，成為「輕鬆」、「不裝模作樣」、「流行」的設計形式。

Q 有在箱子中放入箱子的箱中箱設計嗎？

▼

A 摩爾（Charles Moore, 1925–93）的作品經常使用這種設計手法。

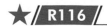 摩爾自宅（Moore House，1966，康乃狄克州紐哈芬市）是在既有住宅中放入三個正方形平面的小箱子所構成。三個箱子的大小和形狀各異，設有各式各樣的圖樣造形，也各有不同名稱。

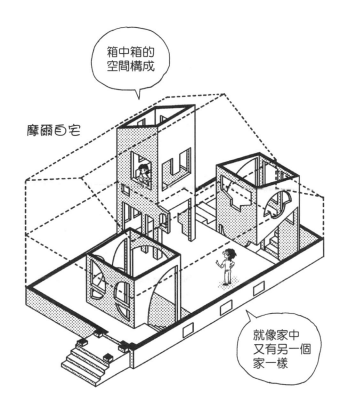

箱中箱的
空間構成

摩爾自宅

就像家中
又有另一個
家一樣

- 在大箱子中放入小箱子時，小箱子周圍要留設挑高空間。這與柯比意設計的挑高空間不同，是沒有方向性的留設。
- 海濱住宅（Sea Ranch，1964，加州海濱）為別墅集結而成的大型建物，內部的空間構成也是箱中箱。外箱為木造結構外露，內箱漆成淡藍等色彩。
- 將柯比意的設計更加鮮明化的麥爾（Richard Meier, 1934–）所設計的白色箱型稱為「白派」（The Whites），而摩爾等人的設計則稱為「灰派」（The Grays）。

Q 超平面風格是什麼？

▼

A 在牆上描繪巨大的圖樣、文字和抽象畫等。

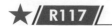 摩爾的海濱住宅共用部分，以原色描繪了巨大的圖樣（超平面風格〔supergraphic〕）。

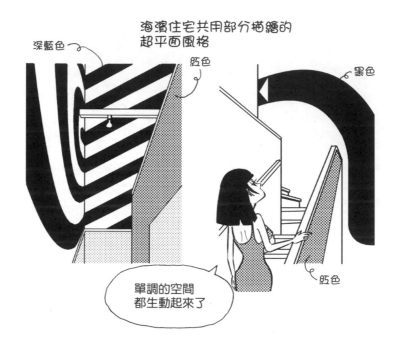

● 關於摩爾的設計，「削減成本製作而成的空間實在令人感到有些悲慘，在芭芭拉女士的幫助下，才於壁面上設置圖樣。雜誌記者將之描寫為前無古人的絕佳超平面風格，然而最早出現的超平面風格應該是范裘利設計的葛蘭德餐廳所設置的巨大文字『THE GRAND'S RESTAURANT』。」（《GA Houses 101》，頁55）

Q 解構是什麼？

▼

A 雜亂的、非結構式所構築的「去構築」結構。

蓋瑞自宅（Gehry House，1978，加州聖塔莫尼卡）在有複折屋頂（gambrel roof）的既有住宅周圍，使用許多便宜的材料，如鍍鋅鋼板、鐵絲網圍籬和2×4框架結構等，雜亂地重疊在一起，形成如同工程現場般的樣子。

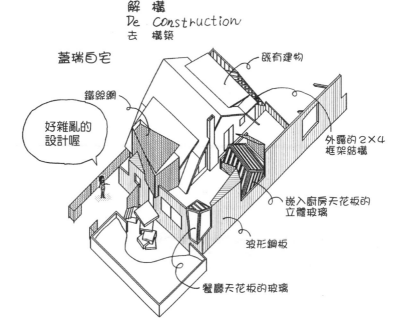

● 1988年夏天，在菲利普‧強生（Philip Johnson, 1906–2005）的指揮下，舉辦了「解構主義建築」展（Deconstructivist Architecture），由此出現所謂解構主義。解構主義設計形式如此雜亂無章、亂七八糟，房屋就像要崩壞一樣。蓋瑞就在畢爾包古根漢美術館（Guggenheim Museum Bilbao，1997，西班牙畢爾包）這座巨大的建物中，實現了不規則、不整齊的解構造形。

Q 解構主義還有哪些特別的設計？

A 還有札哈・哈蒂（Zaha Hadid, 1950–）設計的香港峰俱樂部（Hong Kong Peak Club，1982）等作品。

開發香港山頂的競圖案，細長的直方體在空中重疊交錯，形成充滿速度感的設計。

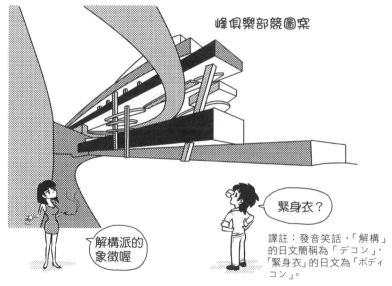

譯註：發音笑話，「解構」的日文簡稱為「デコン」，「緊身衣」的日文為「ボディコン」。

- 伊拉克出生的札哈・哈蒂因為香港峰俱樂部計畫案而成為舉世聞名的建築師，至今參與過許多作品。
- 在解構主義建築展中，除了蓋瑞、札哈・哈蒂，還展示了李伯斯金（Daniel Libeskind）、庫哈斯（Rem Koolhaas）、艾森曼（Peter Eisenman）、辛門布勞（Coop Himmelblau）、初米（Bernard Tschum）等人的作品。

Q 高科技是什麼？

▼

A 強調運用高度科技技術所做的設計。

 佛斯特（Norman Foster, 1935–）設計的香港上海銀行總部（現為香港匯豐銀行總部，1986，香港），隨著太陽移動的反射板和挑高天花板的反射板，使陽光可以擴散至內部。從作為骨架的電梯開關板等，到室內設計的細節，都是所謂「高科技」的設計。

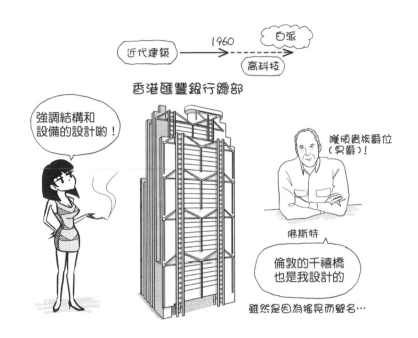

● 高科技仍在近代建築的延伸線上，強調包括結構、環境控制、設備等技術部分的設計。為了與高度技術區別而稱為高科技。在近代建築的延伸線上，除了高科技之外，還有將柯比意的設計更加鮮明化，由麥爾發展出的設計形式（白派）。

Q 寢殿造的地板是什麼樣子？

▼

A 架高在土壤上方的板之間（鋪木板房間）。

◆ 原始時代的豎穴住居是直接在土間之上生活，日本古代（飛鳥、奈良、平安時代）的寢殿造則是將地板架高的板之間。寢殿造限制只能作為貴族住居，藉由架高地板，使地板下方通風良好，適合居住。

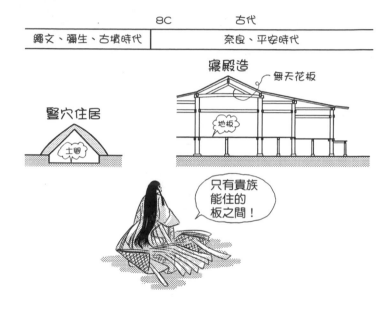

●高腳式建物常見於穀倉或建物的一小部分，據稱是日本彌生時代從國外引入稻作的同時，所發展出來的建築形式。不過近年的調查發現，繩文時代的遺跡中就有高腳建物，從古代的貴族住宅開始，逐漸普及至一般住宅。

Q 寢殿造有使用榻榻米嗎？

▼

A 使用一、兩張榻榻米鋪設在板之間。

■ 榻榻米只鋪設在盤坐的地方。為了分隔寬廣的空間，會使用**屏風**、**衝立障子**（茶道用小屏風）等，當時用以分隔房間的建具還不發達。

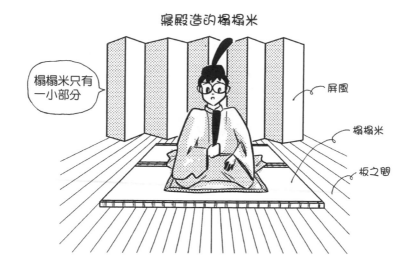

寢殿造的榻榻米

榻榻米只有
一小部分

屏風

榻榻米

板之間

3

日本的室內設計

- 寢殿造內的生活模樣，可以在年中行事繪卷中窺知一二。
- 榻榻米在當時屬於貴重品，只有身分高貴的人可以端坐其上。

Q 什麼時候開始將榻榻米鋪滿整個住宅？

A 從室町時代以後的書院造開始。

寢殿造中只部分使用的榻榻米開始全面鋪設，是在寢殿造變化、衰退而出現武家住宅形式的時期。

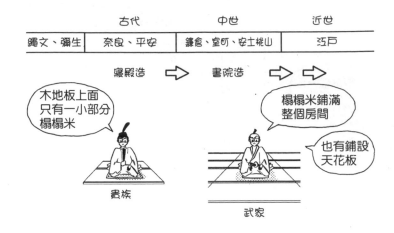

- 初期的武家住宅也稱為主殿造。室町時代出現的書院造，歷經安土桃山時代，於江戶時代完成。現今的和風住宅風格，大多受到書院造影響。
- 寢殿造沒有鋪設天花板材，屋頂的結構（屋架）直接外露。書院造因為有鋪設天花板材，可以簡單進行房間的分隔，紙門、襖戶（隔扇門）也開始逐漸普及。

Q 格天井（花格天花板）是什麼？

▼

A 格子狀組合而成的天花板。

發展至書院造後，住宅開始鋪設天花板。高規格的房間會設置格天井，甚至將天花板四周彎折，使中央部分向上抬高，形成折上格天井（邊緣做成拱形的格天井）。曾為德川家康上京時住所的二條城二之丸御殿（1603），其大廣間就是折上格天井。

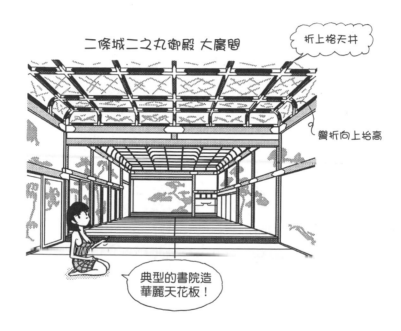

二條城二之丸御殿 大廣間

折上格天井

彎折向上抬高

典型的書院造
華麗天花板！

- 初期的書院造天花板或較低規格的房屋天花板，在平行排列的角材上鋪設木板，形成竿緣天井。
- 組成格子狀的角材稱為格緣（格框），圍成的空間稱為格間。

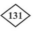

Q 竿緣天井（格柵天花板）是什麼？

▼

A 將細角材平行排列，其上鋪設板材所形成的天花板。

◈ 排列在天花板板材下方的細角材，稱為竿緣。竿緣的間隔為300～450mm左右。

* 相較於格天井，竿緣天井是較簡約的天花板鋪設方式。低規格的書院造房屋或較低成本的房屋，較常使用竿緣天井。
* 竿緣的端部以稱為回緣的角材收邊。由於是環繞在天花板的四周邊緣，因此日文稱為「回り緣」。一般來說，竿緣與床之間（床の間）為平行設置。朝床之間方向設置時為壁衝式（床差し），一般會避免這種設置形式。不過古代建物中還是有壁衝式的實例。
* 鋪設在格天井格間的水平板，常直接外露作為裝飾之用，稱為鏡板（panel board，鑲板）。

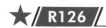

Q 框是什麼？

▼

A 上段之間（上層空間）、床之間、玄關等，鋪設在地板抬高處四周的水平化妝材。

為了避免濕氣等原因，高規格的房屋會將地板抬高。地板或榻榻米的端部直接露出來會顯得不美觀，所以用化妝材來隱藏。

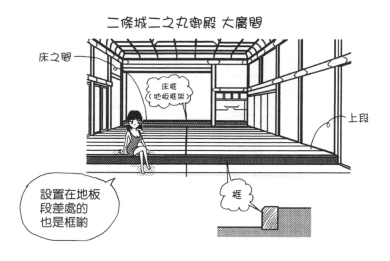

二條城二之丸御殿 大廣間

床之間

床框
（地板框架）

上段

設置在地板
段差處的
也是框喲

框

- 床之間常設有木板或木架，作為設置佛壇等的基座，為書院造的完成形式之一。
- 建具四周固定用的構材也稱為框。在四邊的框之中鋪有木板（鏡板，鑲板）的門扇，稱為框戶。
- 古代只有身分地位高的人士才能使用榻榻米，但隨著榻榻米的普及，需要衍生出其他辨別身分地位的方法。「上段」因而發展出來。

Q 長押是什麼？

▼

A 設置在牆壁中間偏上方，與柱的上部水平連接的橫材。

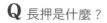剛開始是作為防止柱倒塌的結構，後來演變成書院造形式的化妝材。在襖（隔扇）或障子（紙拉窗、紙拉門）等上面，水平環繞房間四周。若是沒有長押，柱間會從牆壁一直連接到天花板，形成空間的垂直性比水平性更強。而日本人比較喜歡強調水平性的設計。

二條城二之丸御殿 大廣間

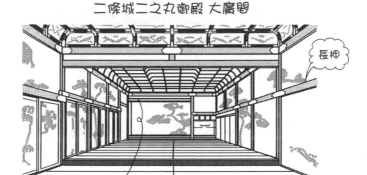

長押

橫木

如果沒有長押的話…

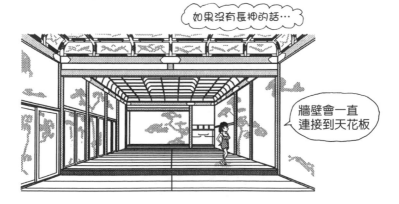

牆壁會一直連接到天花板

● 床之間上方位置的水平材稱為橫木，設置位置比長押高。如果長押直接環繞過去，無法強調床之間的存在。

Q 疊寄是什麼？

▼

A 由於柱通常比牆壁突出一些，當榻榻米（疊）剛好鋪設到抵柱時，牆壁與榻榻米之間會出現縫隙。填補這個縫隙用的構材就是疊寄（日文原文為「疊寄せ」，即邊縫材）。

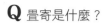 將柱外露的「真壁造」（露柱造）是書院造的基本形式。為了漂亮收納從牆壁突出的柱，需要用小構材來填充。襖（隔扇）等有建具的地方，會鋪設與柱同寬的敷居，無需另外設置疊寄。

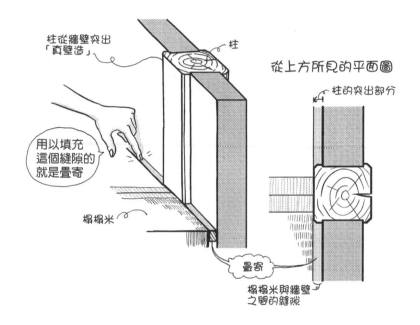

柱從牆壁突出「真壁造」

柱

從上方所見的平面圖

柱的突出部分

用以填充這個縫隙的就是疊寄

榻榻米

疊寄

榻榻米與牆壁之間的縫隙

● 不外露柱的設計稱為「大壁造」（隱柱造），不常使用在和室中。

Q 敷居（檻木）、鴨居是什麼？

▼

A 雙扇橫拉建具上下方的木軌。

下方的木軌稱為敷居，上方的木軌則為鴨居。敷居和鴨居的寬度與柱寬幾乎相同。雙扇橫拉門是由兩片門扇組成，為左右交錯開關的形式，在書院造中發展完成並逐漸普及。

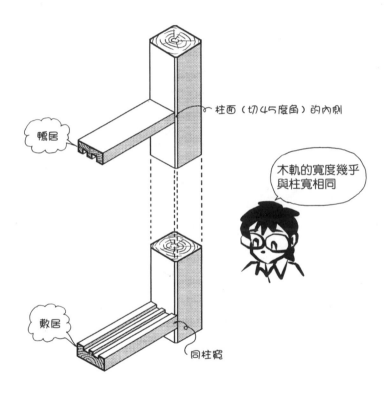

柱面（切45度角）的內側

鴨居

木軌的寬度幾乎與柱寬相同

敷居

同柱寬

- 敷居的寬度與柱寬相同，鴨居的寬度切齊柱面（切45度角）的內側。鴨居的上方有比柱更突出的長押通過，不會有收納問題。如果將敷居收在柱面的內側，敷居會變得比柱稍窄，與榻榻米之間也會出現縫隙（參見R235）。
- 由於組裝時先將建具抬高插入鴨居的溝槽，再向下放入敷居的溝槽，因此鴨居的溝槽會比敷居深。

Q 付鴨居是什麼？

▼

A 類似鴨居的化妝材，設置在長押之下，與鴨居之間有視覺連續性。

和鴨居不同，沒有建具的木軌，只是單純的化妝材。如果沒有付鴨居，柱的左右缺乏整體感。

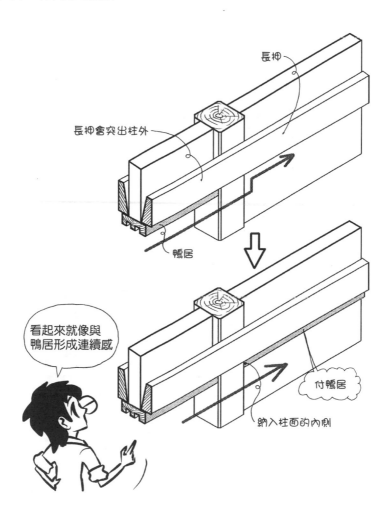

長押

長押會突出柱外

鴨居

看起來就像與
鴨居形成連續感

付鴨居

納入柱面的內側

Q 疊寄、鴨居、付鴨居、長押、回緣等，會突出柱外還是在柱內？

▼

A 長押和回緣會突出柱外，疊寄、鴨居和付鴨居在柱內。

以展開圖來看，柱會在長押通過的地方被分段，停在天花板的回緣處。

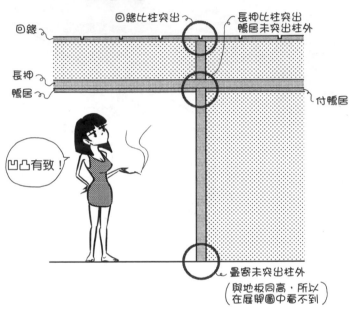

和室展開圖

回緣比柱突出

長押比柱突出
鴨居未突出柱外

回緣

長押

鴨居

付鴨居

凹凸有致！

疊寄未突出柱外
（與地板同高，所以
在展開圖中看不到）

●所謂展開圖是指室內設計的牆面立面圖、形狀圖。即剖開房間的某個部分，顯示
　該面狀態的圖示。如此可得知牆壁的設計或天花板的形狀。

Q 內法是什麼？

▼

A 從敷居上端到鴨居下端的高度等，開口部、柱間、壁間等的內側尺寸。

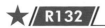 一般來說，物件內側的有效尺寸稱為內法，但敷居與鴨居之間的高度也稱為內法、內法高或內法尺寸，而敷居和鴨居本身亦稱內法材。為了與其他長押區別，在鴨居上方的長押稱為**內法長押**。

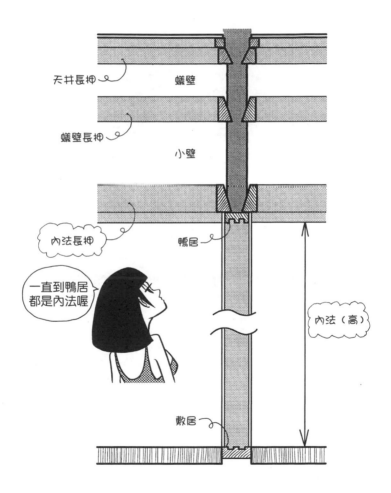

天井長押

蟻壁

蟻壁長押

小壁

內法長押

鴨居

一直到鴨居都是內法喔

內法（高）

敷居

Q 木割法是什麼？

▼

A 以柱的粗細為基準，訂定出其他構材粗細等的尺寸單位、設計單位。

如果柱的粗細是1，鴨居為0.4、長押為0.9、回緣為0.5、竿緣為0.3、床框（地板框架）為1、橫木為0.4等，依據這個比例的不同，設計出來的感覺各異。

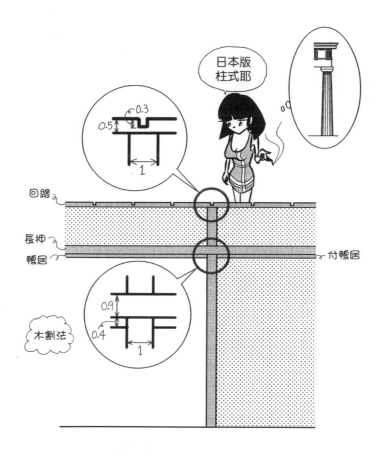

- 平內政信的《匠明》一書（1608）中，記載了傳承自江戶幕府的大棟梁平內家各部位的尺寸單位。
- 希臘或羅馬的柱式是以柱的底部直徑作為基準，計算出各部位尺寸的設計系統。因此，木割法可說是日本版的柱式。

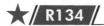

Q 床脇是什麼？

▼

A 位於床之間一側，由棚（置物架）、天袋（頂櫃）、地袋（小壁櫥）、地板等所構成的裝飾空間。

若是左邊為床之間，右邊為床脇，整體來說會形成非常不對稱的形式。床脇本身的棚也會斜向交錯設置為違棚，避免左右對稱。這種避免左右對稱的設計是日本建築的特徵之一。

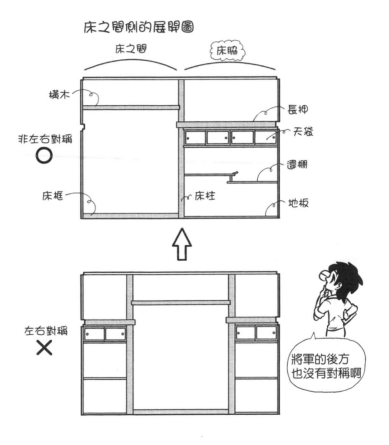

床之間側的展開圖

床之間　床脇

橫木　長押　天袋　違棚　地板

非左右對稱　○

床框　床柱

左右對稱　✕

將軍的後方也沒有對稱啊

Q 無目是什麼？

▼

A 指沒有設置溝槽的水平化妝材。

🧊 無目是指在鴨居或敷居等沒有設置建具用的溝槽，無溝槽的鴨居稱為**無目鴨居**，無溝槽的敷居稱為**無目敷居**。

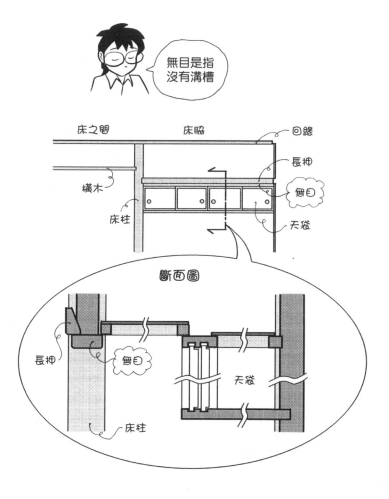

• 設置在牆壁的小斷面付鴨居，也稱為無目。

Q 雜巾摺是什麼？

▼

A 設置在床之間床板與牆角接合部位的橫材。

細角材會使地板與牆角的接合處更穩固，邊緣更俐落，即使用抹布（雜巾）等打掃碰到牆壁時也不會在牆壁上留下髒污。也可稱為**雜巾留**。

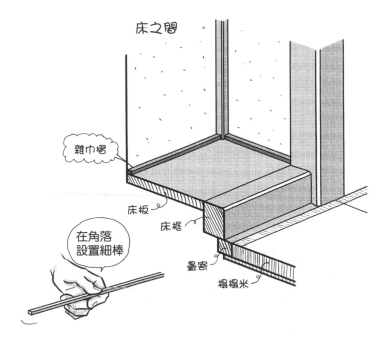

床之間

雜巾摺

床板

床框

在角落設置細棒

疊寄

榻榻米

- 通常設置5〜20mm×5〜20mm左右的細角材。壁櫥的床板與牆壁的接合處有時也會設置雜巾摺。
- 將柱隱藏在牆壁中的大壁造，於牆壁最下緣與地板的接合處，一般會設置高50〜100mm×寬5〜10mm左右的踢腳板。雜巾摺也可說是床之間版的踢腳板。

Q 書院是什麼？

▼

A 床之間側邊像凸窗的部分。

與桌子同高的木板上設有**明障子**（透光紙拉門）。這是將鎌倉末期至室町時代之間設置在住宅的**文桌**（日式書桌）形式化，作為座敷（廳堂）的裝飾。

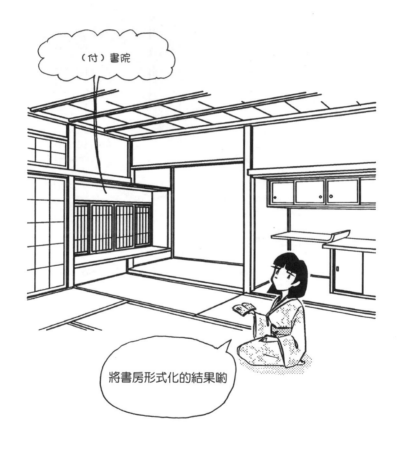

（付）書院

將書房形式化的結果喲

● 也稱為付書院。書院原本是指在皇室、武家住宅中，兼作起居室和書房用的房間，後來就稱為付書院或書院。而書院也正是書院造的語源。

Q 帳台構（寢榻結構）是什麼？

▼

A 位於床之間側邊，設置在書院對側的襖戶（隔扇門）上的裝飾。

設置比榻榻米高一段的粗橫材，再加上比長押低的粗橫材，中間放置著隔扇。

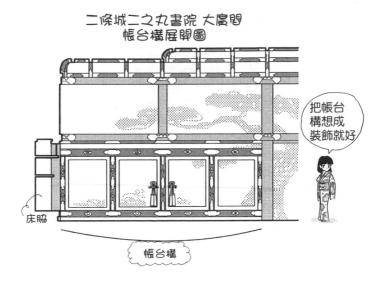

二條城二之丸書院 大廣間
帳台構展開圖

把帳台構想成裝飾就好

床脇

帳台構

● 帳台構是源自寢殿造的設備，一般認為是從臨時設置在寢台（帳台）正面的出入口設備（構え），演變為常設的設備。而後進一步成為進入寢室（納戶：儲物間）的門扇，因此也稱為納戶構（儲物間結構）。書院造將招待來客與生活的空間分開，不需另設通往寢室的門扇，因而演變為床之間側邊形式上的裝飾設計。

Q 數寄屋風書院造是什麼？

▼

A 加入茶室（數寄屋）設計的書院造。

相較於重視上下身分的武家豪華書院造，安土桃山時代出現了不鋪張的樸實茶室（數寄屋）。之後書院造也納入茶室的設計概念，出現數寄屋風書院造。

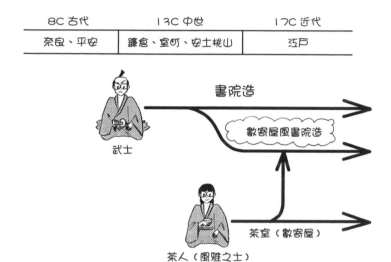

●數寄（數奇）是喜歡茶道、花道等風雅之事的意思。數寄屋意即進行這些喜好所建造的房屋，也就是指茶室。茶室也對住宅和餐廳的設計帶來影響。現今的數寄屋常指數寄屋風書院造。數寄屋造的「造」字，就是指數寄屋風書院造的「造」。

Q 草庵茶室是什麼？

▼

A 實現閑寂茶思想的茶室。

妙喜庵待庵（1592，京都）是可能與千利休（日本茶道宗師）有關聯的現存茶室。在兩疊（一疊為一張榻榻米，兩疊約1坪）的角隅設置炕爐，四個角落使用未加工的柱、框和細竹，牆壁為土壁，天花板分割成三部分，入口設有較低的**躙口**，窗戶非常小，狹窄又幽暗的空間，與書院造的座敷形成對照。

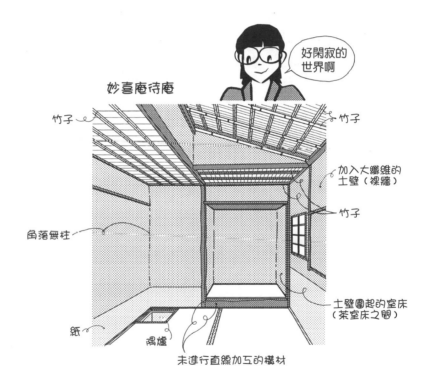

妙喜庵待庵

好閑寂的世界啊

竹子

竹子

加入大纖維的土壁（裸牆）

竹子

角落無柱

土壁圍起的室床（茶室床之間）

紙

燭爐

未進行直線加工的橫材

● 有趣之士（如富商、貴族和武士等）厭倦了豪華的書院造，因而打造出獨特的閑寂世界。茶道自古即有，而後經過所謂茶的草體化，慢慢變革為閑寂的世界。不同於貧窮人迫於無奈所建造的草庵，草庵茶室設計中的每個部分都蘊含想要傳達的意念。看到瑪莉‧安東尼（Marie Antoinette）厭倦了凡爾賽宮，轉而熱衷建造農家風建物所衍生的小翠安儂宮（Le Petit Trianon），筆者認為這應該是法國風的草庵吧。

Q 數寄屋風書院造的實例有哪些？

▼

A 桂離宮（1615，京都）等的皇室別墅和遊憩處所有許多這樣的例子。

擷取書院造自由造形的數寄屋風書院造，常見於皇室的離宮。重視格式的武家書院造不僅華麗絢爛，設計也非常精確。

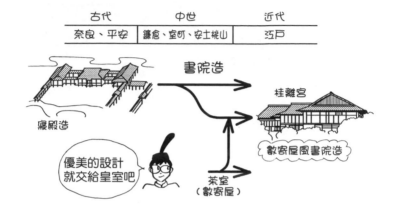

● 和西歐國家類似，相較於絢爛豪華的宮殿，離宮的設計比較輕鬆休閒。

● 桂離宮絕對是值得一看的建築。筆者曾在雨天看過浸濕為黑色的木頭軸組和屋頂，使白色牆壁更加鮮明地浮現出來，令人感動不已。參觀之前必須先預約。

Q 數寄屋風書院造的床脇設計是什麼樣子？

▼

A 經常可見複雜配置許多棚的自由造形。

修學院離宮中御茶屋客殿（1677，京都）的床脇，前後、左右、上下配置了五個相互交錯的棚，由於讓人聯想到晚霞，故稱霞棚。下方戶袋（地袋〔小壁櫥〕）的第二段做成三角造形。

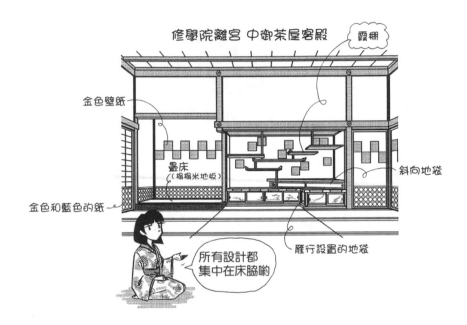

修學院離宮 中御茶屋客殿　霞棚

金色壁紙

疊床（榻榻米地板）

金色和藍色的紙

斜向地袋

雁行設置的地袋

所有設計都集中在床脇喲

- 相較於書院造單純的違棚設置，隨著棚的數量越多，床脇的設計也變得更加複雜。在日本的室內設計中，傾向將設計重點集中在床脇或欄間（鴨居上方的採光／通風窗）。雖說是自由造形，也不會真的毫無章法，原則上會先決定一個設計重點，其他部分簡單地加以整合，如此才能符合日本人的愛好。
- 除了「霞棚」之外，桂離宮御幸御殿（＝新御殿）的「桂棚」，以及醍醐寺三寶院的「醍醐棚」，都很著名。

Q 數寄屋風書院造會將內牆以曲線方式挖空嗎？

▼

A 桂離宮中書院的二之間，其床之間側邊的牆壁挖空成木瓜的形狀。

橢圓的四角往內側凹的形狀，稱為**木瓜形**或**四方入隅形**，此外也常見使用家紋等的挖空形式。

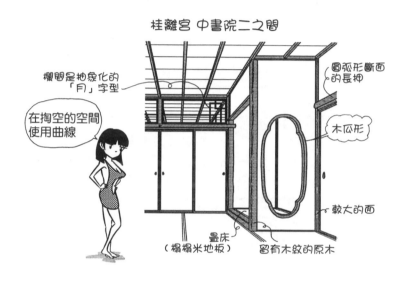

桂離宮 中書院二之間

欄間是抽象化的「月」字型

在掏空的空間使用曲線

圓弧形斷面的長押

木瓜形

較大的面

疊床（榻榻米地板）

留有木紋的原木

● 日本的室內設計傾向避免使用較大的曲線，除了火燈窗（花頭窗，火焰形、花形的特殊造形窗戶）等，挖空曲線只會出現於一小部分的設計。

Q 數寄屋風書院造有哪些裝飾用小型金屬構件？

A 釘隱（藏釘片）、襖（隔扇）把手等，都是裝飾用金屬構件。

書院造在柱與長押的交會處，會以豪華的**釘隱**來隱藏固定長押的釘子，而數寄屋風的釘隱則採用較纖細的設計。

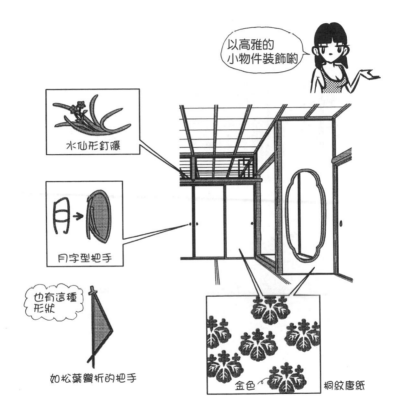

以高雅的
小物件裝飾喲

水仙形釘隱

月字型把手

也有這種
形狀

如松葉彎折的把手

金色　　桐紋唐紙

●牆壁或隔扇常使用印有圖案的紙門＝唐紙，另外再加上高雅低調的小型裝飾。

Q 入緣側（入緣走廊）是什麼？

▼

A 兼有榻榻米和木板部分的寬廣緣側。

 桂離宮御幸御殿的轉角處設有彎折的入緣側。

桂離宮 御幸御殿的彎折入緣側

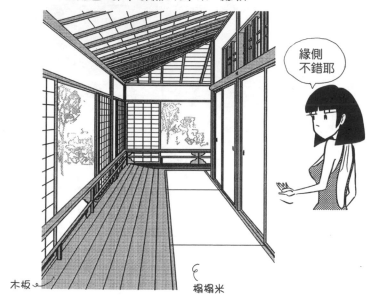

緣側
不錯耶

木板

榻榻米

- 筆者曾以攝影助手的名義，在堀口捨巳設計的近代數寄屋名作八勝館御幸之間（1950，名古屋），待了約半天時間。在這半天的時間中，陰天、雨天、晴天，天氣不斷變化，由室內看見的庭院景色隨之變換。在建物的一角設置緣側，除了增加空間的開放感，更可真切地感受到空間與庭院一體化的美妙，真的是很寶貴的體驗。
- 緣側位於抬高地板的邊緣，這樣的設計在高溫多雨的東南亞也很常見，但都不像日本建築這樣重視緣側與前方庭院之間的關係。

Q 日文中的左官是什麼？

▼

A 用鏝刀將土、灰泥、水泥砂漿等材料塗抹在牆壁上，完成牆壁塗裝的職種或工匠（泥水工匠）。

近代之前許多建物的內牆都是以土、黏土、灰泥打造。為了使這些材料固定在牆上，塗裝前會先在內側放入竹子編成的**小舞**（bamboo lathing，竹板條）。

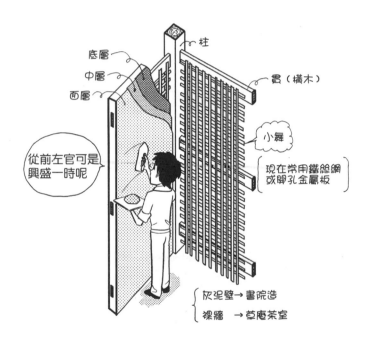

柱

底層

中層

面層

貫（橫木）

小舞

現在常用鐵絲網或開孔金屬板

從前左官可是興盛一時呢

灰泥壁→書院造

裸牆 →草庵茶室

- 在土中加入較大的纖維（為了防止龜裂而加入麥桿、麻、棉、紙屑等），直接在牆壁表面看見纖維的裸牆，為草庵茶室常用的設計。灰泥壁的表面光滑白順，經常用於書院造的牆壁設計。
- 現今常使用的不是小舞，而是鐵絲網、開有許多小孔洞的金屬板，或是表面凹凸不平的板。因為有使用水而稱為濕式工法，為了縮短工期或合理化作業等因素，灰泥壁已經越來越少。
- 左官一詞來自平安時代在宮中專責修繕的工匠（日文名稱：屬，唸法同左官）。

Q 倒角是什麼？

▼

A 將柱等的角做成45度或圓弧狀。

 柱的倒角約為柱寬的1/7～1/14左右，而書院造隨著室町、安土桃山、江戶時代的演進，設計上傾向越來越細。書院造中所有的柱會進行相同的倒角設計，但在數寄屋風書院造中，有些是直接在柱角留下原來的樹皮表面，讓每一根柱都有不同的設計，增添不同風味。

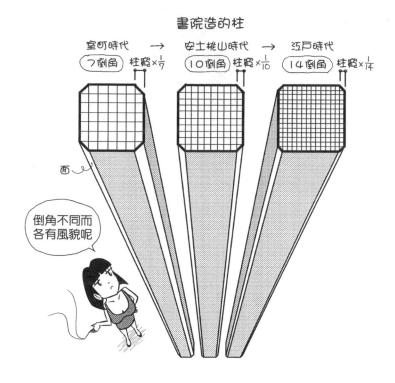

書院造的柱

室町時代　→　　安土桃山時代　→　江戶時代

7倒角　柱寬×1/7　　10倒角　柱寬×1/10　　14倒角　柱寬×1/14

面

倒角不同而各有風貌呢

- 被倒角的部分稱為面。設置倒角的目的，包括裝飾、避免缺角或因直角設計而受傷等。
- 依面寬的不同，可以分為許多類型，超過5mm為大面、不到2mm為細面、圓弧狀為圓面等。

Q 柾目（徑切，直紋）、板目（弦切，原木紋）是什麼？

▼

A 木材表面的平行圖案稱為柾目，不規則曲線狀的圖案稱為板目。

書院造的柱都是沿著柾目進行倒角。數寄屋風書院造的柱也會使用板目進行倒角，藉由不同的圖案讓設計變得更有趣。

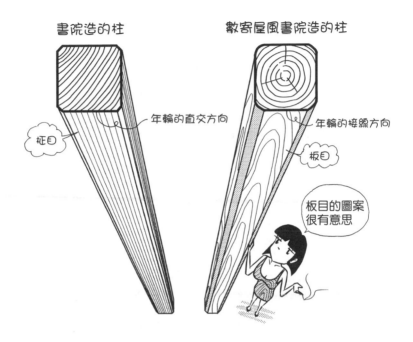

書院造的柱　　　　　　數寄屋風書院造的柱

柾目

年輪的直交方向

年輪的接線方向

板目

板目的圖案很有意思

● 沿著原木年輪的直交方向切割會得到直紋，從接線方向切割則會得到原木紋。如果柱的四面皆為直紋者稱為四方柾，想要奢侈地使用原木時，可以採取這種製材作業。

Q 原木如何切割出柾目（直紋）呢？

▼

A 以與年輪接近直角的方式切割，就會得到柾目。

只有幾個地方切出來的橫斷面都是柾目。其他地方切出來的是出現板目（原木紋）。

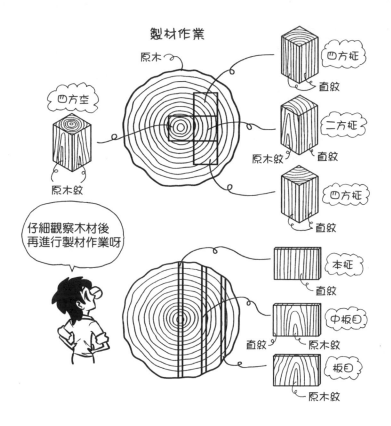

• 木頭的圖案稱為杢，像竹筍般的筍杢即為原木紋。
• 原木的切割過程稱為製材作業。

Q 面皮柱是什麼？

A 在角上留有原木表皮的柱。

直接保留四角原木表皮的柱，用於茶室（數寄屋）和數寄屋風書院。

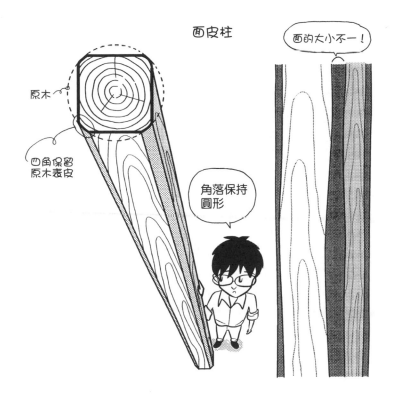

面皮柱

面的大小不一！

原木

四角保留
原木表皮

角落保持
圓形

- 該原木表皮仍是經過特殊處理的。如果直接保留樹皮，稱為帶皮柱。以原木製作柱時，必須小心地將四個角的圓形部分保留下來，原木較粗則面較小，原木較細則面較大。
- 若是作為框使用，稱為面皮框；如果不指定使用位置，則為面皮材。

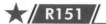

Q 背割是什麼？

▼

A 為了不讓柱裂開，先在看不見那側（背部）切一道縱向的裂縫。

🔲 從細原木切割出來的柱，包含中心部分者稱為**心材**。由於心材容易產生裂縫，一般會進行背割處理。

- 心材雖然有較好的強度，但缺點是非直紋，容易產生裂縫。背割範圍要深至中心處，有時會在切割處設置楔形物，用以固定裂縫寬度。
- 四方柱等不包括中心部位的材料，稱為邊材。

Q 月見台是什麼？

▼

A 如字面所述，欣賞月亮的地方，桂離宮的月見台是切割竹子所鋪設而成的**竹簀子**（竹條地板）。

 在古書院的廣緣（寬廊）前端，就像是往池塘方向突出一般，設置了月見台。

桂離宮 古書院二之間

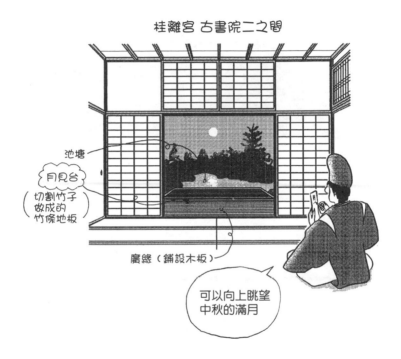

池塘

月見台

切割竹子
做成的
竹條地板

廣緣（鋪設木板）

可以向上眺望
中秋的滿月

- 簀子是以竹子或木板，留有縫隙排列而成的平台，讓水可以從縫隙向下流。其空間設計是讓人坐在古書院的座敷，也能看到照映於池塘或月見台的月光，感受月亮的存在。
- 月見台和建物整體，都可在中秋時節仰望美麗的滿月。在桂離宮，不管是裝飾或觀月的方向，都可見許多與月亮有關的設計。
- 一般來說，外部的廊道稱為濡緣，內部的廊道稱為緣側，較寬廣的廊道內外皆稱為廣緣，不過也有混用的情況。

Q 借景是什麼？

▼

A 將庭院外的山川樹木等自然風景，借為庭院景色的設計方式。

◼ 圓通寺（1678，京都）的**枯山水**庭園，就是借景自樹籬方向的比叡山和樹木。

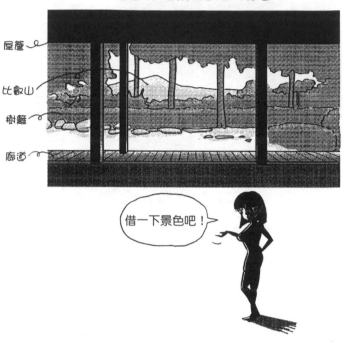

圓通寺 借景比叡山的庭園

屋簷

比叡山

樹籬

廊道

借一下景色吧！

- 枯山水是指不使用池塘、活水等的造景，以砂石等表現出山水風景的庭園樣式。
- 現今在設計上若要從山海等借景，容易被鄰近建物、電線或電線桿等多餘的東西遮擋，因此要將窗戶上下移動、增設牆壁或把玻璃的一部分加工成霧面等，才能順利借景。

Q 有只可見庭院前方的設計嗎？

▼

A 日本的設計中常看到只見下不見上的開口。

■ 大德寺孤篷庵忘筌（1612，小堀遠州作，京都）為書院風茶室，位在座敷西側欣賞庭院的緣側就設計成兩段。緣側的上部設置障子，讓強烈的陽光轉化為柔和的光線，並且只擷取庭院前端的部分來欣賞。

大德寺孤篷庵 忘筌

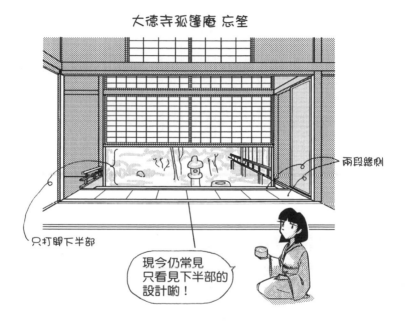

兩段緣側

只打開下半部

現今仍常見
只看見下半部的
設計喲！

● 最著名的例子是只有下半部不貼和紙，或是以玻璃做成的雪見障子（賞雪拉窗）。現代建築也常採用只在牆壁下部設置橫向的長形開口，欣賞庭院前端的設計形式。

Q 日本建築中有圓窗嗎？

▼

A 可見於芬陀院（通稱＝雪舟寺，1691，京都）等建物。

芬陀院在圓形開洞的內側設置了障子，但障子無法完全開啟。從室內可以看到光線透過障子所形成的圓。

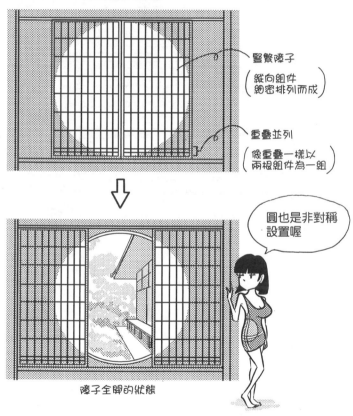

芬陀院的圓窗

緊繁障子

（縱向組件
細密排列而成）

重疊並列

（像重疊一樣以
兩根組件為一組）

圓也是非對稱
設置喔

障子全開的狀態

● 日本建築中使用對稱性、中心性較強的圓形設計的實例不多。像萬福寺大雄寶殿（1668，京都）這樣設置左右對稱圓窗的例子很罕見，較常見的是左右非對稱的設置形式。上述的芬陀院圓窗，就是在四疊半房間內左邊牆壁上的非對稱設置。

Q 日本有大幅跳脫書院規格的自由設計嗎？

A 角屋（江戶中期，京都）的扇之間，天花板、欄間是以扇形為主題，障子的比例或組件也經過特別的設計。

角屋是作為料亭、饗宴場所的風月之地，相較於樸素的外觀，內部以嶄新的設計引人注目。顛覆樸素的和風印象，滿溢著自由活潑的氣息。障子的組件（細格櫺）以三、四、五根的重疊並列方式設計，非常特別。

角屋 扇之間

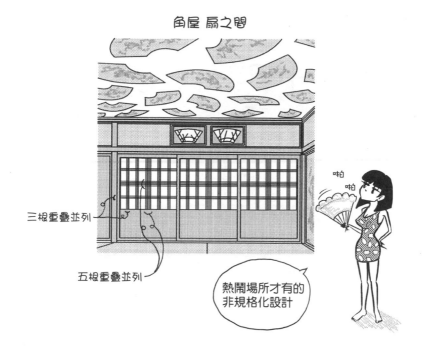

三根重疊並列

五根重疊並列

啪
啪

熱鬧場所才有的
非規格化設計

● 現在角屋已被指定為日本重要文化財，作為文化美術館開放參觀。由於是當作饗宴、遊樂的場所，內裝的設計才會如此自由。

Q 民宅的土間是什麼？

▼

A 作業用的土壤面。

土間可作為廚房使用，或是在雨天和夜晚皆可進行作業的房間，或為店舖、馬廄、大門等。土壤是混合灰泥或珪藻土等固結而成，讓土面不會輕易崩壞。

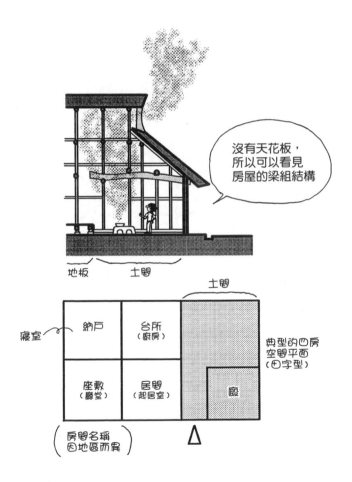

沒有天花板，所以可以看見房屋的梁組結構

地板　　土間

土間

寢室

納戶　　台所（廚房）

座敷（廳堂）　　居間（起居室）　　廄

典型的四房空間平面（田字型）

（房間名稱因地區而異）

- 屋頂不鋪設天花板，讓煙可以飄散出去，同時露出巨大的梁。而茅草經過煙熏後，還有防蚊的效果。
- 民家是指供給農民、漁民、村民等受支配階級的住宅，現存者多為江戶時代（近世）的產物。民家園等保存的民宅，多半是有錢農民的大型住宅。

Q 通庭是什麼？

▼

A 從家門一直延伸到後院之間的土間。

正門狹窄而內部深長的町屋，為了方便從正面的店舖到後院可以直接穿鞋進出，因而設置了細長的土間。

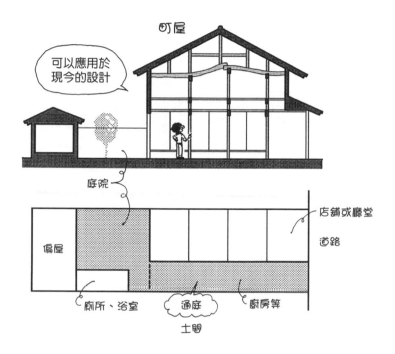

町屋

可以應用於現今的設計

庭院

店舖或廳堂

道路

偏屋

廁所、浴室

通庭

廚房等

土間

●町屋是一般平民百姓的住宅，民宅的一種。

Q 合板是什麼？

▼

A 將薄板以纖維正交的方式，交錯貼合在一起的板材。

沿著原木圓周切割而成的薄板稱為單板（veneer）。將單板以纖維交錯的方式相互貼合，就成為合板（plywood）。即單板「合」成的木「板」之意。

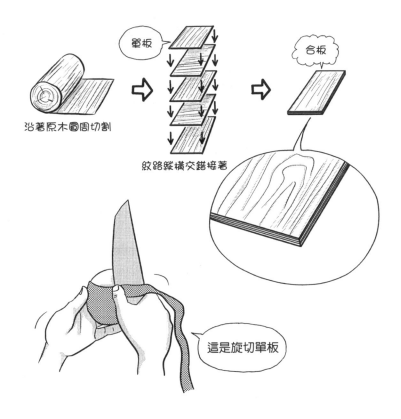

單板

合板

沿著原木圓周切割

紋路縱橫交錯接著

這是旋切單板

● 沿著原木圓周切割而成的單板，亦可稱為旋切單板（rotarycut veneer）。
● 單板的英文為 veneer。有時合板也會以單板稱之，此時的單板不是原來的意思。
● ply 有「層」的意思，一層層重疊起來的木板就成為 plywood。

Q 柳安木合板和椴木合板是什麼顏色？

▼

A 柳安木（lauan）合板帶紅色，椴木（linden）合板帶白色。

塗上清漆（varnish）後，木頭紋路的顏色更加明顯。柳安木製合板帶紅色，椴木製合板帶白色或是淡黃色。大致而言，兩者相較，椴木合板的紋路較細、較漂亮，完成度也比較好。

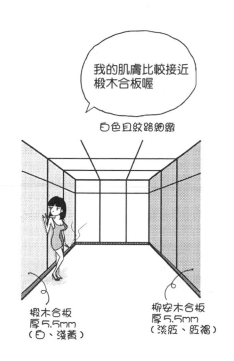

我的肌膚比較接近椴木合板喔

白色且紋路細緻

椴木合板
厚5.5mm
（白、淺黃）

柳安木合板
厚5.5mm
（淡紅、紅褐）

●椴木合板是在柳安木合板的表面貼上一層椴木板材所形成。就算塗上看不見木紋的油漆，仍然是椴木合板的紋路比較細緻漂亮，廣泛作為室內裝修材、家具和建具的表面材。柳安木也可以作為化妝材，只不過會呈現紅褐色。
●清漆是塗在木材表面，形成塗膜以保護木材的透明塗料，可以讓木紋更明顯。基本上，清漆透明無色，但也有許多配合木板顏色的清漆。

Q 混凝土模板用合板是什麼？

▼

A 澆置混凝土用的合板。

除了**普通合板**、**混凝土模板用合板**、**結構用合板**之外，還有許多不同類型的合板。混凝土模板用合板是以通常帶一點紅色的柳安木製作，結構用合板則是針葉樹製的帶白色樣貌。

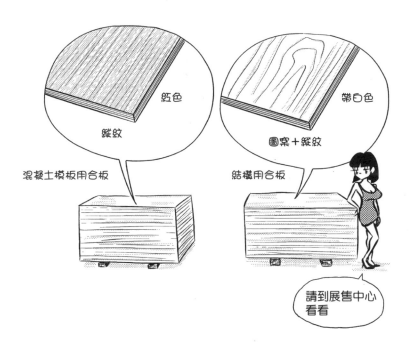

混凝土模板用合板

結構用合板

紅色

縱紋

帶白色

圖案＋縱紋

請到展售中心看看

● 由於混凝土模板用合板有強度，常作為地板或牆壁的基礎。想要看到木材質地的模樣時，使用帶白色的椴木合板比較漂亮。

Q 地板基礎所用的合板厚度是多少？

▼

A 一般是12mm或15mm。

在以約300mm間隔設置、稱為地板格柵的細角材上方鋪設12mm（15mm）的合板（結構用合板或混凝土模板用合板），其上再鋪上地板面板或其他表面材。

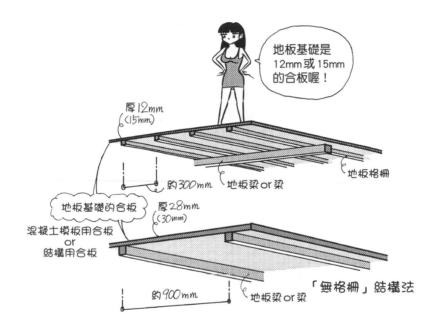

地板基礎是12mm或15mm的合板喔！

厚12mm（15mm）

約300mm　地板梁or梁

地板格柵

地板基礎的合板

混凝土模板用合板 or 結構用合板

厚28mm（30mm）

約900mm　地板梁or梁

「無格柵」結構法

- 在以約900mm間隔設置的粗角材，即地板梁的上方，直接鋪設28mm（30mm）的合板，稱為「無格柵工法」。
- 作為地板基礎的板也稱為雙層地板（日文寫作「捨て床」）。因為其鋪設方式就像要丟棄般隨意（「捨て」為「丟棄」之意）。屋頂的基礎板亦稱屋面板（屋頂襯板）。屋面板是使用12mm或15mm的合板。

Q 聚酯合板是什麼？

▼

A 表面塗上聚酯樹脂硬化而成的合板。

聚酯樹脂表面有滑順光澤感，常作為家具門扇、檯面等的表面材，但不會作為洗臉台的檯面材。樹脂製化妝合板以**三聚氰胺塑合板**（melamine faced chipboard，MFC，美耐板）的耐久性較佳。

合成樹脂化妝合板

聚酯合板
（聚酯樹脂
化妝合板）

三聚氰胺塑合板
⋮

合成樹脂

合板

潔白又光澤
的肌膚喲！

- 正式名稱為聚酯樹脂化妝合板（polyester resin faced board），一般多簡稱聚酯合板（polyester plywood）。小工廠也可製作聚酯合板，因此價格低廉，但耐久性較差。三聚氰胺塑合板要由大工廠生產，所以價格較高。
- 使用在門扇上時，常為內部設有骨架的中空夾板門。厚度從2.7mm開始皆有。基本上以白色為主，當然也有其他顏色。

Q 後成型加工是什麼？

▼

A 將曲面狀等成型的合板與三聚氰胺樹脂接著，然後壓著製成檯面材等的過程。

若以合板或集成材做成檯面，橫斷面的處理很麻煩。後成型（post-form）使曲面的切口得以一體化，外觀看起來比較漂亮。由於耐水性和耐久性佳，洗臉化妝台的檯面也常採用這種加工法。

● post 是「之後」的意思，form 為形狀、成型，先將芯材製成曲面狀「後」，再與三聚氰胺樹脂接合、壓製「成型」的加工方法。AICA 工業、TOTO 等公司有許多後成型加工產品。pre 是「預先」的意思，precut 是預先裁剪。

Q 廚房鑲板是什麼？

▼

A 在合板的表面貼上保護膜，用於廚房四周的板材。

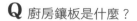 廚房鑲板（kitchen panel）的特色是具有耐水性、容易擦拭除去油污、耐熱、耐衝擊不易裂、表面堅硬且耐刮。常用於廚房、盥洗室等地方的牆壁。

- 廚房四周常黏貼 100mm 見方的磁磚，現在廚房鑲板也逐漸普及。磁磚的接縫容易藏污納垢，相較之下廚房鑲板的接縫較少，打掃起來也比較輕鬆。然而，顏色和圖案的選擇不如磁磚多變化。
- 厚度約 3mm 左右，切割、開孔都很簡單，使用雙面膠和接著劑黏貼在牆上。接縫以密封材（具有彈性、耐水性的接縫填充材）填充。由於不必進行泥水工程，可以將價格壓低（廚房鑲板本身較昂貴）。包括 AICA 工業的 CERARL、大建的 PREMIART 等不可燃化妝板，生產的產品眾多。

Q 木芯板是什麼？

▼

A 小木材（lumber）橫列並排接著成芯（core），兩面鋪有柳安木或椴木薄合板的板材。

木芯板（lumber-core plywood）常用於預製家具或作為隔間材等。若是切口（橫斷面）外露，就會看見芯材等，所以必須將切口隱藏起來。

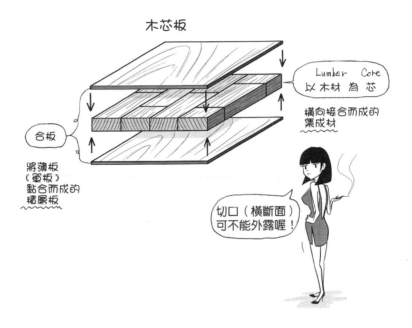

木芯板

Lumber Core
以木材為芯

橫向接合而成的集成材

合板

將薄板（單板）黏合而成的積層板

切口（橫斷面）可不能外露喔！

● 書架常以21mm的木芯板縱橫連接，內板以5.5mm的椴木合板製作。切口使用薄椴木合板隱藏起來，以特製的膠帶進行接合。膠帶內側附有雙面膠，施工相當輕鬆，缺點是隨著取放書本的動作而容易脫落。此外，書架需要承受相當的重量，因此縱向間隔以600mm以下為主。若是縱向間隔太長，橫板很容易產生凹陷。

● 作為隔間材時，可將30mm或18mm的木芯板兩片接合使用。當切口外露時，也要做一些必要的處理。

Q LVL（單板積層材）是什麼？

▼

A 將單板依同一纖維方向貼合而成的板材。

合板是將單板以纖維正交的方式交錯貼合而成，單板積層材則是依同一纖維方向平行貼合而成。由於強度具有方向性，這種作法容易製作出長型木材，作為柱、梁等的結構材，室內的長押、回緣等化妝材的芯材，以及建具的芯材等。

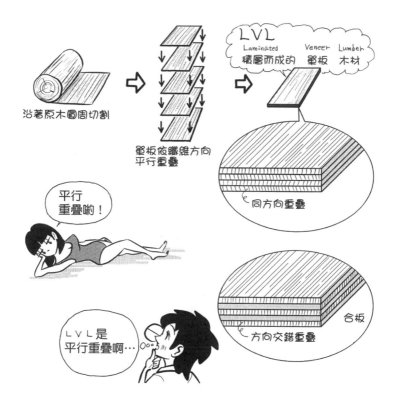

● laminated（積層而成的）veneer（單板）lumber（木材）的縮寫。特徵為抗彎的強度佳且安定，比起單純的木材較不易彎斜，製品的品質較平均。

Q OSB（定向粒片板）是什麼？

▼

A 將薄木片以接著劑固結而成的板。

 木片的大小依製品的大小而異。

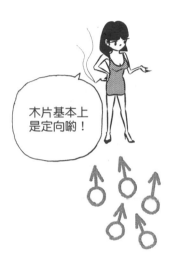

木片基本上是定向喲！

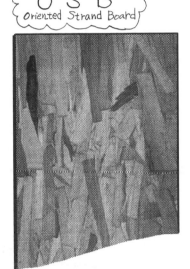

O S B
Oriented Strand Board

- OSB 為 oriented strand board 的縮寫，直譯就是定向（oriented）組合而成（strand）的板（board）。木片基本上是朝同一方向，某些層的方向會改成正交，這樣木板才有強度。
- 原本是開發作為基礎材，由於其素材感和外觀的趣味性，逐漸作為內裝的表面材。有些製品的表面相當粗糙，作為表面材使用時，要特別注意製品的選擇。

Q MDF（中纖板）是什麼？

▼

A 將木材纖維固結而成的纖維板當中，密度、硬度中等的中密度纖維板
（或稱密迪板）。

◼ 廣泛作為家具或建築的基礎材。

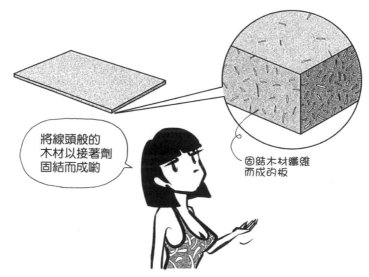

纖維板 ⎰ 低密度（軟質）纖維板　＝　insulation board
　　　　⎱ 中密度纖維板　　　　　＝　(MDF)（medium density fiber board）
　　　　⎱ 高密度（硬質）纖維板　＝　hard board

將線頭般的
木材以接著劑
固結而成喲

固結木材纖維
而成的板

• MDF為medium density fiber board的縮寫，直譯為中等密度的纖維板。與其記四
　個單字，不如記住「MeDium→MD→MDF」。
• 低密度纖維板為insulation board，高密度纖維板為hard board。insulation有隔熱、
　隔音、絕緣的意思。高密度纖維板常作為結構材的表面材。

Q 粒片板是什麼？

▼

A 將木片以接著劑固結後熱壓成型的板材。

表面貼上化妝板材，常作為家具材使用。依木片大小區分的纖維板順序如下：OSB（定向粒片板）＞粒片板＞MDF（中纖板）。

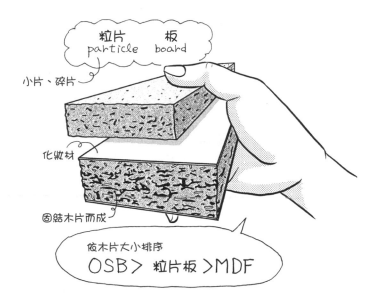

粒片　板
particle board

小片、碎片

化妝材

固結木片而成

依木片大小排序
OSB＞ 粒片板 ＞MDF

●particle 是小片、碎片的意思，particle board 是指集結小片、碎片而成的板。一般來說，粒片板強度較低，但也有作為結構材的產品。

Q 拼花是什麼？

▼

A 地板等處的鑲嵌細工（marquetry）。

拼花地板是將小木板以鑲嵌細工組合而成的地板面材。

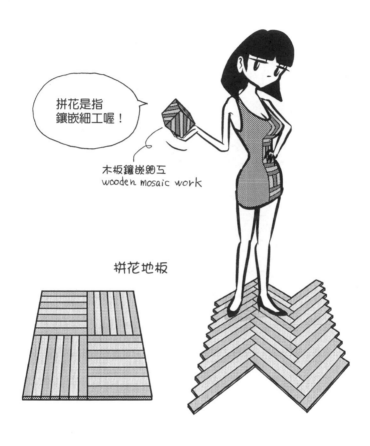

拼花是指
鑲嵌細工喔！

木板鑲嵌細工
wooden mosaic work

拼花地板

● 從前日本的小學常使用拼花地板。現在學校的地板多為聚氯乙烯卷材（rolled PVC sheet，捲成滾筒狀的薄長塑膠地板）。由於使用單純的木材，與鋪設薄化妝材的地板面板相較，單價較高。

Q 集成材是什麼？

▼

A 將小斷面的木材接著為大斷面而成的材料。

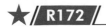 作為如柱、梁的結構材，以及檯面等的化妝材。

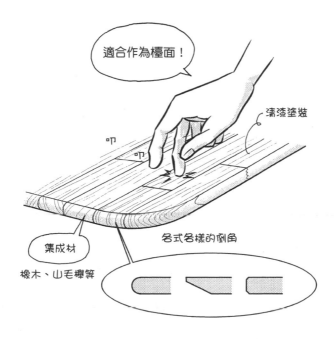

- 木材作為檯面時，表面會塗上一層透明的清漆（透明漆）薄膜，用以保護檯面的表面。常以橡木、山毛櫸等硬木材製作檯面。
- 角落、角隅常會削切成圓弧狀，稱為倒角。由於人的手或身體常會碰觸到檯面，因此要進行倒角作業。

Q 石膏板是什麼？

▼

A 在以石膏固著成的板材兩面貼上紙而成的板。

價廉又耐火，常作為內裝的牆壁或天花板的基礎材。

- 石膏板的英文是 plaster board 或 gypsum board，縮寫符號為 PB 或 GB，兩者皆可。厚度 12.5mm 的石膏板，以 PB ア.12.5 或 GB 厚 12.5 表示。
- plaster 是石膏。石膏的特性是和水混合後會凝固。白色的石膏像就是利用這個特性做成。
- 石膏板面常貼塑膠壁布（vinyl cloth）或塗上水性塗料。

Q 石膏板的缺點是什麼？

▼

A 容易破損，無法在板上使用螺釘或釘子等。

由於無法使用螺釘或釘子，若要在石膏板上固定東西，必須在該部分使用混凝土模板用合板或**板錨釘**（board anchor）等零件。

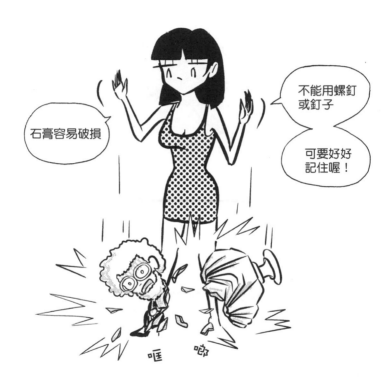

• 石膏雖耐火，但缺點是容易破損。石膏像只要一掉落就會碎裂。

Q 板錨釘是什麼？

▼

A 石膏板上不能使用螺釘，因此用附有螺旋狀刀刃的零件。

板錨釘有鋁製和樹脂製。設置板錨釘時，不是用衝擊起子（impact driver），而是徒手旋轉。

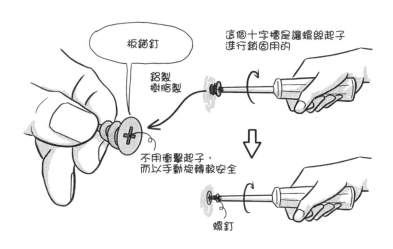

- anchor的原意是船錨，board anchor有將板加以錨定、固定的意思。
- 衝擊起子是在回轉方向施加衝擊，旋轉螺釘等的鑽頭。開孔時也可以使用一般的鑽頭，這在施工現場相當便利。若用衝擊起子旋轉板錨釘，回轉的力道太強，很容易損壞石膏板。如果真要使用，可將開關半開，用較弱的回轉力進行旋轉。不過，筆者試過好幾次都失敗了。若是失敗，板上會出現一個大洞，修復可是很辛苦的。因此，建議還是徒手旋轉板錨釘比較安全。

Q 牆壁、天花板的基礎要使用多厚的石膏板？

▼

A 一般來說，壁基礎使用 12.5mm，天花板基礎使用 9.5mm。

人或家具會碰撞到牆壁，因此壁基礎使用較厚的板。石膏厚度 12mm ＋壁紙厚度 0.5mm，共 12.5mm。記住石膏板的厚度各為 12.5mm、9.5mm。

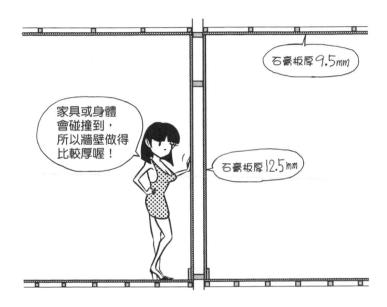

● 要提高隔音性能時，牆壁可以使用兩層 12.5mm 的板，一直通達至天花板裡面。

Q 石膏板接縫工法是什麼？

▼

A 使用油灰（putty）和網狀膠帶，以將石膏板的接縫平順地接合在一起的工法。

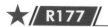 油灰是具有黏性的塗料，乾了之後會變硬。若是只有油灰，還是容易產生裂縫，因此要再貼上網狀膠帶。油灰硬化後以刨刀削平，讓表面更平滑。最後在平滑面上進行塗裝，整體看來就是一個完整的平面。

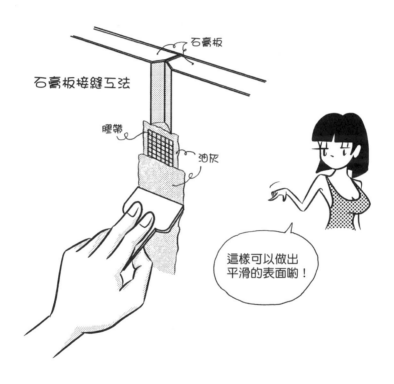

石膏板

石膏板接縫工法

膠帶

油灰

這樣可以做出平滑的表面喲！

● 若要貼塑膠壁布，最好先施作接縫工法（joint technique），不過實際上沒有施作的情況較多。沒有施作接縫工法就貼塑膠壁布，幾年後石膏板接縫處就會產生縫隙，壁布也容易因而破損。

Q 如何做出白色牆壁或天花板？

▼

A 將石膏板塗裝成白色，或是貼上白色壁紙。

代表近代建築的柯比意作品中，經常可見白色牆壁、白色天花板。現代要做出抽象的白色牆面，一般先進行接縫工法，讓石膏板表面平滑，再塗上白色油漆或貼白色壁紙。

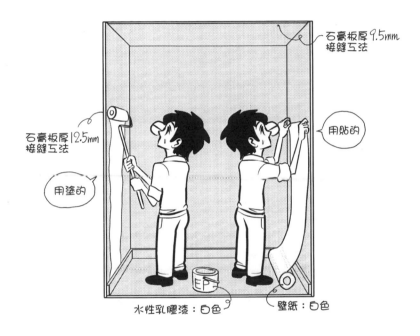

石膏板厚9.5mm
接縫工法

石膏板厚12.5mm
接縫工法

用貼的

用塗的

水性乳膠漆：白色

壁紙：白色

- EP為emulsion paint（乳膠漆）的縮寫，水性塗料的一種。丙烯醛基（acryl，俗稱壓克力）等的樹脂是在水中會乳濁化的塗料。不管是塗油漆或貼壁紙，通常不會是真的全白，大多是有點灰或米黃。這樣髒污比較不明顯，對眼睛也比較好。
- 灰泥也可以做出白色的牆壁，但缺點是價格較高，也容易出現龜裂。

Q 化妝石膏板是什麼？

▼

A 石膏板的表面做出凹凸，或者貼上木紋片材或石紋片材的石膏板。

表面為石灰華圖案的化妝石膏板（fancy gypsum board），像經風蝕而有許多孔洞（日本吉野石膏的產品 Gyptone 等），不必另外進行塗裝，價格又便宜，經常作為教室或辦公室等的寬廣天花板。

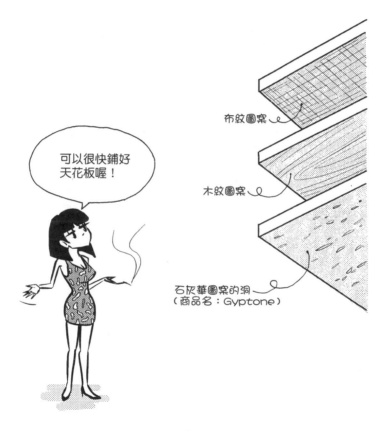

可以很快鋪好天花板喔！

布紋圖案

木紋圖案

石灰華圖案的洞
（商品名：Gyptone）

● 以 Gyptone 鋪設天花板時，螺頭要用白色的。施工過程很簡單，只要用螺釘將 Gyptone 裝設於平頂格柵（覆面龍骨，懸掛天花板用角材）即可。鋪設天花板用的 Gyptone 厚度，和普通石膏板一樣為 9.5mm，大小一般為 910mm×910mm。

● 和室天花板經常使用木紋石膏板。由於印刷技術的發展和設置高度較高的關係，已經可以製作出媲美真品的製品。這種石膏板的另一個好處是不可燃。

Q 多孔石膏板是什麼？

A 作為水泥砂漿、灰泥等的泥水工程基礎板，開有許多孔洞的石膏板。

多孔石膏板（gypsum lath board）的大量孔洞，讓水泥砂漿等泥水材料很容易附著在板上。

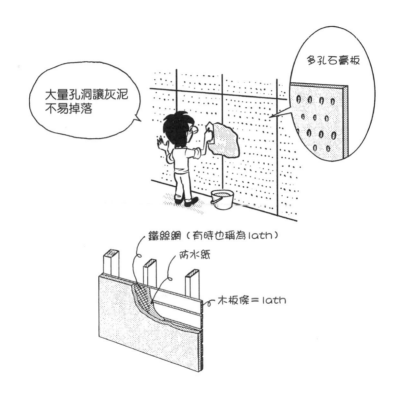

- 將作為灰泥壁基礎的細長木板條（lath）平行排列，鋪上防水紙和鐵絲網，再塗上灰泥即告完成。有時也將鐵絲網稱為lath。如果使用多孔石膏板，就可以省略木板條＋防水紙＋鐵絲網的結構。多孔石膏板的厚度為9.5mm，上面塗上約15mm左右的灰泥壁。
- 多孔石膏板是作為內裝使用。若要作為外裝的泥水材料使用，製品的合板上要有鋸齒狀的表面讓水泥可以附著。

Q 防潮石膏板是什麼？

▼

A 作為濕氣高的地方的基礎，具防水性的石膏板。

將紙和石膏進行防水加工，即使含有水分，也不會大幅變形。作為盥洗室、廚房等處的基礎材，亦稱**耐水石膏板**。

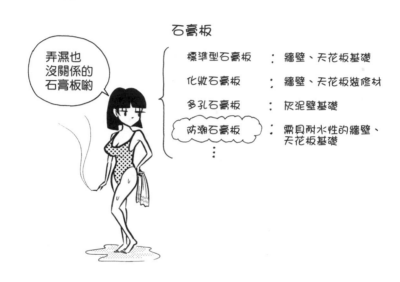

石膏板

弄濕也沒關係的石膏板喲

標準型石膏板 ： 牆壁、天花板基礎
化妝石膏板 ： 牆壁、天花板裝修材
多孔石膏板 ： 灰泥壁基礎
防潮石膏板 ： 需具耐水性的牆壁、天花板基礎
⋮

- 防潮石膏板的英文為 gypsum sheathing board。sheathing 是包圍、包含的意思。
- 一般的石膏板會貼上淡黃色的紙，而防潮石膏板則是貼上淡藍色的紙。用於廚房、盥洗室時，除了貼壁紙或塗油漆之外，也可以黏貼磁磚。

Q 如何把石膏板貼在混凝土面、ALC（高壓蒸汽養護輕質氣泡混凝土）
面、聚氨酯發泡體面？

▼

A 一般是用 GL 接著劑等，以接著劑來鋪貼。

GL 接著劑雖然是商品名，但已作為一般名稱來使用。先將丸子狀的 GL
接著劑以 100～300mm 的間隔排列，再把板材壓貼上去。

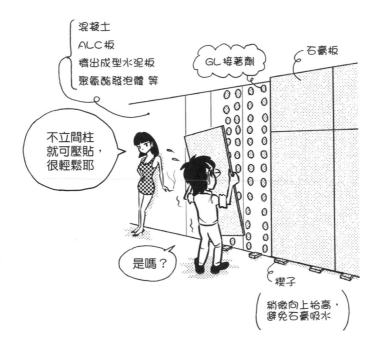

- 混凝土的內側另外還有以木頭或輕鋼架組立壁基礎的方式，但步驟較繁複。而石
 膏板如果直接接觸混凝土地板，石膏會吸收水分，因此要用木片等稍微把石膏板
 向上抬高。
- 丸子狀 GL 接著劑的厚度是 10～15mm 左右，隔熱材是 30～35mm 左右，石膏板是
 12.5mm，所以從 ALC 板等的表面到石膏板表面為 60mm 左右。

Q 如何以石膏板製作曲面的天花板和牆壁？

A 可以使用加入玻璃纖維不織布的石膏板等。

加入玻璃纖維的石膏板不易破損，市面上有販售。製作曲面時，放入較多基礎間柱或平頂格柵，再將曲面用石膏板鋪設壓貼在上面。

加入玻璃纖維不織布的石膏板

風行一時的
設計耶

- 若在普通的石膏板上切割大量溝槽，也可以彎折出曲面。
- 吉野石膏所生產的加入玻璃纖維不織布的石膏板，商品名稱為 Tiger Glass Board，
 厚度有 5mm、8mm、12.5mm。

Q 岩棉吸音板是什麼？

A 以岩棉（rockwool）做成的板，具不燃性、吸音性和隔熱性。

表面較柔軟且凹凸不平，吸音效果佳。厚度分為 12mm、15mm 等。將石膏板設置在平頂格柵上，再把岩棉吸音板接著貼裝上去，所以不會看到螺頭。

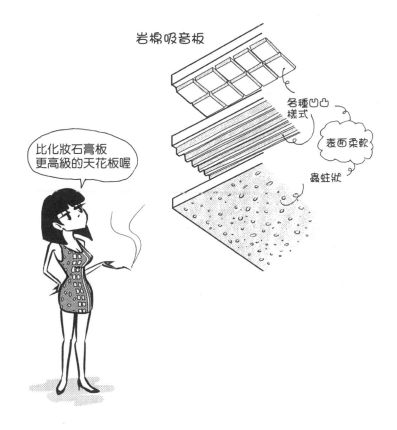

岩棉吸音板

各種凹凸樣式

表面柔軟

蟲蛀狀

比化妝石膏板更高級的天花板喔

● 相關產品以吉野石膏的 Solaton 較著名。常作為聲音吵雜的餐廳、演講廳、辦公室等的天花板使用。
● 岩棉具有致癌性，現已不再使用。

Q 矽酸鈣板是什麼？

▼

A 具耐水性、耐火性的無機質類板材。

用在廚房、盥洗室的牆壁，以及浴室天花板等濕氣較重的地方。可以用釘子或螺釘裝設，也可以進行貼磚、塗裝、貼塑膠壁布等裝修作業。

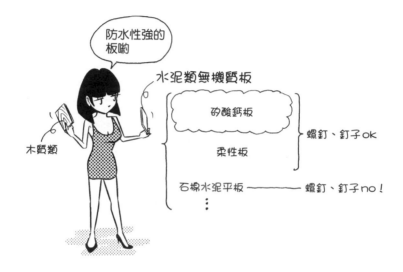

- 矽酸鈣板（calcium silicate board）為含矽（Si）化合物，分子式 $CaSiO_3$，加入水泥（石灰質原料）和纖維等製成。石膏板表面為紙，可以直接進行塗裝；矽酸鈣板的表面凹凸不平，必須先塗上底漆覆蓋。另外也有塗裝好的矽酸鈣板。
- 無機質類不是木質類，而是以水泥等作為主原料的意思，石膏板也是其中一種。只有水泥的板很容易破損，若加入纖維質等就形成不易破損的纖維強化水泥板，包括矽酸鈣板、柔性板（flexible board）、石棉水泥平板（plane asbestos cement slate）等。石棉水泥平板是具有水泥灰色質感的板，釘釘子或使用螺釘很容易使之破損，因此要先以鑽孔機打洞後再用螺釘固定。纖維強化水泥板常用在外裝的屋簷天花板。

Q 人工大理石是什麼？

▼

A 以丙烯酸樹脂和聚酯樹脂為主要成分的大理石風素材。

具耐水性和耐久性，作為廚房和洗臉台的檯面材，以及浴缸或桌子的表
面材等。

- 相關產品有杜邦化工（DuPont）的可麗耐（Corian），以及株式會社可樂麗（Kura-ray Co., Ltd.）的 Noble Lite。可以用圓鋸加以切斷，或是以鑽孔機開設孔洞。
- 大理石等的細顆粒加入水泥固結的素材稱為磨石子或水磨石（terrazzo，參見 R215），或稱為「人造」大理石。至於「人工」大理石則是完全沒有大理石的成分，由樹脂固結而成的素材，有時簡稱「人工石」。

Q 地板面板（木地板）是什麼？

▼

A 附有槽榫的地板材。

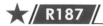 如果一片一片將天然材料的細長木板，以**槽榫**（接合用凹凸部位）連接起來，成本相當高。現今一般是在寬度為 303mm 左右的合板表面鋪設一層薄化妝材（平切單板〔sliced veneer〕），再利用槽榫將板材接合在一起。

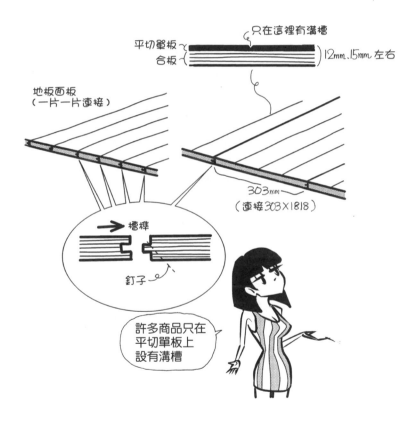

平切單板
合板

只在這裡有溝槽
12mm、15mm 左右

地板面板
（一片一片連接）

303mm
（連接303×1818）

→ 槽榫

釘子

許多商品只在
平切單板上
設有溝槽

● 一般而言，303mm×1818mm 的板材是六片為一箱，以一坪為單位銷售。從一箱不到 3000 日圓的廉價產品到數萬日圓的高價商品都有，價格不等。板厚多為 12mm、15mm。

Q 地板面板的基礎常使用什麼材料？

▼

A 使用厚12mm或15mm等的合板。

在以約300mm間隔設置的地板格柵（支撐地板材的角材）上，鋪設厚12mm或15mm的混凝土模板用合板、結構用合板等，上方再以釘子和接著劑貼附地板面板。若是為了節省成本，會直接將地板面板貼在地板格柵上，不過如此一來地板面板很容易就彎掉了。

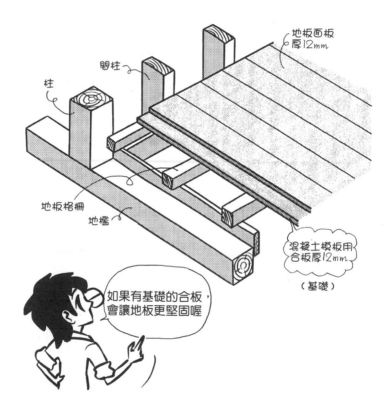

地板面板
厚12mm

間柱

柱

地板格柵

地檻

混凝土模板用
合板厚12mm

（基礎）

如果有基礎的合板，
會讓地板更堅固喔

- 有時地板面板會直接鋪貼在混凝土上，這時先以水泥砂漿將表面整平，再用接著劑黏貼板材。
- 二樓的地板如果不使用地板格柵，直接將合板架設在梁與梁之間，可稱為無格柵工法。此時合板會使用24mm、28mm的厚度。由於跨距較長，必須費心讓合板不易彎曲，地板不會產生摩擦聲等。
- 一樓、二樓的地板格柵、梁、地板梁等的木材組立方法，請參見拙作《圖解木造建築入門》。

Q 緩衝地墊（軟墊地板）是什麼？

▼

A 印有圖案的樹脂片材，內側有緩衝軟墊的地板材。

便宜且耐水性強，常用在廚房、盥洗室、廁所等的地板。缺點是容易留下家具的壓痕。

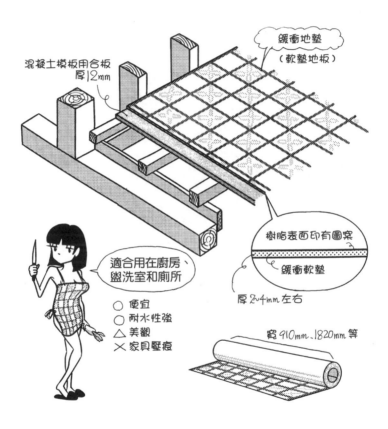

● 在厚 12mm 左右的合板上，以雙面膠等進行接著。裁切容易，施工輕鬆。有厚度 1.8mm、2.3mm、3.5mm 等尺寸。

Q 榻榻米的厚度是多少？

▼

A 以稻草編成的疊床為 55mm、60mm 左右，聚苯乙烯泡沫塑料（polysty-rene foam）製品則為 30～50mm 左右。

疊床（蓆底）是榻榻米底座的部分，上方的疊表（蓆面）以藺草等鋪設而成。用聚苯乙烯泡沫塑料製作疊床的榻榻米，如**泡沫塑料**（styro-foam，商品名，俗稱保麗龍）製品，亦稱**泡沫塑料榻榻米**。

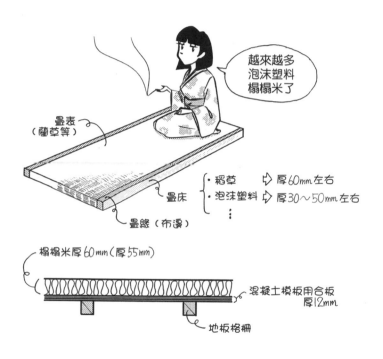

* 鋪在床之間的榻榻米或可以直接睡在上面的榻榻米，都可以稱為疊床。地板面板（木地板）、緩衝地墊（軟墊地板）和榻榻米並列為住宅的三大地板材。
* 與稻草榻榻米相較，泡沫塑料榻榻米便宜又輕，不會吸濕氣、發霉或產生塵蟎，具有隔熱性，再加上厚度薄了一半，無怪乎越來越普及。

Q 聚氯乙烯卷材是什麼？

▼

A 成卷銷售、聚氯乙烯製的地板材。

🎁 聚氯乙烯卷材（rolled PVC sheet）厚度為2mm左右，表面印有顏色或圖案。具耐久性、耐水性，常用在學校、醫院、辦公室、工廠等的地板工程。亦稱**塑膠地板**。

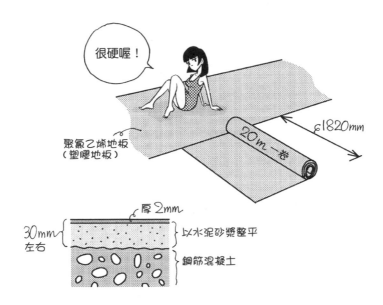

- 聚氯乙烯卷材的日文寫作「長尺塩化ビニールシート」，長尺是指很長的尺寸規格，以卷狀銷售運輸。寬1820mm（1間），長20m或9m等。
- 貼在RC造的地板上時，為了讓表面平整，會先鋪設一層水泥砂漿。此時從RC面到表面的高度約30mm左右。
- 與住宅用的緩衝地墊不同，但有時會將住宅用緩衝地墊稱為聚氯乙烯片材。住宅若用聚氯乙烯卷材會太硬；若是鋪設在公寓的共用走廊和樓梯，也有在背面加裝緩衝墊的聚氯乙烯卷材，以降低走路時發出的聲響。

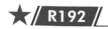
Q 塑膠地磚是什麼？

▼

A 裁切為磁磚狀的聚氯乙烯板材，表面可以上色或設置凹凸等的地板材。

和聚氯乙烯卷材一樣具耐久性、耐水性。合成樹脂（plastic）的一種，取字首稱為 **P磚**，因貼在地板上而稱為 **地磚**（floor tile）。

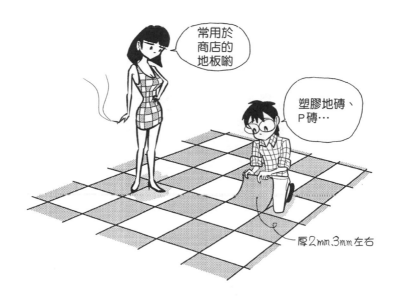

常用於商店的地板喲

塑膠地磚、P磚…

厚2mm、3mm左右

- 有些塑膠地磚表面印有木紋圖案或有凹凸造形。與地板面板相較，塑膠地磚不易損傷，耐水性也較佳，常取代地板面板作為廚房或起居室的地板。翻修時，塑膠地磚也可以直接貼在原本的地板面板上。隨著印刷技術的進步，遠看不會知道究竟是木製還是樹脂製。
- 地板製品大多以接著劑黏貼，所以有些製品的背面一開始就附有雙面膠，可以馬上進行黏貼作業。厚度為 2mm、3mm 左右。

Q 方塊地毯是什麼？

▼

A 裁切成500mm見方左右的磁磚狀地毯。

常用在辦公室、店舖等，厚度6mm左右。方塊地毯（carpet tile）背面有止滑橡膠，不必另外接著，直接鋪在混凝土面上即可。

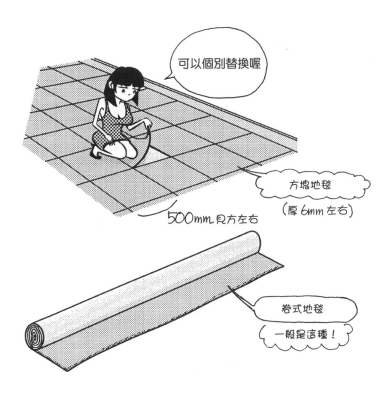

可以個別替換喔

方塊地毯
（厚6mm左右）

500mm見方左右

卷式地毯
一般是這種！

- 有污損時可以直接替換掉該部分。地毯通常以捲筒狀進行搬運。整個房間以卷式地毯鋪設時，若地毯的一部分污損，就必須換掉整張地毯。
- 若地板是抬高以收納配線等的OA地板（活動地板），只要掀開方塊地毯，打開特殊造形的地板材，就可以進行配線等維修作業。
- 地毯的毛的部分稱為絨毛（pile）。方塊地毯的絨毛成輪狀，形成圈絨（loop pile，圈毛），長3mm左右。

Q 倒刺板工法是什麼？

▼

A 將釘子的尖端向上突出於木塊，再將該木塊設置在牆壁周圍，用以鋪裝
固定地毯的工法。

若是整間房間都要鋪設地毯，一般會使用倒刺板工法（gripper meth-
od）。

倒刺板工法

踢腳板

GRIP!

拉緊

夾住然後
拉緊呀

地毯…可替換

厚7mm左右

厚8mm左右

倒刺板

毛氈

● grip是像高爾夫球桿或網球拍等的握桿或握拍。gripper就是負責握的東西。
● 相較於全面鋪設地毯，一般住宅經常只鋪設在部分的地板面板上。飯店等地方是
為了預防吵雜的腳步聲而鋪設地毯。

Q 地毯的絨毛有哪些形狀？

▼

A 割絨（cut pile）和圈絨（loop pile）。

如文字所示，割絨是絨頭切齊的平整狀，圈絨是圓圈狀。

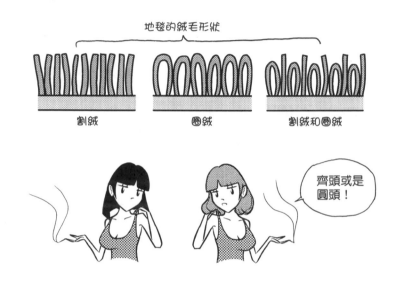

地毯的絨毛形狀

割絨　　　　　圈絨　　　　割絨和圈絨

齊頭或是圓頭！

● 也有割絨和圈絨混合的形式。像刷子一樣平整切齊的形式稱為brush。此外，若是高度不同的圈絨並列而成的地毯，稱為非齊平圈絨（multi-level loop）。

Q 長絨地毯是什麼？

▼

A 絨毛既粗又長的地毯。

🔲 具有波浪感的地毯，常作為小地毯（rug）使用。

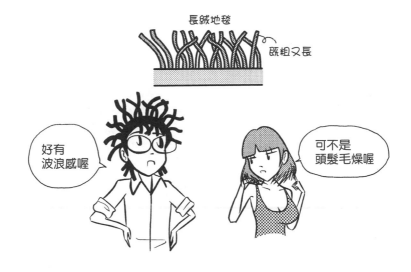

長絨地毯

既粗又長

好有
波浪感喔

可不是
頭髮毛燥喔

● shaggy 的原意為頭髮雜亂毛燥，用以形容絨毛又粗又長的長絨地毯（shaggy carpet）。絨毛的長度大多超過 30mm。若是用以形容髮型，則是指長短不一、髮量削薄、具蓬鬆感和清爽感的樣子。

● 小地毯是指鋪於部分地面上的地毯。小塊的長絨地毯也可稱為 shaggy rug。

Q 針刺地毯是什麼？

▼

A 將纖維重疊，以機械針穿刺使之纏繞在一起，形成毛氈狀的地毯。

🔲 針刺地毯（needle punch carpet）沒有絨毛，是觸感雜亂又硬的便宜地板
覆蓋材，使用在商業設施或辦公室等。

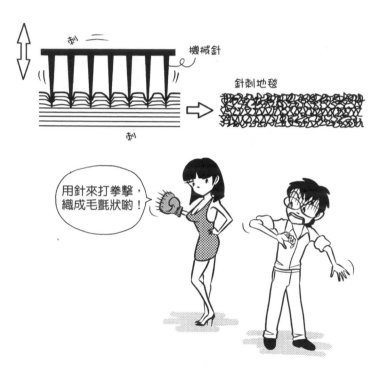

用針來打拳擊，
織成毛氈狀喲！

● 由於沒有絨毛，也就沒有地毯特有的柔軟觸感。筆者的設計事務所地板就是鋪設
這種地毯，耐久性佳，也不容易破損。

Q 大房間的地毯有哪些鋪設方式？

A 如下圖，有全鋪、中央鋪設、部分鋪設。

整間房間都要鋪設時，可以使用倒刺板工法（參見R194）等進行全鋪；比房間小一點，鋪設在房間正中央的方式為中央鋪設；只在房間一小部分鋪設，稱為部分鋪設。

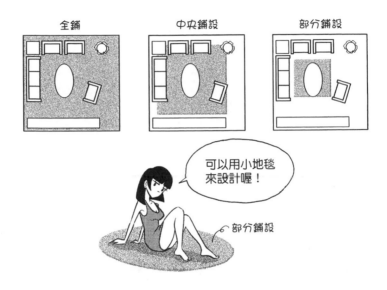

全鋪　　　　中央鋪設　　　　部分鋪設

可以用小地毯來設計喔！

部分鋪設

- 基於打掃、替換的方便性，以及價格等的考量，住宅的鋪設範圍會減少，以地板面板為主要地板材，地毯以中央鋪設和部分鋪設的例子較多。
- 小地毯是指鋪設在部分地面上的地毯。

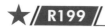

Q 瓷質磁磚與陶質磁磚有什麼不同？

▼

A 與瓷質磁磚（porcelain tile）相較，陶質磁磚（ceramic tile）吸水性強，容易附著髒污。

瓷製品與陶製品的不同在於黏土的含量、矽石（珪石，silica）和長石（feldspar）的含量，以及燒成溫度（firing temperature）的差異。以性質來分，瓷製品為石，陶製品為土。一般的湯碗多是瓷製品。

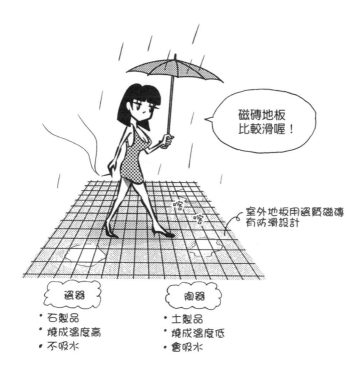

- 依使用範圍不同，磁磚可分為地板用、牆壁用、浴室地板用、玄關地板用、內部用、外部用等。地板應該使用防滑不易破損的磁磚。穿著高跟鞋等或是下雨天濕滑的磁磚面，很容易有滑倒的危險，店舖或玄關的地板應該優先選用防滑材質。
- 瓷製品的吸水率為1%以下，石陶製品（stoneware，石質）為5%以下，陶製品為22%以下。紅褐色的缸磚（clinker tile）是一種石質磁磚。

Q 釉是什麼？

▼

A 燒製磁磚前塗在磁磚上的塗層。

🔷 釉（glaze）也稱為釉藥，可以強化磁磚表面的玻璃質，增加強度，使磁
磚顏色鮮明，更有光澤。

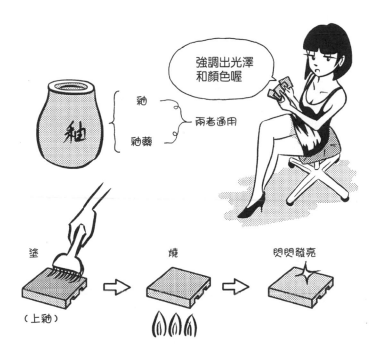

● 塗抹釉藥的過程稱為上釉（glazing，施釉）。

Q 素燒磁磚（無釉磁磚）是什麼？

▼

A 不上釉並以低溫燒製的磁磚。

顏色呈現和土壤相近的紅褐色、深褐色、淺褐色等，磁磚表面較粗糙。紅褐色花盆就是素燒（unglazed，無釉）製品。素燒磁磚（無釉磁磚）也稱為**赤土陶磚**（terracotta tile）。若是鋪設在土間，就成為像是土壤面般的簡樸設計。

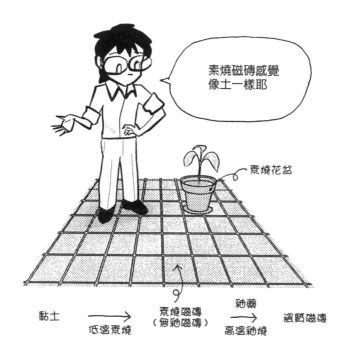

素燒磁磚感覺
像土一樣耶

素燒花盆

黏土 ——→ 素燒磁磚 ——→ 瓷質磁磚
　　低溫素燒 （無釉磁磚）　釉藥
　　　　　　　　　　　高溫釉燒

- 低溫素燒之後塗上釉藥，再進行高溫釉燒，就成為瓷質。素燒即進行釉燒之前的狀態。無釉磁磚具吸水性，使用在室外時要進行透明塗裝。依製品的不同，也有一開始就附有透明塗膜的磁磚。
- 在義大利文中，terra為「土」之意，cotta是「燒製」的意思，terracotta原意是經過燒製的土。

Q 收邊磚是什麼？

▼

A 使用在轉角的L型特殊磁磚。

平的磁磚稱為平面磁磚，L型磁磚稱為收邊磚（trim tile）。在轉角貼平
面磁磚會看見切口（厚度部分），較不美觀。

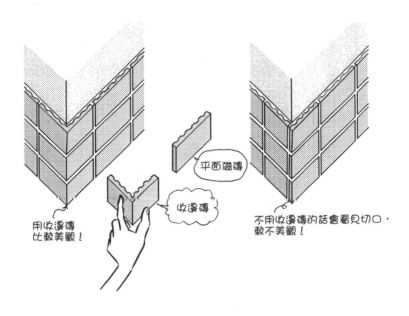

平面磁磚

收邊磚

用收邊磚
比較美觀！

不用收邊磚的話會看見切口，
較不美觀！

● 舉例來說，在柱上貼磁磚時，轉角若不指定使用收邊磚，就會用平面磁磚。由於
收邊磚為立體造形，材料的成本也較高。如果要以平面磁磚漂亮收納轉角，必須
將平面磁磚的切口以45度角進行「斜接」（參見R231）。

Q 馬賽克磁磚是什麼？

▼

A 50mm見方以下的小型磁磚。

 色彩豐富的25mm見方馬賽克磁磚（mosaic tile），經常用在商業建築的室內設計，除了瓷質的之外，也有玻璃質馬賽克磁磚。

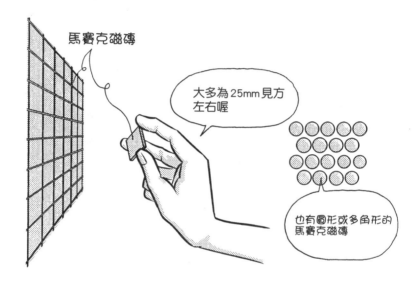

馬賽克磁磚

大多為25mm見方左右喔

也有圓形或多角形的馬賽克磁磚

- 馬賽克磁磚也有圓形或多角形。若接縫縱橫向皆為直通稱為直縫（通縫），縱向交錯者則為縱錯縫，另外也有隨意黏貼的方式。由於是小磁磚，也可以使用在曲面上。有時洗臉台也會使用馬賽克磁磚，缺點是接縫很容易產生髒污。
- 將多個磁磚貼在30cm見方的底紙上，成為一才（一單位），鋪設時以整個底紙進行黏貼，用水噴濕後撕掉，就完成磁磚鋪設。這種工法稱為單位磁磚壓貼工法。

Q 直縫、縱錯縫是什麼？

▼

A 直縫（straight joint）是縱橫向的接縫皆為直通狀態，縱錯縫（vertically broken joint）則是只有縱向接縫相互交錯的接縫。

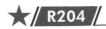 直縫也可稱為通縫。

- 接縫的縱橫向皆連接在一起，稱為直縫；磚是以騎乘式的重疊方法砌成，形成縱錯縫。
- 我們可以將磁磚視為砌磚的簡化版。砌磚方式也會影響磁磚的接縫形式。一般不會以直線方式砌磚，因為上方重量無法往橫向分散，容易產生裂縫。不過磁磚的鋪貼與重量無關，小磁磚多以直縫形式鋪設。若以交錯方式鋪設，外觀看起來會亂七八糟，因此通常大片磁磚才會以交錯方式鋪設。

Q 無縫是什麼？

▼

A 完全不留接縫寬度的接縫。

🔷 鋪貼磁磚或石材時，通常會使用水泥或水泥砂漿來填滿接縫。室外部分若不進行這項作業，水會從接縫滲入，但室內裝修也常採用許多不留下接縫寬度的工法。

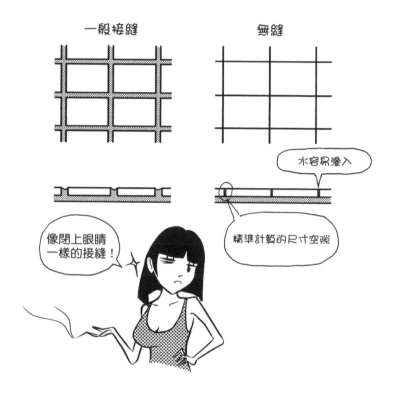

● 有接縫寬度就可以調整磁磚的比例。例如橫向長度不足 5mm 時，若有 10 條接縫，可以一塊一塊以 0.5mm 來調整接縫寬度。無縫（blind joint，盲縫）的情況就只能切割磁磚進行調整，所以磁磚的尺寸空隙要精準拿捏才行。

Q 花崗岩是什麼？

▼

A 由岩漿凝固而成的一種火成岩（igneous rock），具有良好的耐久性、耐
水性、耐磨性。

亦稱**御影石**，外裝使用的石材幾乎都是花崗岩。室內裝修部分則常用在
地板和牆壁。作為地板時，必須進行表面的粗糙加工，避免滑倒。

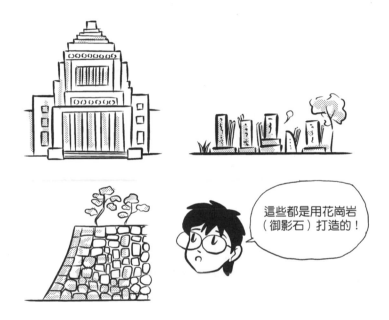

這些都是用花崗岩
（御影石）打造的！

● 日本國會議事堂也有使用花崗岩。古城的石垣（石牆）或基碑等，很多都以花崗
岩製成。

Q 大理石是什麼？

▼

A 既存岩石由於高溫、高壓的變質作用，再結晶而成的一種變質岩（meta-morphic rock），在美麗的白色外觀下，缺點是抗酸性弱。

希臘的帕德嫩神廟（Parthenon）、印度的泰姬瑪哈陵（Taj Mahal）都有使用大理石。美麗的大理石也常用於雕刻，不過由於是含鈣的鹼性物質，抗酸性較弱，遇酸雨就會變黑。

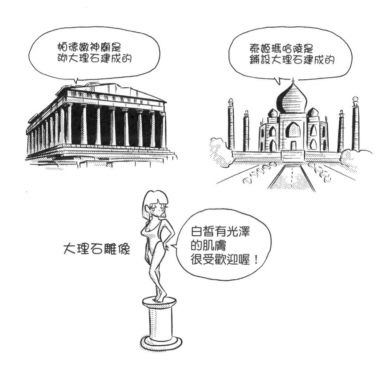

● 帕德嫩神廟、泰姬瑪哈陵都是必看的偉大建物。泰姬瑪哈陵在白色大理石壁面上鑲嵌了各色寶石，無偶像崇拜的抽象裝飾真是非常美麗，筆者在印度進行長達一個月的建物巡禮時，泰姬瑪哈陵是其中最令人感動的。許多學生會將帕德嫩神廟當作歐洲建築史的原點，或是基於對柯比意的禮讚，而再次造訪帕德嫩神廟，對於泰姬瑪哈陵卻單純地視為一個觀光地。有機會前往印度時，請務必一併造訪桑奇佛塔（Sanchi Stupa）。

Q 石灰華是什麼？

▼

A 具條帶狀花紋、條帶狀結構的一種石灰石。

 圖案近似大理石，但不像大理石那樣堅硬又具光澤。

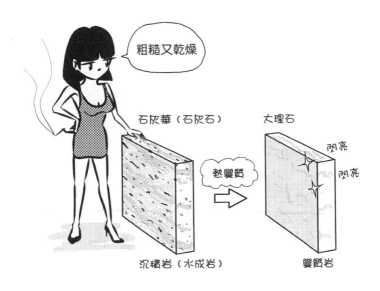

- 石灰石等的沉積岩（＝水成岩）經過熱變質再結晶後，就形成變質岩大理石。
- 石灰華與大理石相同，主要成分為碳酸鈣，具鹼性；其抗酸性較弱，遇酸雨會變黑。和大理石一樣不適合用在外裝，常作為內裝材。日本使用的石灰華大多是義大利等的進口材。

Q 蛇紋岩是什麼？

▼

A 有像蛇皮般圖案（≒花紋）的深綠色岩石。

深綠色的蛇紋岩（serpentinite）表面夾雜帶白色的部分，圖案就像蛇皮一樣，也具有光澤，常用於沉穩風格的室內設計。地板、牆壁、檯面板（天板）等處皆有使用。

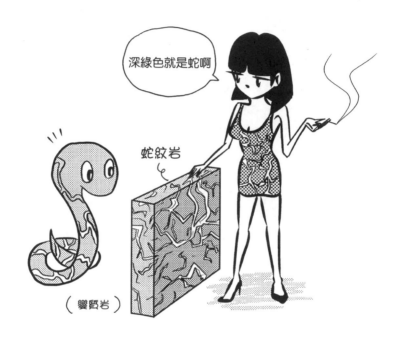

深綠色就是蛇啊

蛇紋岩

（變質岩）

● 圖案的部分容易吸水，因此不適合用在外裝。
● 蛇紋岩為橄欖岩（peridotite，火成岩）變質而成的變質岩。

Q 砂岩是什麼？

▼

A 砂堆積在水中固結而成的沉積岩（水成岩），表面粗糙。

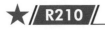 砂岩（sandstone）表面像砂紙一樣粗糙，水分容易滲入，也容易附著髒污或發霉等，不可用於外裝。優點是具有耐火性、耐酸性，常作為內裝的壁材。

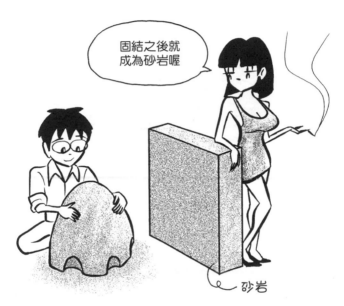

固結之後就成為砂岩喔

砂岩

• 火成岩：花崗岩等

• 沉積岩（水成岩）：石灰華（石灰石）、砂岩等

• 變質岩：大理石、蛇紋岩等

●火成岩、沉積岩（＝水成岩）受到變質作用便形成變質岩。

Q 為了使石材表面光滑，需要進行什麼加工？

▼

A 拋光加工等。

以粗磨→水磨→拋光的順序進行，可以讓石材表面平滑又有光澤。各階段的研磨器具會從粗研磨器具替換至細研磨器具，最後使用由拋盤和毛氈等做成的輪狀研磨器具。

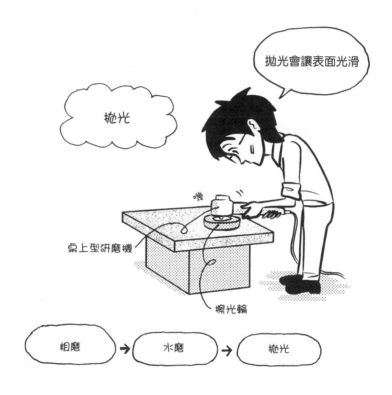

拋光會讓表面光滑

拋光

噢

桌上型研磨機

擦光輪

粗磨 → 水磨 → 拋光

● 桌上型研磨機是附有回轉圓盤的機械，可以旋轉進行研磨。除了石材之外，也可以用在金屬或木材的研磨加工。經過拋光的石材表面會變得平滑，水分不易聚集，常用作牆壁或檯面板。不要使用在地板上，避免滑倒。

Q 噴火槍（噴流燃燒器）加工是什麼？

A 以噴火槍燒石材表面，使表面呈現細密凹凸的加工。

依石材成分的不同，熔點或膨脹率各異，燃燒熔解的部分與殘留下來的部分，使石材表面產生細緻的凹凸。花崗岩等石材便會進行這種加工。

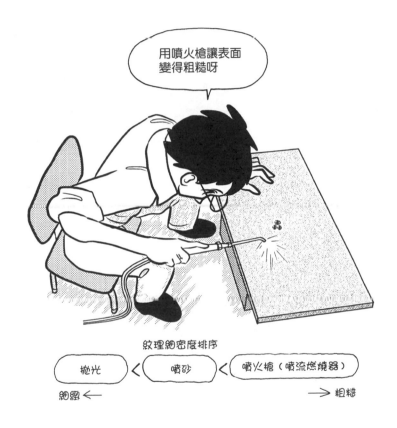

用噴火槍讓表面變得粗糙呀

紋理細密度排序

拋光 ＜ 噴砂 ＜ 噴火槍（噴流燃燒器）

細膩 ← 　　　　　　　　　 → 粗糙

- 噴砂（sandblast）加工是在石材表面噴射細緻的鐵砂，使表面產生細小的坑洞而變得粗糙。依細緻程度排序，拋光最細，其次是噴砂，最後是噴火槍（噴流燃燒器）。
- 地板若鋪設光滑的石材，潮濕時容易有打滑的危險，因此需要使用噴火槍或噴砂讓表面變得粗糙些。經拋光後已鋪貼在建物表面上的石材，之後還是可以利用噴火槍或噴砂讓表面變得粗糙。

Q 開瘤加工是什麼？

▼

A 在石材表面做出大型凹凸的加工（塊石鋪面加工）。

相較於只把石材切割開的劈面（split face），開瘤是留設更大的凹凸。

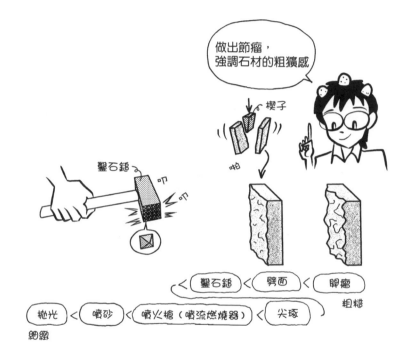

做出節瘤，強調石材的粗獷感

楔子

鑿石錘

啪

< 鑿石錘 < 劈面 < 眼瘤

粗糙

拋光 < 噴砂 < 噴火槍（噴流燃燒器）< 尖琢

細緻

- 石材以金剛石切割器（diamond cutter）切割時，斷面會留下細線狀的刀刃痕跡。劈面加工是打入楔子進行切割，會留下漂亮的凹凸形狀。
- 利用附有凹凸的鐵鎚進行尖琢加工（pointed finish），或是用鑿石錘（bush hammer）留下大型凹凸形狀，表面的粗糙程度都不及劈面或開瘤。開瘤加工可以製作出近乎自然岩石的風情。

Q 內裝用石材的厚度是多少？

▼

A 牆壁用石材從 5mm 左右開始，通常是 30mm 左右。

厚度依石材強度而異，大理石、花崗岩＜砂岩。切割的石材（切割石）比較薄，劈面的石材（劈面石）比較厚。

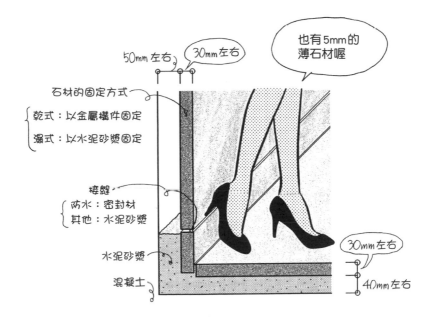

- 地板石材以水泥砂漿接著，牆壁石材以金屬構件懸掛後，用水泥砂漿填充空隙（稱為填充水泥砂漿）。也有只以金屬構件來支撐的工法。使用水泥砂漿填充的方式為濕式，不用水泥砂漿而只用金屬構件支撐者為乾式。
- 會碰到水（防水）的接縫部分要打設密封材（具有彈性的橡膠狀填充材），其他接縫用水泥砂漿填充，或是採用無縫。
- 市面上有銷售厚度 5mm 左右，作為牆壁用的薄石材。由於很輕的關係，可以使用接著劑或雙面膠進行設置。

Q 磨石子板是什麼？

▼

A 將粉碎的石材加入白水泥等當中固結而成的人造石板。

◆ 大型石板價格昂貴，因此將小石材集合固結起來就可以製作便宜的人造
石板。磨石子板（terrazzo block）主要用於室內設計，浴室、廁所的地
板或隔間牆、拱肩牆、扶手的蓋板等，經常使用這種石材。

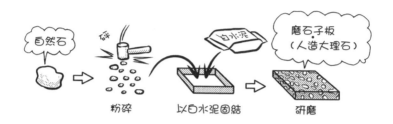

自然石　⇨　粉碎　⇨　以白水泥固結　⇨　研磨　⇨　磨石子板（人造大理石）

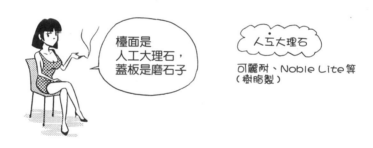

檯面是
人工大理石，
蓋板是磨石子

人工大理石

可麗耐、Noble Lite 等
（樹脂製）

● terrazzo（磨石子）為義大利文，指將粗石敲碎後鋪設在地板上的鑲嵌加工。
● 磨石子板也稱為人造大理石，與樹脂製的人工大理石（參見R186）不同。

Q 浮法玻璃（浮式玻璃）是什麼？

▼

A 浮在熔融金屬上製成的透明板玻璃。

　玻璃面稍有凹凸不平就會變得不透明。因此，在平滑的熔融金屬（錫）上面浮著一層熔融玻璃，製作出嚴密的平滑面，形成透明的玻璃板。

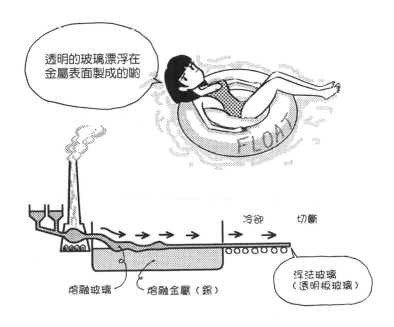

●浮法玻璃（float glass）的厚度有 2mm、3mm、4mm、5mm、6mm、8mm、10mm、12mm 等尺寸。住宅或公寓用的窗戶玻璃大多為 5mm 厚的浮法玻璃。

Q 壓花玻璃（滾壓玻璃）是什麼？

▼

A 單面附有凹凸形狀的不透明玻璃。

從熔融金屬中做出的玻璃通過軋輥（roll），在軋輥的通過面附上凹凸形狀，就成為壓花玻璃（figured glass）。

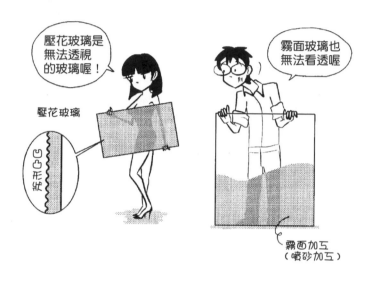

• 非透明玻璃種類不多，其中常見的是霧面玻璃（毛玻璃〔ground glass〕、磨砂玻璃〔frosted glass〕）。將砂或研磨材吹附在玻璃表面，造成細小的傷痕，就可以製成非透明玻璃。另外也可以部分加工成霧面，甚至藉以在玻璃面上設計圖案。

Q 複層玻璃（雙層玻璃）、膠合玻璃是什麼？

▼

A 複層玻璃（multiple glass）是藉由將空氣封閉在兩層玻璃中間，達到隔熱效果的玻璃；膠合玻璃（laminated glass）是將樹脂像三明治般夾在玻璃中間，作為防盜用的玻璃。

熱能較難穿越空氣，將乾燥的空氣或氬氣封鎖在玻璃之間，可以提升隔熱性能。由於樹脂不易破損，利用玻璃以三明治方式夾住樹脂，可以強化防盜效果。

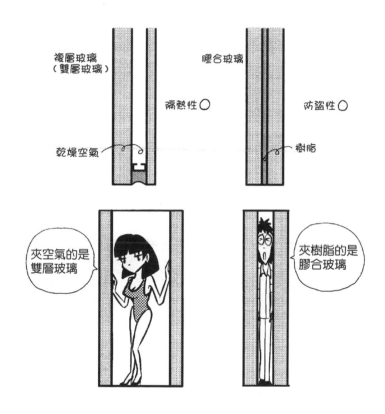

複層玻璃
（雙層玻璃）

膠合玻璃

隔熱性〇

防盜性〇

乾燥空氣

樹脂

夾空氣的是
雙層玻璃

夾樹脂的是
膠合玻璃

● 雙層玻璃常與膠合玻璃弄混，要特別注意。

Q 強化玻璃是什麼？

▼

A 具有浮法玻璃數倍衝擊強度的玻璃。

使用於大型玻璃面、玻璃製扶手、玻璃地板等。玻璃製的桌子或置物架，設置於地板下方可欣賞埋藏遺跡或都市模型的玻璃地板等，也使用強化玻璃。

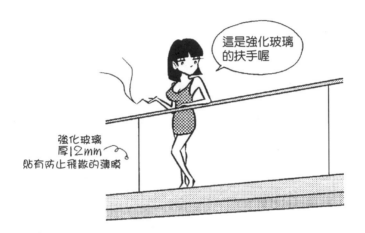

這是強化玻璃
的扶手喔

強化玻璃
厚12mm
貼有防止飛散的薄膜

透明的扶手
果然很棒呢

- 將浮法玻璃加熱後急速冷卻，就形成強化玻璃。破損時不會產生玻璃特有的銳角碎片，而是呈現粉碎狀，所以較安全。汽車的擋風玻璃是在兩片強化玻璃中間夾上一層膜而成的玻璃，因此更加安全。
- 強化玻璃的英文是tempered glass，temper是將鋼或玻璃燒製後加以強化的意思。

Q 如何安裝玻璃？

▼

A 將玻璃嵌入溝槽，再以橡膠或密封材固定，也有開孔後利用螺栓等金屬
構件固定的方式。

一般的作法是將玻璃嵌入溝槽，以密封材或橡膠填充縫隙。只用一條橡
膠固定的是墊片，壓條是在兩側加入的細橡膠。

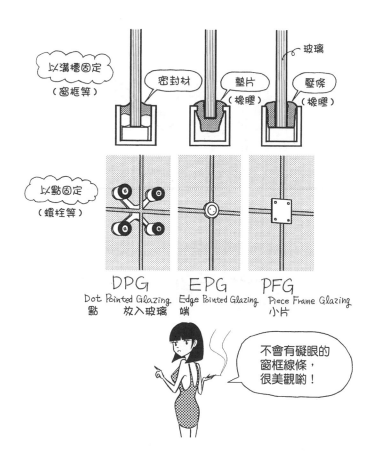

- DPG、EPG、PFG皆為外裝用構法，有時製作內裝的扶手也會用到。玻璃放入窗
 框等框架後，框架會顯得特別礙眼，利用金屬構件等進行點固定，外觀看起來會
 比較簡潔。
- glazing的glaze就是安裝玻璃的意思。

Q 聚碳酸酯板是什麼？

▼

A 高衝擊強度的一種樹脂。

聚碳酸酯板（polycarbonate plate）常用於車庫的屋頂、屋簷和外廊的扶手牆，室內裝修部分則是用在框門（在門框的內側以板材和玻璃等組合而成的門）。玻璃的缺點是較重又容易破裂，聚碳酸酯則是量輕且不易破損的素材。

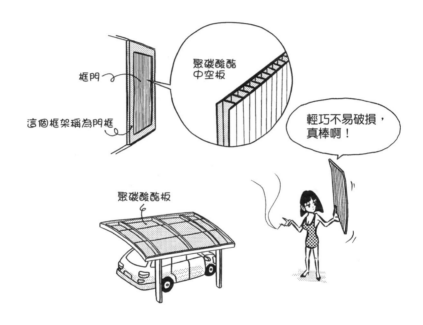

框門

這個框架稱為門框

聚碳酸酯中空板

輕巧不易破損，真棒啊！

聚碳酸酯板

- 聚碳酸酯板雖然不易破損，但由於較軟的關係，缺點是表面容易刮傷且易燃。
- 製作成如瓦楞紙般中間有空洞的形式時，會成為不易彎折且重量較輕的板，稱為聚碳酸酯中空板（polycarbonate hollow sheet）。中空板也會用在室內裝修的框門或隔間等。

Q 為什麼要裝踢腳板？

▼

A 為了讓牆壁與地板之間的收邊更明顯，補強牆壁的下部，或是讓髒污不那麼顯眼等。

踢腳板是設置在牆壁最下方的細長板材。如果不裝踢腳板，地板材與牆壁板材的端部會直接外露。若是兩邊有切線不平整，或是縫隙沒有銜接好等情況，看起來比較不美觀。此外，吸塵器、拖鞋、鞋子等會碰撞到牆壁的下部，容易造成損傷或髒污，所以用踢腳板來保護。而裝深色的踢腳板更可以讓髒污不那麼明顯。

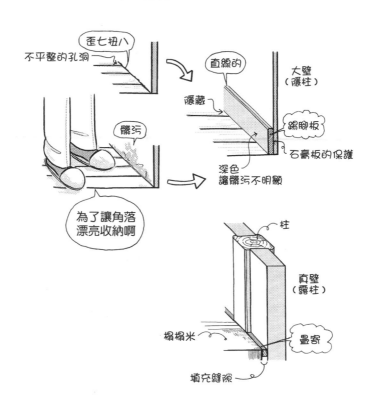

- 木製踢腳板約6mm×60mm左右，大多為預製品。樹脂製軟質踢腳板為1mm×60mm左右，剪裁容易，工程施作較輕鬆，成本也比較低。
- 放入地板面、牆面、天花板面等平面端部的棒狀物件，也稱為「飾邊材」，是收邊常見的基本手法，同時負責隱藏板材切口（橫斷面的板厚部分）。
- 鋪設榻榻米的真壁造房間，可以不使用踢腳板（參見R128）。

Q 凸面踢腳板、凹踢腳板、平踢腳板是什麼？

▼

A 與牆面相較，突出牆面者為凸面踢腳板，凹陷者為凹踢腳板，同平面者為平踢腳板。

一般是用凸面踢腳板。凹踢腳板和平踢腳板的成本較高，但可以讓壁腳看起來簡潔。

- 建築師多傾向同一平面的形式，常見的鋪設方式為留設與板厚差不多寬的接縫。
- 在凹踢腳板、平踢腳板表面貼壁紙時，會出現接縫寬的小彎折，這裡比較容易產生破損。

Q 門框突出牆壁的寬度（錯位）與踢腳板的厚度，哪一個做得比較大？

A 如下圖，門框突出的寬度比較大，踢腳板不會超出門框。

兩個平行面之間的微小距離稱為錯位（鄰接平面差）。框架會稍微突出牆壁，取一小段作為錯位。若門框的錯位是10mm，踢腳板的厚度是15mm，那麼踢腳板會突出5mm。若踢腳板厚度為6mm，就可以漂亮地收邊。

● 一般來說，門框、窗框的錯位大約10mm左右。設計端就算不在細部圖說中指定錯位尺寸，施工端的收邊作業也會採取較佳的收邊方式。

Q 為什麼要裝線板？

▼

A 為了讓牆壁與天花板的交角處更美觀，或者是讓天花板的裝設工程更輕鬆等。

牆壁與天花板的相交角隅所設置的細棒稱為線板。這個棒材可以隱藏天花板鋸齒狀的切口，讓交角看起來齊整筆直。

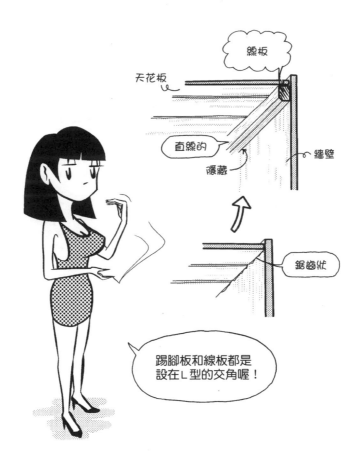

- 設置在板材端部（邊緣）的細棒，日文稱為「緣」。由於是環繞著天花板的邊緣設置，所以線板的日文寫作「回り緣」。因為作為天花板面、牆面的邊界線，亦可稱為飾邊材、邊緣材等。
- 另一種收邊方式是不裝線板，在牆壁和天花板上鋪設相同的壁紙或做同樣的塗裝。這種設計方式較簡潔，但若要收邊漂亮，還是要加入透縫（參見 R228）等。

Q 雙重線板是什麼？

▼

A 如下圖，以兩段線板組合而成的線板。

在真壁造的和室中，竿緣天井（參見R125）的竿緣收邊材下方再放入一根構材，就形成兩段的線板（回緣）。下段的構材也稱為天井長押（參見R132）。

感覺比較高級耶

• 成本比設置一根線板高，這種收邊方式給人較高級的感覺。

Q 天花板飾邊材是什麼？

▼

A 如下圖，將天花板的石膏板等簡單收納起來，作為線板的替代品。

● 有塑膠製和鋁製等製品。不像線板是用粗棒，在需要快速而低成本地收納天花板時，就可以使用天花板飾邊材。廣義而言，小型飾邊材也是線板的一種。

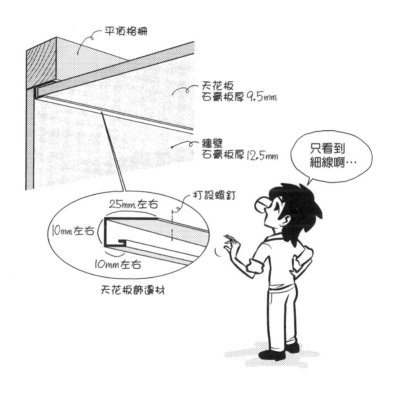

平頂格柵

天花板
石膏板厚9.5mm

牆壁
石膏板厚12.5mm

打設螺釘

25mm左右

10mm左右

10mm左右

天花板飾邊材

只看到
細線啊…

● 一開始先在安裝天花板的骨架（平頂格柵，覆面龍骨）上，以螺釘固定飾邊材，再將天花板材嵌入後予以固定，施工很輕鬆。

Q 透縫是什麼？

▼

A 沒有設置線板，而是將天花板與牆壁連接的部分留設些許縫隙的一種鋪
設方式。

 板與板之間沒有連接，留有縫隙的鋪設方式，稱為透縫鋪設。有時天花板與牆壁的交角不裝線板，而以透縫的方式設計。由於沒有棒材，形成簡潔俐落的設計。

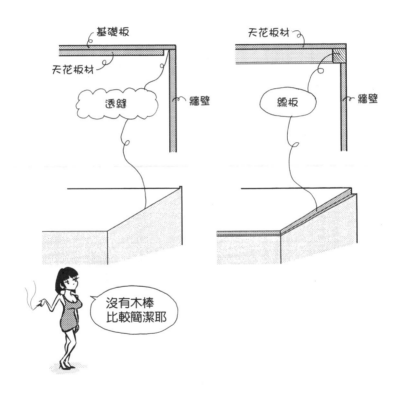

●有時透縫的縫隙也會設置在牆壁側。

Q 如何處理沒有線板、飾邊材或沒有透縫的天花板端部？

▼

A 如下圖，有打設內裝用密封材等方式。

◆ 這是最便宜的簡單裝修法，不設置線板或飾邊材，直接在牆壁、天花板貼壁紙或進行塗裝。若要避免交角部分產生縫隙，或是讓壁紙更加貼合，常見的作法是打設密封材。

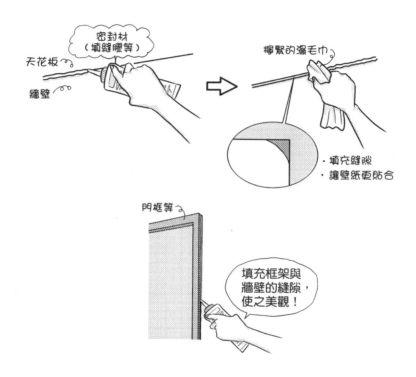

- 交角部分的壁紙容易脫落，也容易產生縫隙，打設密封材後會更加貼合，還能隱藏縫隙。密封材常作為縫隙的修正、隱藏之用。
- 最常使用的是YAYOI化學工業的填縫膠。將填縫膠打設在角落部分，以擰緊的濕毛巾擦拭後，表面就變得更漂亮了。筆者經常處理木造古建築的翻修工程，填縫膠可是修正的必備品。
- 密封材也可稱為填縫材。填縫膠的「填縫」一詞就是由此而來。

Q 線板比柱突出或未突出？

▼

A 比柱突出。

雖然線板的面內（參見 R234）也有收在柱內的情況，不過一般會收在柱外。如果柱比線板突出，線板會被切成一截一截，天花板四周也會變得凹凸不平。

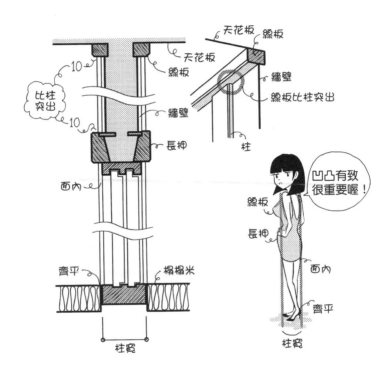

● 基本上，敷居寬＝柱寬，若是一側為緣側，或是板之間有段差，而使敷居比地板高，也會出現只有室內側收在面內的情況。

Q 斜接是什麼？

▼

A 在凸角、凹角處，將兩個構材邊緣皆切成45度角，不會看見切口的接合方式。

由於不會看見切口（橫斷面），看起來美觀。用於門框、窗框、踢腳板、長押和線板等的凸角、凹角。

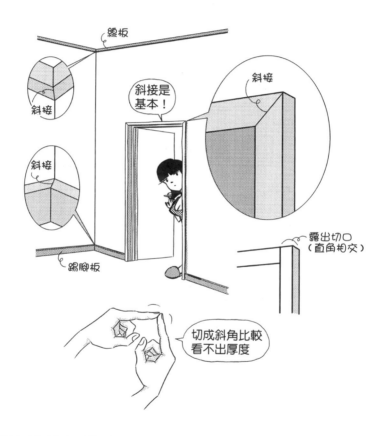

- 構材大小不同時，斜切角度不會是45度。門框等較高的地方，就算縱材整個穿透過去也不會看到切口，所以可以不使用斜切的接合方式。某一邊穿透的收邊方式，稱為直角相交。
- 從前的斜接是由厲害的木工師傅以鋸子切出45度角進行接合。因此，只要看到和室的斜接仕口，就可以知道木工師傅的功力。現在則是使用具有傾斜角度的電鋸，可以簡單切割出斜接角度。
- 仕口是將不同方向構材以某種角度接合的方法。繼手是相同方向的接合方法。

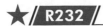
Q 刃掛（刀刃切）是什麼？

▼

A 為了讓正面尺寸看起來細長俐落，將框架材料進行斜切。

外觀如刀刃般細的飾邊材，主要用於灰泥壁。如果全部以細木材製作很容易損壞，因此只在外觀看得到的地方使用細木材。木板牆壁也一樣，將框架進行刃掛，木板的切口斜切，兩者接合在一起後，就成為正面尺寸較細的框架。

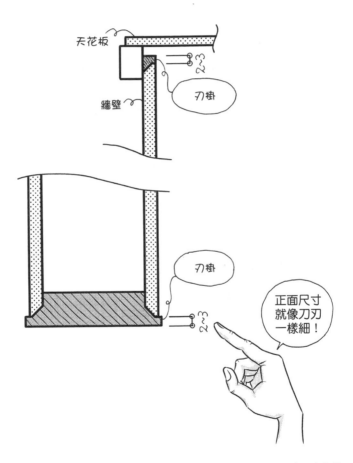

天花板

牆壁

刃掛

2~3

刃掛

正面尺寸
就像刀刃
一樣細！

- 刀刃的正面尺寸通常為2～3mm左右，也有完全不留設正面尺寸，完全將刀刃的尖端外露的情況。不管哪一種都要使用硬木材。
- 可見端的尺寸稱為正面尺寸（face measure），深度方向的尺寸為側面尺寸（lateral measure）。這些都是現場常見的用語，要好好記住喔。

Q 純塗裝是什麼？

▼

A 如下圖，讓牆壁的角落或開口部分不會突出柱外或設置框架，直接以塗裝處理。

設置框架可以讓牆壁的角落較堅固，但另一方面，框架的存在讓設計變得不簡潔，還有需要另外進行收邊等缺點。以純塗裝處理，可以強調素樸感。

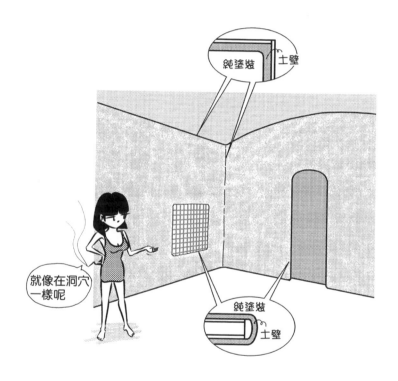

●純塗裝的地板和柱、牆壁一樣，用壁土塗裝，形成洞窟般的床之間。亦稱裸床。
●草庵風茶室（參見R140）就常使用純塗裝。

Q 面內、齊平是什麼？

▼

A 將一邊的構材收納在倒角面的內側稱為面內，而收納在同一表面則稱為齊平。

柱、線板等木造構材，為了避免缺角或刮到手受傷，以及其他設計上的理由，通常會將角落斜切做成倒角。構材之間接合時，就會出現收納在倒角面的內側或外側的問題。齊平也稱為**同面**、**同平面**等。

●要讓構材表面之間沒有段差、收在同一平面是困難的作業，因此一般來說，讓表面留有段差的工程是比較輕鬆的施作方式。

Q 和室的敷居與柱之間是面內收納還是齊平收納？

▼

A 齊平。

如果柱比敷居突出，榻榻米必定有缺角。此外，疊寄旁的榻榻米和敷居側的榻榻米大小也會不一樣。一般來說，敷居與柱的表面是以齊平的方式收納。

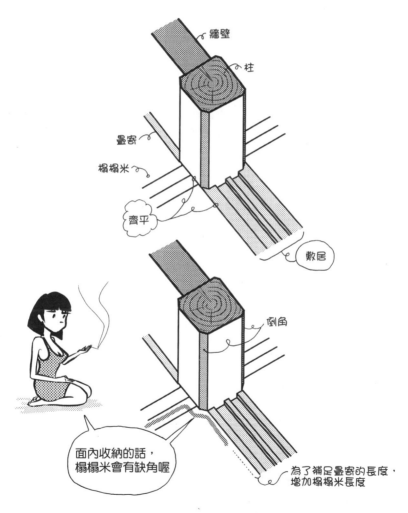

牆壁

柱

疊寄

榻榻米

齊平

敷居

倒角

面內收納的話，
榻榻米會有缺角喔

為了補足疊寄的長度，
增加榻榻米長度

● 「齊平」一詞的日文原文「揃」，發音與骰子擲出相同數字的「ゾロ」（同數）一詞相同，其中「同」字係指「同」面。

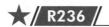

Q 和室的鴨居與柱之間是面內收納還是齊平收納？

▼

A 面內。

■ 一般來說，鴨居或欄間的敷居是收納在柱的面內。

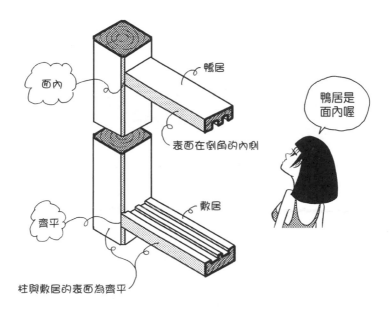

面內

鴨居

表面在倒角的內側

鴨居是
面內喔

敷居

齊平

柱與敷居的表面為齊平

- 東西容易碰撞到柱，因此取倒角比較不容易讓柱受損傷。也由於倒角的關係，表面在接合時的加工變得比較複雜。構材表面稍微錯開就會很明顯，而且木頭是會呼吸的構材，就算竣工時沒有錯動，隨著歲月流逝，很可能漸漸錯開來。如果可以收納在面內，會是比較適當的收納方式。
- 設置在柱的倒角中間為「面中」。面中的加工比面內更困難，最近已經很少人採用了。

Q 敷居的木表在哪一側呢？

▼

A 上側。

靠近木的表面者為木表，靠近芯的部分則為木裡。如下圖所示，木材會
朝木裡方向彎曲凸出，此彎曲側要設置在基礎側。如果反向設置，木材
會向上彎曲。同樣地，鴨居的木裡也要設置在基礎側。

木表為表面，
木裡為裡面喔！

木裡

鴨居

木表

基礎材

敷居

木裡

木材彎曲

木表為凹形彎曲

● 通常原木紋板的木表為春材（spring wood＝早材〔early wood〕：生長旺盛時期
　所形成的木材，質軟色白），靠近芯的木裡為秋材（autumn wood＝晚材〔late
　wood〕）。春材質軟，容易產生乾燥收縮的現象。因此，春材較多的木表側會收
　縮而產生凹形彎曲。

Q 蓋板是什麼？

▼

A 設置在扶手的拱肩牆上部等處的構材。

設置在牆壁最上部，用以遮蓋牆壁厚度部分（切口）的構材，即為蓋板。在牆壁下部鋪設裝飾用的護牆板時，設置在護牆板上部的飾邊材，也可稱為蓋板。

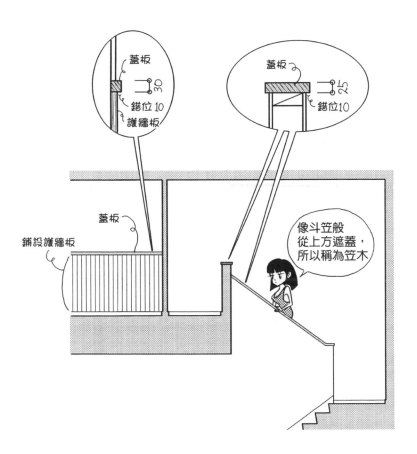

蓋板

護牆板

錯位 10

30

蓋板

錯位 10

25

蓋板

鋪設護牆板

像斗笠般從上方遮蓋，所以稱為笠木

- 將寬度狹小的木板連續鋪設，就形成護牆板。木板縱向設置時稱為縱向護牆板，橫向設置則為橫向護牆板。護牆板的上部會露出木板的橫斷面（切口），為了隱藏，要設置作為化妝材的木棒，這個木棒就稱為蓋板（日文寫作「笠木」）。
- 在平屋頂（flat roof）的邊緣，外牆頂部比平屋頂突出的部分稱為女兒牆（para-pet），其上部設置的也是蓋板。女兒牆的蓋板除了作為化妝材，另一個作用是避免雨水滲入牆壁內部。

Q 如何處理下垂壁的下端？

▼

A 如下圖，一般是設置框架予以收納。

從天花板垂下一段的牆壁稱為下垂壁或**垂壁**（hanging partition wall）。蓋板通常是指由上往下遮蓋，這裡則是反過來從下方往上遮蓋。

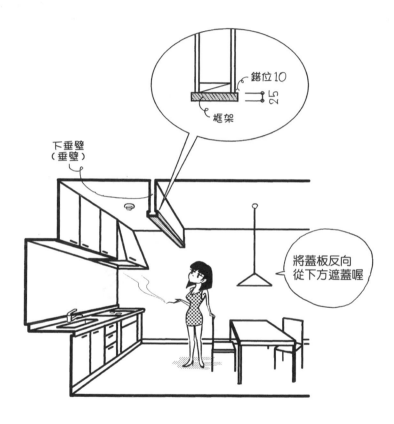

● 設置在凹間垂壁下方的材料，即橫木（參見R127、R134），也算是在垂壁端部設置框架的一種形式。

Q 窗框、門框、蓋板、下垂壁端部的框架等,為什麼要設置讓板材嵌入的溝槽?

▼

A 當框架歪斜或板材產生移動、彎曲時,可以避免構材出現縫隙。

除了不容易出現縫隙之外,只要將板材嵌入即安裝完成,工程輕鬆簡單。如果沒有溝槽,板材必須切得剛剛好,不留一點縫隙。

- 當框架為薄木板而成本較低時,也有以板材直接接合框架的收邊方式。如果沒有設置溝槽,工程施作要特別小心,否則日後很容易產生縫隙。
- 在灰泥壁與回緣、鴨居、疊寄的接合處設置凹槽,讓灰泥壁稍微往內凹陷,可以使之不容易產生縫隙。由於是在突出部分製作凹部,因此可稱為突凹槽。
- scoop是刻出、挖空細長溝槽的意思。

Q 地板的板與板之間如何續接？

▼

A 如下圖，利用凸榫接合、暗榫接合等。

🔲 一般皆以凹凸的**榫槽接合**進行續接。榫可分為原本就附在木板上的**凸榫**，以及另外插入的**暗榫**。

地板的續接法

榫槽接合

釘子　凸榫

暗榫接合

釘子　暗榫

公榫

母榫

地板容易分離，
要牢牢固定！

- 市售的地板面板大多一開始就設置好凸榫。地板需要承受重量與振動，若單以平接方式擺放在一起，構材之間很容易分離。
- 榫槽接合也稱為企口接合。凸榫是指凸出部分，亦稱公榫，凹槽部分為母榫。

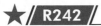

Q 壁板之間在平面方向如何續接？

▼

A 如下圖，利用對開接合、凸榫接合、暗榫接合、平口接合、透縫接合、
接合釘（steel dowel）等。

採用平口接合時，兩邊木板先行倒角，形成一個V字型溝槽。透縫接合
是配合板厚，在接縫底部鋪設稱為**接縫板**的木板，避免看見下方的基
礎。接合釘是接合用的細長材料，市售有塑膠製、金屬製等產品。

壁板的續接法

對開接合

V型溝
平口接合

凸榫接合

接縫板…接縫底的化妝材
透縫接合

暗榫接合

釘子
接合釘

牆壁不像地板
需要承受重量，
繼手比較簡單！

6

地板・牆壁・天花板的收納

●由於這些不像石膏板接縫工法可以形成一平滑的表面，因此要製作出溝槽或接
縫，讓接縫處的線條看起來較美觀。

Q 壁板之間的凸角如何收邊？

▼

A 如下圖，使用斜接接合、木製飾邊材、轉角用接合釘等。

板材又硬又厚時，先進行 45 度的斜切，就可以漂亮收邊。斜接的部分可以使用凸榫或暗榫。雖然用飾邊材是最安全的收邊方式，但有時也會採用透縫接合。使用轉角用接合釘最簡便，不過接合釘的品質將決定收邊的美觀程度。

壁板凸角的收邊

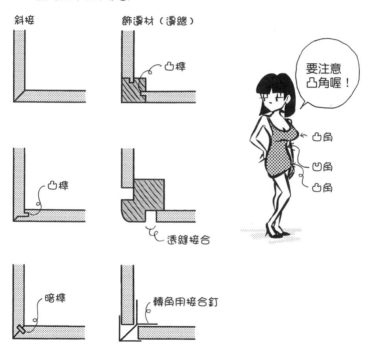

● 凹角的收邊比凸角簡單。利用平口接合就可以處理轉角。

● 轉角處為石膏板時，為了防止缺縫，必須加入 L 型補強材、鋪設網狀膠帶和油灰，然後再進行塗裝或貼壁紙等作業。

Q 天花板材之間如何續接？

▼

A 使用對開接合、凸榫接合、透縫接合、羽重法（搭接、壓接法）等。

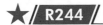 將對開接合的一邊持續延伸，形成縫隙式的**U型接縫**（溝狀的凹陷接縫），或是將天花板構材交互重疊而成的**大和法**等，方法各式各樣。

天花板的續接法

對開接合

凸榫接合

接縫板

透縫接合

條板

羽重法

大和法

合板厚度

地板 ＞ 壁板 ＞ 天花板

約 12mm　約 6mm　約 3mm
　　　　　(PB 12.5mm)　(PB 9mm)

天花板要輕薄

羽重耶

● 利用透縫接合和接縫板的續接法，亦稱接縫板鋪設法。形成縫隙的U型接縫中，可以放入竹子增添和風設計感。在竿緣天井的竿緣上方，一般以羽重法進行天花板的鋪設。

● 合板的厚度各有不同，地板為12mm左右，壁板為6mm左右，天花板是3mm左右，越往上則板越薄。由於越往上其承重越少，故就續接方法來説是下方較堅固、上方較簡單。

Q 如何組合地板基礎的地板格柵和合板？

▼

A 如下圖，一般是將45mm×45mm左右的地板格柵以303mm的間隔設置，上方鋪設12mm厚的合板。

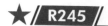 合板是使用**混凝土模板用合板**或**結構用合板**。在這個基礎合板的上方，鋪貼地板面板或地磚等。

地板格柵並排是基本的喔！

混凝土模板用合板 厚12mm

地板格柵45x45 @303

地板梁90×90 @909 間隔

- 地板若設置在鋼筋混凝土板上方稍微抬高一點的位置，也常以木造的方式組立。
- 303mm的間隔，圖面上的標記符號為@303。@是作為間隔、單價等意思的記號。
- 圖面記號中以3尺＝909mm的1/3，即303mm作為間隔，但其實現場是以構材中線至中線的尺寸作為分割間隔，構材之間的間隔不一定剛好是303mm。

Q 如何組立木造的壁基礎？

▼

A 如下圖，將33mm×105mm左右的間柱，以455mm的間隔組立。

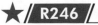 間柱上方的水平方向，使用18mm×45mm、24mm×45mm左右，稱為胴緣的細木棒，以455mm的間隔設置。

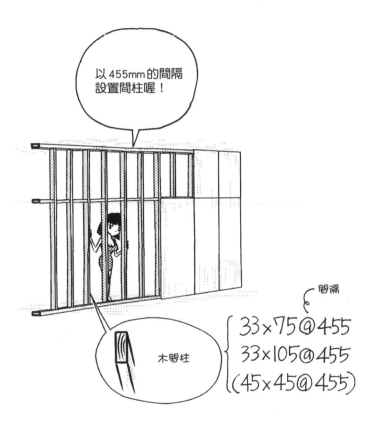

以455mm的間隔
設置間柱喔！

間隔

木間柱

$$33 \times 75 @ 455$$
$$33 \times 105 @ 455$$
$$(45 \times 45 @ 455)$$

● 木間柱常使用33mm×75mm、33mm×105mm等尺寸。高度較低的地方，使用45mm×45mm也不意外。門等處的開口部分，設置雙重間柱予以補強。

Q 如何組立輕鋼架的壁基礎？

▼

A 如下圖，將45mm×65mm的間柱，以303～455mm的間隔組立。

🔷 彎折薄鋼板做成的輕鋼架，常作為內裝的牆壁或天花板的基礎材料。

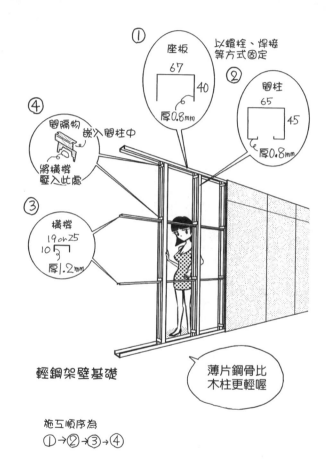

輕鋼架壁基礎

施工順序為
①→②→③→④

- 地板的座板（runner：敷居、有溝槽的軌道）要先打設鉚釘，將間柱嵌入固定，再以間隔物（spacer）和橫撐進行補強。
- 天花板較高時，會使用寬度75mm、90mm、100mm等的間柱。門等處的開口部分，以C型鋼等予以補強。

Q 如何組立木造的天花板基礎？

▼

A 如下圖，將45mm×45mm左右的平頂格柵，以455mm的間隔排列。

平頂格柵是作為天花板基礎的棒材。除了以平頂格柵支承材支撐平頂格柵的兩段式組合方法之外，還有將平頂格柵設置在同一平面的格子狀組合法。

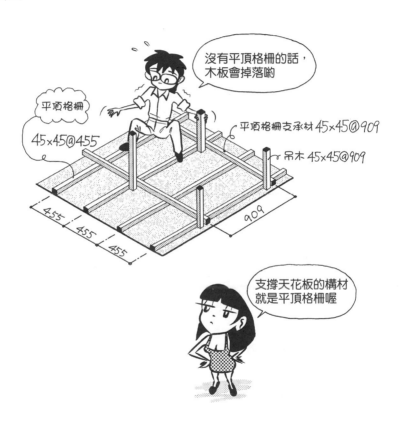

●將45mm×45mm左右的吊木設置在梁上等處，用以懸吊平頂格柵。

Q 如何組立輕鋼架的天花板基礎？

▼

A 如下圖，將平頂格柵（覆面龍骨）以303mm的間隔並排，再以直交方式設置在909mm間隔並排的平頂格柵支承材（承載龍骨）上。

◆ 輕鋼架天花板基礎有時簡稱「輕天」。

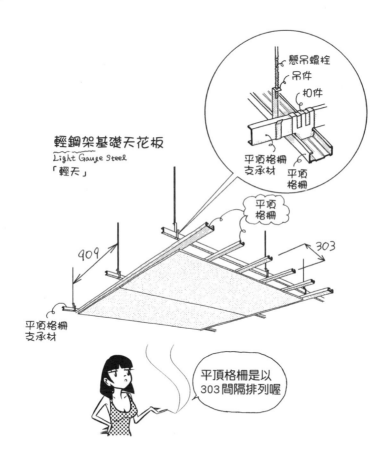

輕鋼架基礎天花板
Light Gauge Steel
「輕天」

平頂格柵是以303間隔排列喔

- 以懸吊螺栓（hanger bolt）和吊件（hanger）懸掛平頂格柵支承材。懸吊螺栓與事先埋設在混凝土內的嵌入件進行鎖固。懸吊螺栓較長時，需要加入橫撐。這是因為過去發生許多大地震致使輕鋼架天花板掉落的例子。
- LGS就是輕鋼架，light gauge steel（輕規格的鋼）的簡稱。

Q 網代、蘆葦編是什麼？

▼

A 以竹等的薄板交錯編織而成的是網代，以蘆葦等的莖並排而成的則是蘆葦編。

作為數寄屋風書院造（參見R141）或茶室等的天花板材。一般而言，雖然天花板以杉木板等進行鋪設，但藉由使用竹或蘆葦這類樸素的材料，能夠凸顯閑寂草庵的氛圍。

網代 蘆葦編

平頂格柵 基礎板 竹 原木 蘆葦

感覺比較簡樸呢

Q 壁基礎與地板基礎，哪一邊會先設置？

A 一般是壁基礎先設置。

■ 因為壁基礎是從下到上直通設置，在這之後再進行地板基礎、天花板基礎的施作。

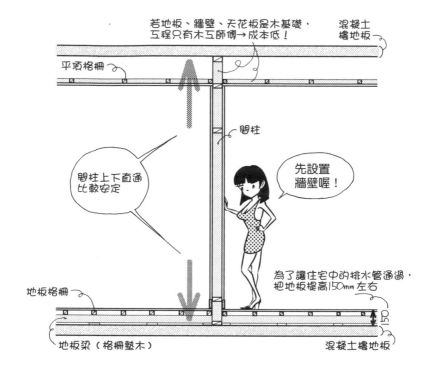

- 偶爾會有先設置地板基礎的情況。
- 若是公寓的話，廁所的排水管（內徑75mm左右）或廚房、洗臉台、浴室的雜排水管（內徑50mm左右）等，都會設置在地板下方。若配管不設置在混凝土面上方，發生漏水等情況時，必須從樓下住家的天花板來進行修繕工程。因此，地板需要比混凝土面提高150mm左右的高度。
- 若地板為木製，牆壁和天花板為輕鋼架，不如全部以木頭製作，成本比較便宜。

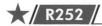
Q 如何讓牆壁具有隔音效果？

A 在牆壁設置雙重石膏板，並且直通至天花板裡面和地板下方。

石膏板若只設置到天花板，天花板裡的聲音會傳遞出去。鋪設兩塊12.5mm厚的石膏板，並使用65mm寬的輕鋼架間柱，就形成12.5×2＋65＋12.5×2＝115mm厚的牆壁。

● 更甚者，可以在牆壁內部填充玻璃棉（glass wool），防止空氣振動，增加隔音效果。牆壁越重越不容易振動，這樣聲音的能量就不容易通過。

Q 門框斷面為什麼是凸字型？

▼

A 門擋向外突出而形成凸字型。

一般來說，安裝內裝門用的框架是有左右和上方的三邊框。下方的框架稱為門檻，這裡的地板材會和其他地方不同或是有段差，近來有將之省略的趨勢。門框是從牆壁取大約 10mm 的錯位來安裝。框架寬度（正面尺寸）通常是 25mm 左右。

在埋設門擋（doorstop）用的溝槽下方，有時會安裝朝向基礎柱打設的螺釘或螺栓，因為可以藉由門擋的埋設將螺釘、螺栓的頭部隱藏起來。

Q 窗框的內側為什麼要裝木框或鋁框呢？

A 安裝完窗框之後，其餘的牆壁厚度會有柱或石膏板的切口等處需要隱藏起來。

只靠窗框的厚度無法遮蓋牆壁厚度的斷面。若像②一樣以石膏板包圍牆壁的轉角，角落容易產生損傷。為了避免損壞，最簡單的方法是鋪設L型塑膠棒（牆角護條〔 corner bead 〕）來補強。若像①一樣以25mm厚的板做框，即使家具碰撞到，也不會輕易損壞。

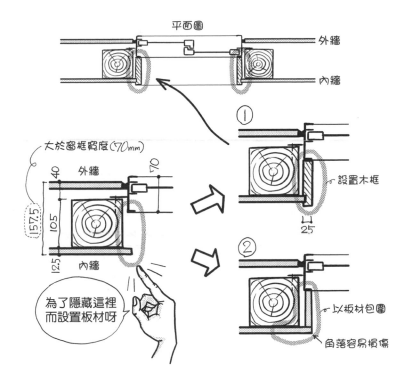

平面圖
外牆
內牆

大於窗框寬度(70mm)
40
外牆
>70
157.5
105
125
內牆

① 設置木框
25

② 以板材包圍
角落容易損傷

為了隱藏這裡而設置板材呀

7
建具的收納

• 窗戶或門扇都是在牆壁開設孔洞後加以設置。以板材包圍牆壁開洞是最一般的方法。由於門扇開闔相當頻繁，很需要堅固的框架。窗框設置在結構體上；門扇則是以鉸接（鉸鏈）方式，設置在安裝於結構體的框架上。

Q 門框、窗框為什麼要從牆面取錯位？

▼

A 讓石膏板等像是安裝在框架上一樣,可以漂亮收邊。

框架會從牆面取 10mm 左右的錯位,向外突出。平行平面之間的距離稱為錯位,這是考量收邊時的重要尺寸。框架若是與石膏板同面收邊,只要石膏板稍有彎折而比框架突出,就會不美觀。

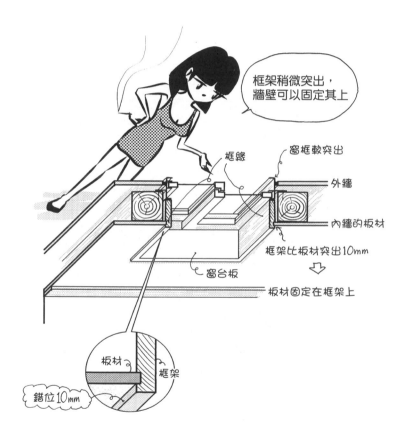

框架稍微突出,
牆壁可以固定其上

框緣

窗框較突出

外牆

內牆的板材

框架比板材突出10mm
⇩
板材固定在框架上

窗台板

板材

框架

錯位10mm

- 視線前方可見的寬度稱為正面尺寸或可見端尺寸,而相對於視線端的深度部分則稱為側面尺寸或深度尺寸。框架的正面尺寸常用 25mm 或 20mm。
- 窗框各部位各有其名稱。左右和上方的框架稱為框緣(architrave),下方的框架為窗台板(window board)。下方框架上可以放置物品,所以有不同的名稱。也可全部統稱為窗框。

Q 開口部不設置框架而以石膏板包圍轉角的作法如何進行？

▼

A 用牆角護條補強，在上面貼網狀膠帶和塗油灰後，再進行塗裝或貼壁紙等作業。

雖然石膏是不燃材料，但缺點是容易破損。牆壁凸角部分是物品容易撞到而造成破損的地方。因此，需要裝上稱為**牆角護條**的L型斷面細長材料，在上面貼網狀膠帶後，再塗油灰加以整平。

① 貼牆角護條　　② 貼網狀膠帶

石膏板的凸角

不設框架的話容易破損，很麻煩！

③ 塗油灰，以砂紙磨平

●石膏板用的牆角護條，若為塑膠製品是以雙面膠加以貼合，若為金屬製品則是以螺釘固定。油灰是用石膏或水泥等製作而成的填充劑，呈黏土狀，乾了之後會硬固。塗上油灰乾燥後，再以砂紙進行整平作業。

Q 以1/20、1/50、1/100的比例描繪的內裝木門平面圖是什麼樣子？

▼

A 如下圖，1/20的比例可以畫出門擋、錯位、板材厚度，1/50簡化了門框和板材厚度，1/100將框架、門框、板材厚度等都省略了。

請用手的大小來比比看，就知道1/100的圖面是非常小的。以CAD（電腦輔助設計）描繪精度1/20的1/100圖面時，列印出來的效果會是一片黑。必須配合不同的比例尺來描繪圖面。

内裝木門的平面圖

1/20左右　門框　柱　間柱

嵌入

門擋　錯位 10mm 左右　正面尺寸 25mm 左右

1/50左右

簡化的框架

1/100左右

省略柱，門和牆為一直線

先了解整個結構，以省略的圖示描繪

註：圖面大小非依比例尺繪製

● 教導圖面時，學生常反應框架周圍的描繪很困難，不容易了解。因此，首先要說明框架周圍的基本收納方式，配合實物以圖解加深印象，才容易理解，之後再以1/20→1/50→1/100的比例實際描繪，就更容易記住了。若是不能理解框架周圍的構成形式，即使學會描繪詳細圖面也是枉然。

Q 以1/20、1/50、1/100的比例描繪的雙扇橫拉窗框平面圖是什麼樣子？

▼

A 如下圖，1/20的比例可以畫出窗框的錯位、板材厚度，1/50簡化了窗框和板材厚度，1/100將窗框、板材厚度、窗框厚度等都省略了。

窗框周圍的收邊勉強可以用1/20的圖面來描繪。1/50的圖面一定要將窗框和框架厚度單純化。

窗的平面圖

1/20左右　外牆
　　　　　柱　間柱
　　　內牆
錯位　密封材
窗框　填充物
木框
錯位　隔熱材

1/50左右
厚度單純化

1/100左右
牆和窗框為一直線
到1/50都會將框架和錯位畫出來

註：圖面大小非依比例尺繪製

- 和門框的情況一樣，學生不太擅長描繪詳細圖示。必須先對窗框斷面有一定程度的了解。
- 木造用窗框附有鑲邊（flange，翼緣），可以從外側以螺釘等固定在柱上。固定好窗框後就可以鋪設外裝材，之後再進行內部木框的安裝作業。設置好框架，再以此為基準，進行木板等的內牆鋪設作業。筆者曾經設置古木造建築的窗框，進行鋁製外框的窗框安裝時，為了取得正確的水平、垂直線，著實吃了不少苦頭。水平、垂直線只要有一點點落差（變成平行四邊形），月牙鎖（crescent lock）就會無法開關。可以藉由放入填充物（小木片）進行螺釘的微調整，使水平、垂直線密合在一起。窗框設置完成後，木框的安裝就簡單多了。

Q 單扇橫拉門可以收納在牆壁厚度的內側嗎？

A 可以，只要牆壁有一定程度的厚度。

如下圖，若是收在牆壁裡，門的維護和打掃變得很麻煩。簡便的收納方式是將門外露，讓收納側的牆壁厚度變薄一些。還有保持牆壁厚度，直接將門設置在牆壁外側的方法。這種方式必須設置門擋、敷居、隱藏懸吊軌道的框架或鴨居等，這些都露在牆壁外側。

● 請記住，雖然同樣是橫拉門，單扇橫拉門的設置可不像雙扇橫拉門一樣簡單。
● 外露式的單扇橫拉門不會對空間使用造成妨礙，常用在盥洗室或廚房等地方。

Q 角柄（突角）是什麼？

▼

A 兩個構材以直角接合時，一邊向外延伸突出，形成突角的情況。

亦稱**突出角**。剛好在轉角處收邊顯得較無趣，此時可將一邊突出，顯示出強調這一側的感覺。水平側突出是強調其水平性，垂直側突出則是強調垂直性。

• 框架材做成角柄時，便形成和風，必須考量與整體設計之間的調和。不將凸窗的突出材留設在牆壁轉角上，而是水平延伸後嵌入左右的牆壁，這種作法和角柄的構想如出一轍。

Q 框門的豎框與橫棧，哪一個先設置？

▼

A 豎框先設置。

框門是先以縱橫的構材組成框架，中央再嵌入板材或玻璃等門扇。縱框架稱為框，橫框架稱為框或棧。若是橫棧先設置，外觀上會看見橫棧的斷面。如果先設置豎框，斷面會藏在地板的正上方和門的最上部，不會外露出來。

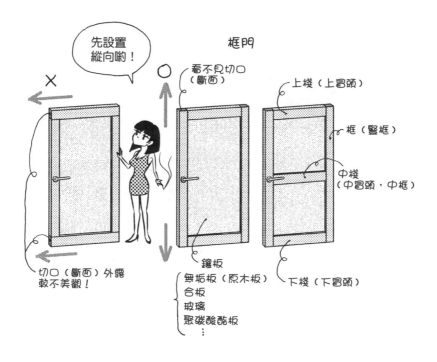

●通常不會將框架的斷面外露，因此也不需要進行任何加工作業。此外，被框架包圍的化妝板稱為鑲板。

Q 障子（紙拉窗、紙拉門）、襖（隔扇）的框與棧，先設置縱向還是橫向？

▼

A 先設置縱向。

和框門的情況一樣，先設置縱向。如果橫向先設置，那麼就會看見橫棧的切口。

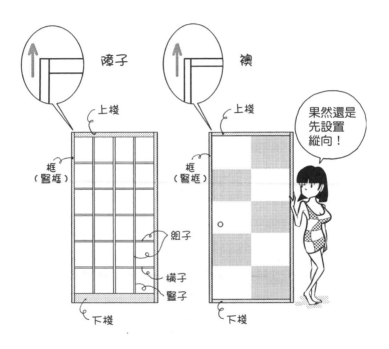

- 和框門一樣，縱框架為框，橫框架為棧。襖的框會塗成黑色，切口較不明顯。障子比較不會塗黑，若是先設置橫棧，就會看見明顯的切口。
- 鋪貼在上面右圖的襖上的方格圖案是桂離宮松琴亭使用的形式。顏色是淡藍色。

Q 如何處理中空夾板門的切口？

A 設置薄化妝邊緣材，隱藏板材的切口（橫斷面）。

中空夾板門（flush door，平面門）是指用兩片板材，以中空方式做成門扇。板的內側可以用角材或**蜂巢芯材**（honeycomb core，以紙或金屬做成的六角形蜂巢狀芯材）進行補強。由於板材切口外露較不美觀，所以可以鋪貼稱為**大手**的化妝邊緣材來隱藏。

譯註：日本將棋的步法

- flush 是同一平面的意思。中空夾板門不像一般框門是將鑲板設置在框架的內側，而是設置在同一平面，所以也稱為平面門。
- 中空夾板門的板材可能是柳安木合板、椴木合板、聚酯合板等。

Q 木製書架的棚板長度（跨距）大約是多少？

▼

A 400～600mm左右。

用厚20mm左右的合板製作書架時，若跨距長度為750mm或900mm，書架會因書的重量而產生彎曲。400mm左右是最適當的長度。

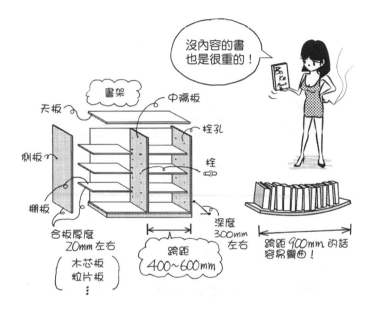

- 市售常見的多功能附棚架櫃子，是以厚約20mm、跨距400mm的粒片板製作而成。跨距較短時，承載較重的書本也不容易彎曲。筆者曾設計跨距900mm和700mm的書架，結果都因為書本的重量致使木板彎曲，如此失敗過很多次。大家也要留意市售的長跨距書架。雖然可以在棚架的中間以金屬構件（棚架支承構件）進行補強，但建議還是以短跨距的方式設置豎板比較簡便。
- 在側板上以50mm左右的間隔設置孔洞，再插入圓筒形的金屬構件來支撐棚架，就可以調整棚架的高度。圓筒形金屬構件是栓，使用栓的棚架也稱為栓架。

Q 吊掛衣服的衣架桿長度（跨距）是多少？

A 900～1200mm左右。

以25∅（∅：直徑）的鋼管設置長度1m左右，是安全可行的方式。若是以1800mm的跨距設置，只在兩端加以支撐，吊掛大量衣服後肯定會讓鋼管彎曲。鋼管的長度超過1200mm時，最好在鋼管的中間設置懸吊用金屬零件。

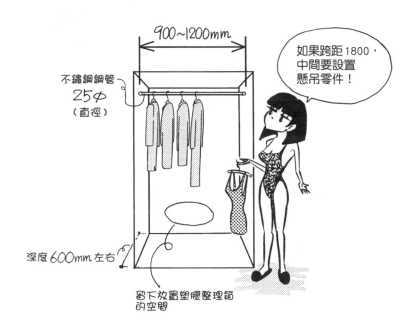

如果跨距1800，中間要設置懸吊零件！

900~1200mm

不鏽鋼鋼管
25∅
（直徑）

深度600mm左右

留下放置塑膠整理箱的空間

● 筆者認為住宅的收納可以利用衣架桿來配置，不需要用衣櫃等方式。近來市面上有許多尺寸多樣化的便宜塑膠製抽屜整理箱，這種堆疊式收納除了具有耐久性，維護也很輕鬆，搬家或換房時可以更順利地進行。以剛好的尺寸設置固定式收納，除了價格高，之後若要重新配置也比較困難，所以較不建議採用。

Q 廚房流理台、洗臉台天板（檯面板）的擋水板是什麼？

▼

A 為了避免水流入與牆壁之間的縫隙，從檯面板向上方延伸50mm左右部分的板材。

檯面板一定要設置擋水板，才能避免水流入與牆壁間的縫隙。廚房各部位的尺寸如圖解所示。

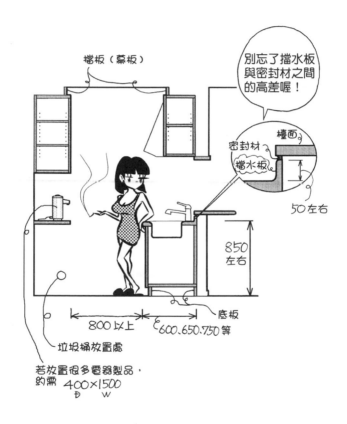

- 廚房流理台的內側若是設有作業檯面，至少要距離流理台800mm左右。冰箱與流理台之間的距離也要有800mm。廚房的作業檯面上需要放置電鍋、微波爐、烤箱、電熱水瓶等許多電器製品，因此深度要有400mm左右，長度需要1200～1500mm左右。
- 設置在廚房流理台等箱型家具下方的板材稱為底板。設置在箱型家具上方與天花板之間填塞縫隙的化妝板稱為擋板（原為折上格天井的彎折部位）或幕板（橫長的板材）。

Q 椅子和桌子的高度是多少？

▼

A 椅子約400mm，桌子約700mm，兩者相差300mm。

若吧台的高度為950mm，椅子的高度就是950－300＝650mm。市場上有銷售可以用氣壓棒調整高度的這類吧台椅。

●餐桌和辦公桌的高度約700mm，椅子約400mm，此為共通尺寸。根據坐的人的腳長等，適合的尺寸高度有所不同，若是很在意這點，就要選擇可以調整高度的椅子。

Q 1 內裝用門扇的厚度是多少？
　　2 收納用門扇的厚度是多少？

▼

A 1 30～40mm左右。
　　2 15～30mm左右。

門扇的厚度會因大小、樣式及等級的不同而有若干差異，原則上是
40mm左右。收納用門扇高度若為2000mm，厚度則為30mm左右；若
是高度600mm的小型門，厚度則為20mm左右。

- 為了不成為病態住宅（sick house），房屋必須具有持續二十四小時的換氣功能，
 因此可以利用切除門的下方，或是設置氣窗等來達成。
- 可開闔的門會設置門擋，避免看見建物內部，同時也有阻斷空氣或聲音的作用。
- 障子（紙拉窗、紙拉門）的厚度為30mm左右，而襖（隔扇）的厚度則為18mm
 左右。

Q 可以將家具門扇的框隱藏起來嗎？

▼

A 可以隱藏在門扇的下方。

出入口的門會嵌在框架中，因此普遍來說，門扇都是在框架裡面。若是家具的門扇使用同樣的收納方式，框架或板材會變得很明顯，看起來不美觀。現在一般是在框架或板材的上方設置門扇，讓框架或板材隱藏收納在門扇的內側。

門扇收在框架中
會看見框架或板材的切口
門扇收在框架上
門扇的厚度

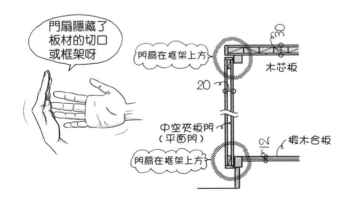

門扇隱藏了板材的切口或框架呀

門扇在框架上方
木芯板
中空夾板門（平面門）
門扇在框架上方
椵木合板

- 廚房流理台和洗臉台下方的收納門扇等，都不會看見內部的框架或板材。讀者可以就近確認一下家裡流理台和洗臉台下方的設置情況。
- 像普通的門扇一樣收納在框架內的稱為嵌入式（inset），像上述設置在框架外的稱為浮出式（outset）。

Q 承前項所述,將門扇設置在框架或板材外側所用的鉸鏈是什麼?

▼

A 滑動鉸鏈。

由於前後都會滑動,框架或板材與門扇之間才不會撞在一起。普通的鉸鏈可能會發生門扇卡到框架而打不開,或是金屬零件外露等情況,但藉由滑動的鉸鏈就可以順利開關。

● 預製品的廚房流理台和洗臉台等下方的收納門扇,都是設置滑動鉸鏈,大家不妨打開來看看。
● 使用滑動鉸鏈時,要先在門扇上設置可以放入金屬零件的凹槽,若為玻璃門扇,會有一邊的金屬零件外露。

Q 可以將家具的側板、天板、門扇厚度都隱藏起來嗎？

▼

A 如果在板材和門扇的端部都進行刃掛（刀刃切）的話就有可能。

把板材端部斜切，角落以斜接方式收納，這樣就可以將兩者的厚度都隱藏起來。

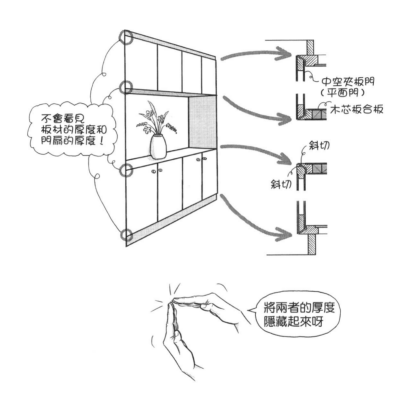

- 將板材端部斜切時為了讓前端不易受損，這個部分要特別使用硬一點的木材。
- 中空夾板門的表面材為了便於裝飾，一般會先設置（黏貼）一層薄木板（單板）。設有樹脂板的聚酯合板雖然不容易附著髒污，但看起來就是比較廉價。

Q 安裝內裝木門需要幾個鉸鏈？

▼

A 高度不到2m的中空夾板門為兩個，超過2m的中空夾板門或加入玻璃的厚重框門等需要三個。

 若為高度不到2m的輕中空夾板門，只需要兩個100mm×100mm的普通鉸鏈就足夠了，但若是加入玻璃的厚重框門就要有三個。以螺釘固定鉸鏈時，需要有25mm或30mm左右的框架厚度才能牢牢固定。

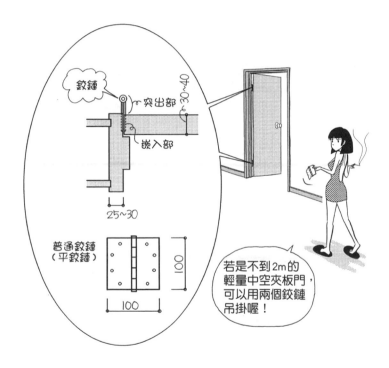

●若為鋼製中空夾板門，就算高度不到2m也很重，因此需要三個。

Q 樞軸鉸鏈是什麼？

▼

A 如下圖，固定在門扇的上下端，作為回轉軸使用的鉸鏈。

普通鉸鏈的回轉軸在門扇的中段部分突出於外側，是像蝶翼般開闔的金屬零件。而樞軸鉸鏈（pivot hinge）設置在門的上下端，轉軸部分突出於外側，門扇會隨之回轉。

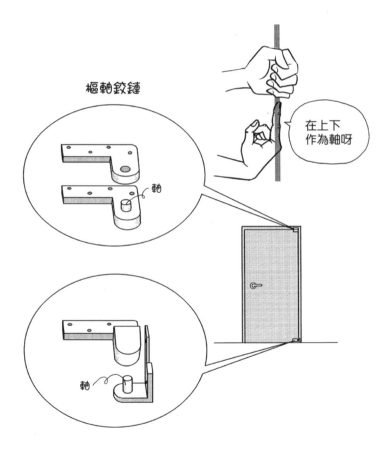

樞軸鉸鏈

軸

在上下作為軸呀

軸

- pivot為軸，hinge為使之回轉的金屬構件。雖然所有鉸鏈都有回轉軸，但由於樞軸鉸鏈的轉軸部分設置在上下方，形成轉軸較明顯的形式。
- 下方的金屬構件是設計成能夠承重的形式，才能支撐厚重的門扇。高度不到2m的門扇可以在上下方使用兩個鉸鏈加以支撐，超過2m就需要在中段設置懸吊用金屬構件。

Q 地鉸鏈是什麼？

▼

A 作為門扇的關閉結構而埋設在地板的鉸鏈。

將設有**門弓器**（door closer）機能的箱型部分埋設入地板，上方只有轉軸突出。上方框架也埋設承載轉軸的金屬構件，從外側看不到鉸鏈。

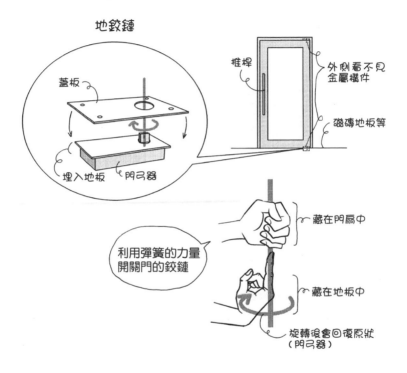

地鉸鏈

蓋板

柱桿

外側看不見金屬構件

磁磚地板等

埋入地板　門弓器

藏在門扇中

利用彈簧的力量
開關門的鉸鏈

藏在地板中

旋轉後會回復原狀
（門弓器）

● 店舖或公寓的入口門等，經常使用埋設在混凝土地面中的鉸鏈形式。因為裝門弓器看起來會比較顯眼，所以需要設計顯得簡潔時就會用地鉸鏈。

Q 除了普通鉸鏈（平鉸鏈）之外，門還有使用哪些鉸鏈？

A 如下圖，圓頭鉸鏈、旗型鉸鏈、法式鉸鏈等。

圓頭是指圓形裝飾，常用在橋的欄杆等處。圓頭鉸鏈也稱為附圓頭鉸鏈。旗型鉸鏈為旗子的形狀，法式鉸鏈則是轉軸部分為蛋形。

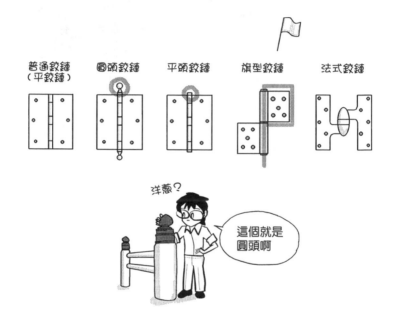

●除了上述幾種鉸鏈，還有兩邊皆可開關的自由鉸鏈（雙開鉸鏈）、關上時看不見的隱形鉸鏈，以及用以懸吊厚重門扇的長型鉸鏈等各種形式。

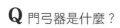
Q 門弓器是什麼？

▼

A 設置在門的上部，讓開啟的門自動關上的裝置。

門弓器（door closer）也稱為 door check。雖然這個裝置能讓門在關門中途迅速移動，但關上的瞬間卻是緩緩進行。

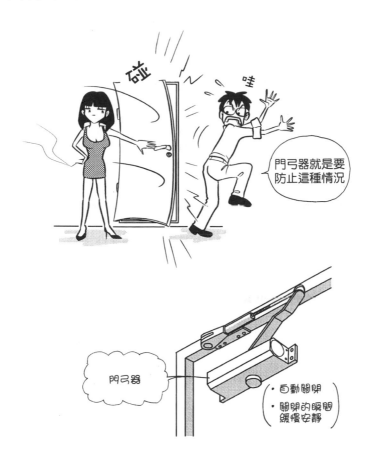

●利用彈簧和油壓等使之關閉，並可調整開關的速度。

Q 門閂鎖是什麼？

▼

A 如下圖，法式暗門閂、面門閂（surface bolt）、通天插銷（cremone bolt）等，門扇與框架或地板等之間用以鎖固的金屬構件。

■ 用於單邊需要長時間關閉等的親子門。在大型家具或是多人通過時，才必須開啟。

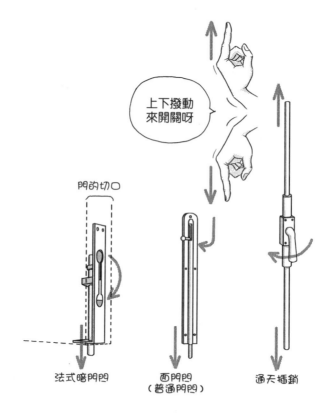

上下撥動
來開關呀

門的切口

法式暗門閂　　　面門閂　　　通天插銷
　　　　　　　（普通門閂）

- 門扇的上下以法式暗門閂、面門閂設置時，需要分別進行開關的操作，若是用通天插銷，只要一個把手，就可以同時進行上下的開關作業。
- 法式暗門閂會嵌入門扇的切口，從外觀不容易看見。面門閂設在門扇的表面上下，通天插銷設在門扇表面的中央附近。想看見簡潔的門扇設計，可以使用法式暗門閂。
- 從前常用於雙扇橫拉門，以螺釘進行鎖固的鎖＝螺釘鎖，廁所門扇所使用的橫向滑動門閂等，都是門閂鎖的一種。

Q 鎖閂、固定閂是什麼？

▼

A 讓門扇不要隨意開闔而開設孔洞使門鎖卡入的稱為鎖閂（latch），需要用鎖匙開關而開設橫向孔洞使門鎖嵌入的是固定閂（dead bolt）。

鎖閂也稱為**彈鍵閂**（latch bolt）、**碰鎖**（latch head）。承受鎖閂、固定閂的孔洞稱為**承座**（strike）。

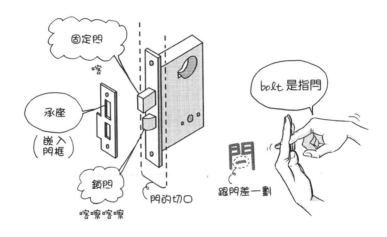

- 承座是以一片金屬片開設孔洞做成，要先在木框上設置一個金屬深的凹槽。在鎖閂、固定閂的部分，則是設置可使之嵌入的孔洞。
- bolt是指閂，以滑動方式進入孔洞，達到門鎖的功效。

Q 喇叭鎖是什麼？

▼

A 圓筒形（cylinder）的內部有彈簧和銷簧（pin tumbler，彈子、珠）並排，以此作為開關結構的鎖。

喇叭鎖（cylinder lock）是現在最常用的鎖，也稱為**圓筒鎖**、**銷簧鎖**（彈子鎖、珠鎖）。將圓筒放入外側圓筒的內側，兩者之間以銷簧來連結。當鎖匙的凹凸將銷簧前端齊平之後，就可以旋轉內側的圓筒來進行開關作業。

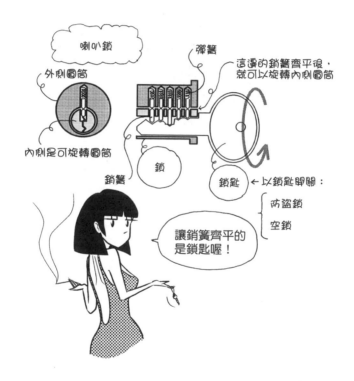

- 需要使用鎖匙開關的是防盜鎖，不需要鎖匙就可開關的是空鎖。空鎖只要轉動把手或握把就可以操作開關，作用只在防止門扇隨意開闔，而不是防盜的必要鎖。
- tumbler是指機心、齒輪、鎖的制栓等意思。鎖是lock（日文原文「錠」），鎖匙是key（日文原文「鍵」），但在日文中，key兼為鎖和鎖匙之意。
- 防盜效果較好的是酒窩鎖（dimple key，鎖匙的表面有圓形凹凸）、號碼鎖、卡片鎖等。

Q 單片鎖是什麼？

▼

A 在鎖頭握把中加入喇叭鎖的金屬零件。

門的外側為鎖匙的插入孔，內側為用手指旋轉扭手（thumbturn）的**轉鎖**（turn lock，扣鎖）。開關與鎖匙並設，常用在公寓或內門等，等級較低的門。

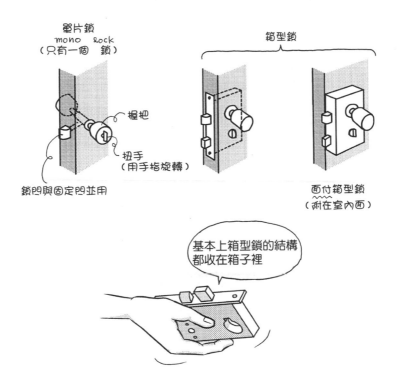

單片鎖
mono lock
（只有一個　鎖）

箱型鎖

握把

扭手
（用手指旋轉）

鎖閂與固定閂並用

面付箱型鎖
（附在室內面）

基本上箱型鎖的結構
都收在箱子裡

● 鎖與握把分開設置的是箱型鎖（case lock）。有些箱型鎖直接設置在門中，有些是外露在室內側表面的面付箱型鎖。
● mono lock（單片鎖）直譯就是一個鎖，指將握把與鎖一體化設置的金屬零件。thumbturn直譯是用手指旋轉，轉鎖就是以轉壓按鍵的方式進行開關。

Q 月牙鎖是什麼？

▼

A 設置在橫拉門上的新月形狀的鎖。

旋轉時會和另一邊的金屬零件扣合在一起，可以提升氣密性和水密性。
雙扇橫拉鋁窗常使用月牙鎖（crescent lock）。

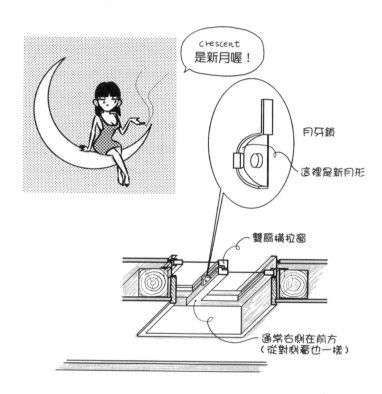

crescent
是新月喔！

月牙鎖

這裡是新月形

雙扇橫拉窗

通常右側在前方
（從對側看也一樣）

- crescent是新月，圓弧造形為其名稱的由來。
- 當橫拉門需要以鎖匙開關時，作為固定門的替代品，會使用鐮刀狀金屬零件。另外也有雙扇橫拉門專用鎖。
- 雙扇橫拉門通常是右側在前方。從對側看也一樣。

Q 水平把手是什麼？

▼

A 如下圖，使用水平桿作為開關的門的金屬零件。

回轉的力量，即力矩，由力 × 力臂決定。和圓形握把相比，水平把手（lever handle）是在軸的外側施加回轉，老少皆可輕鬆操作。

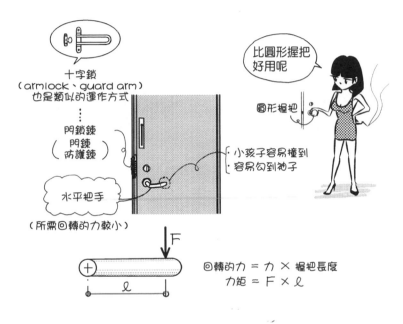

十字鎖
（armlock、guard arm）
也是類似的運作方式

門鎖鍊
（門鍊
防護鍊）

水平把手

（所需回轉的力較小）

比圓形握把
好用呢

圓形握把

小孩子容易撞到
容易勾到袖子

回轉的力 = 力 × 握把長度
力矩 = F × ℓ

● 小孩可能撞到水平把手的前端而受傷，因此前端要加工成圓形。要注意的另一個缺點是容易勾到袖口。
● handle（把手）也稱為 knob（球形把手）。

Q Ｖ軌是什麼？

▼

A 承載橫拉門滑輪用的Ｖ型溝金屬製軌道。

以前常用突出地板的圓形軌道，經過時很容易絆腳，所以後來Ｖ軌逐漸
普及。滑輪也對應於Ｖ軌而成為Ｖ型。其他還有平型或Ｕ型的軌道。

●Ｖ軌埋入地板時，基礎材要確實使用堅硬的構材。否則當基礎下陷，軌道也會跟
著彎曲，建具就無法平順地滑動了。

Q 如何懸吊橫拉門？

▼

A 使用懸吊構件和專用軌道。

懸吊構件附有滑輪，讓橫拉門可以在軌道上滑動。由於地板不會承受重量，滑動較平順。這種輕巧的設計也用在醫院或高齡者使用設施的橫拉門、收納式摺疊門等。

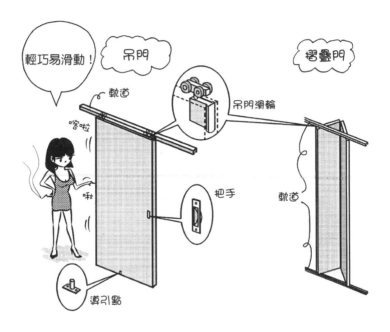

●為了讓橫拉門保持直立，地板上需要設置一突起點（稱為導引點）。至於摺疊門，大多是直接在下方也設置軌道。

Q 住宅用窗簾盒需要多大呢？

A 如下圖，寬150mm、高100mm左右。

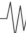 由於要設置蕾絲和遮光簾用的兩組軌道，因此需要120〜150mm左右。另外為了隱藏軌道等，高度需要50〜100mm左右。

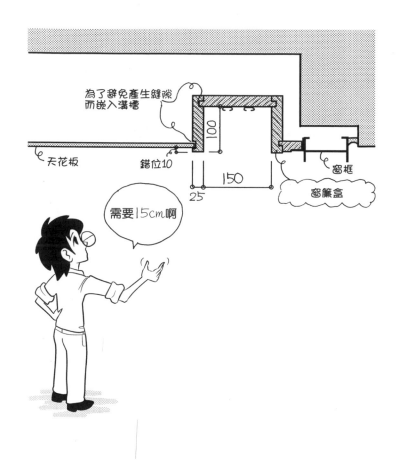

為了避免產生縫隙
而嵌入溝槽

天花板

錯位10

100

25

150

窗框

窗簾盒

需要15cm啊

- 懸掛較厚重的窗簾（幔帳）時，寬度需要180mm左右。
- 使用木材製作時，板材與門框、窗框一樣是25mm左右的厚度。另外也有鋁製的預製品。
- 若是木製，還有兩種形式可選擇，一種是使用OSCL（oil stain clear lacquer，油性著色清漆）讓木紋更加明顯，另一種是使用SOP（synthetic resin oil paint，合成樹脂調合漆）上色來隱藏木紋。

Q 幔帳是什麼？

▼

A 厚布料窗簾。

以厚重布料做的窗簾稱為幔帳（drape curtain），但其厚重程度並無明確
定義。除了蕾絲窗簾（lace curtain）之外，日本也常使用幔帳。

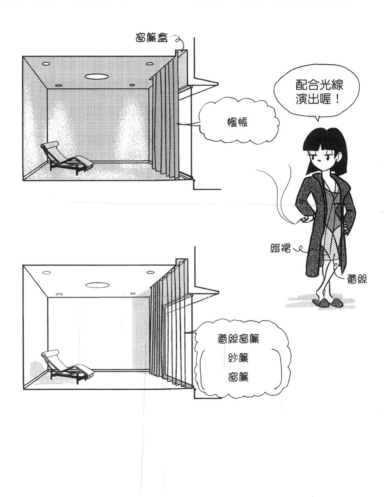

- drape 也有布幔垂下呈皺褶狀的意思。
- 紗簾（sheer curtain）、窗簾（casement curtain）是不同於蕾絲般的編織物，以通
透性較高的薄編織製成。sheer 為透明薄織物，casement 則是窗的意思。

Q 窗簾的褶是什麼？

▼

A 褶痕、打褶的意思。

褶（pleat）有各種不同的形式，但最普遍的是兩褶式。先將窗簾褶掛在掛勾上，再安裝於軌道的滑勾。

- 兩褶、三褶通稱為繩紐褶，做成箱型為箱型褶，將窗簾全部聚集在一起為百褶，朝單一方向打褶則為片褶。
- 房間內設置窗簾時，用以圍束窗簾的物件稱為穗帶（tassel），固定穗帶的構件為穗帶勾。
- 除了一般的Ｃ型溝之外，窗簾軌道也可以使用圓形斷面的窗簾桿（rod：桿，pole：竿）。窗簾桿上使用環形滑勾。

Q 窗簾有哪些開法？

A 雙開、單開、中央交叉、全體交叉等。

除了一般的雙開、單開之外，也有讓上半部以交叉方式作為裝飾的形
式。窗簾的上半部有時會設置稱為「上蓋」的短裝飾。

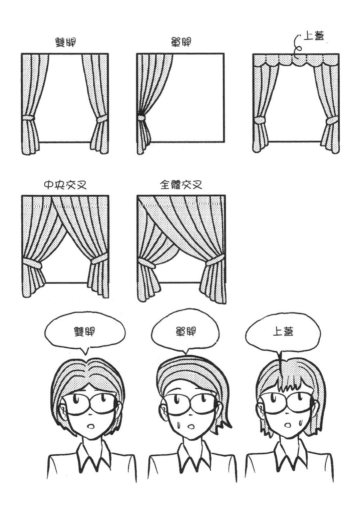

● 依據選擇的窗簾質料或褶的不同，可分為遮光窗簾、隔音窗簾、吸音窗簾等，機
能各異。

Q 羅馬簾是什麼？

▼

A 如下圖，窗簾布以摺疊方式上下升降開關的遮簾。

依據摺疊方式的不同，有簡約式、平坦式、氣球式、奧地利式、草原式、孔雀式等羅馬簾（Roman shade）類型。

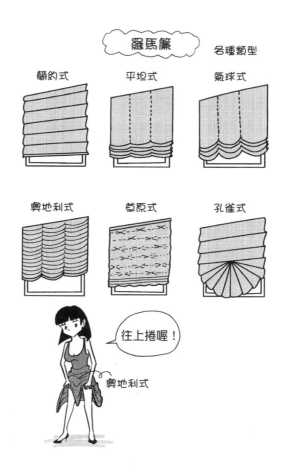

- shade原本是遮陽的意思，也意指眼罩或作為裝飾窗戶的功能。prairie是美國大草原，這裡係指在布料表面做出草原起伏的波浪感。peacock是孔雀，意指將孔雀開屏時羽毛倒過來的樣子設置在窗簾上。
- 由於羅馬簾是利用繩索進行升降，用在大型窗戶上時，開關比較困難，因此一般多用於小型窗戶。

Q 百葉窗有哪些類型？

A 依據葉板（slat）走向，分為水平型百葉窗（Venetian blind，橫型百葉窗，或直接稱為威尼斯百葉窗）、垂直型百葉窗（vertical blind，縱型百葉窗），以及布料向上捲的捲簾（roller blind）等。

水平葉板的橫型百葉窗最容易調整日照強度。

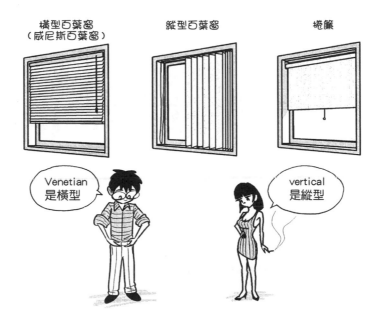

● blind 的原意為目盲、看不見的意思，Venetian 為威尼斯的，vertical 為垂直的，roll則是捲狀的。在日本，室內裝修領域常使用許多外來語譯音，因為這樣的說法感覺比較時尚。

Q 吊燈是什麼？

▼

A 從天花板懸吊而下的照明器具。

pendant的原意是脖子上的吊飾，照明中是指懸吊在天花板上的燈具。

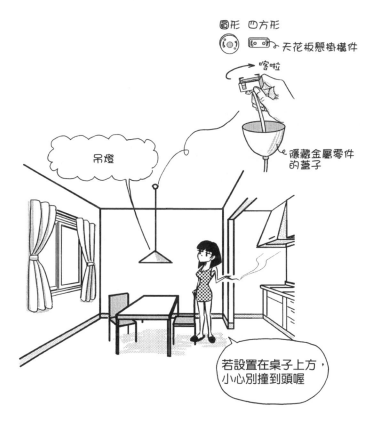

- 懸掛吊燈時經常使用只要嵌入後旋轉就可固定的懸掛構件，也有從電源盒進行配線的情況。如果設置在桌子上方，吊燈大概需要懸掛在1500mm左右的高度，下方沒有家具則需要超過2000mm，以免撞到頭。
- 天花板燈（ceiling light）是直接設置在天花板上的照明器具，一般不是指吊燈。ceiling為天花板之意。

Q 安裝在天花板或牆壁上的照明器具有哪些？

▼

A 如下圖，天花板埋設型照明、天花板直接安裝型照明（天花板燈）、崁燈（downlight）、壁燈（bracket light）等。

崁燈是燈泡設置在圓筒形器具內的埋設型照明器具，非常普及。

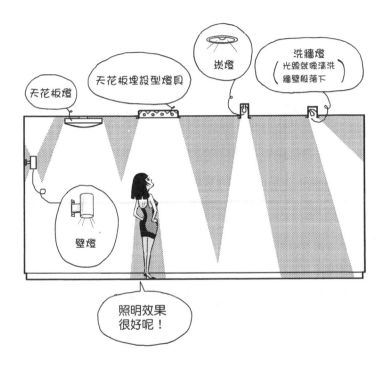

- 如果崁燈的光線方向朝向牆壁側，就形成洗牆燈（wall washer），光線就像清洗牆壁般落下。如此一來，牆壁或窗簾的垂直面會變得很光亮，增加外觀的明亮度並凸顯設計效果。
- bracket原意是從牆壁突出的橫木、托架等，bracket light則是指從牆壁突出的照明器具。
- 普通燈泡可利用開關改變電流，讓燈具具有調光機能。螢光燈泡常與崁燈的電燈泡並用，兩者產生混合光線，同時展現出螢光燈泡的明亮感及電燈泡的舒適感。
- 照明設備（照明管、管道軌、配線管）常設置在天花板或牆壁，有時也會設置聚光燈（spotlight）等。燈具的數量或位置可以改變，非常便利。

10

設備

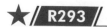

Q 間接照明是什麼？

▼

A 光先打到牆壁或天花板等處反射的照明方法。

雖然經常採用的方式是將照明器具安裝在長押部分往天花板照射，但還有其他許多設計嘗試，包括往牆壁照射、往地板照射、往植栽照射，或是照射植栽後方的牆壁而投射出植栽剪影等。

往牆壁照射

間接照明

往天花板照射

往地板照射

設計重點是要隱藏
螢光燈泡或電燈泡喔！

- 設計間接照明時，就是要將電燈泡或螢光燈泡隱藏起來。
- 往線板下方牆壁照射的方式稱為線板照明，從長押上方牆壁照射則為凹圓線腳（cove）照明。
- 立燈、吊燈等照明器具，也都是先往天花板或燈罩等處照射後，再以間接照明方式進行打光。

Q 如何隱藏天花板埋設型照明與板材孔洞之間的縫隙？

▼

A 利用附在器具上的邊緣來隱藏。

■ 具有這種作用的邊緣稱為**鑲邊**、**翼緣**、**凸緣**等。崁燈、天花板埋設型螢光燈、天花板埋設型換氣扇、天花板埋設型冷氣機等，與天花板的接點部分都附有邊緣，用以隱藏開設大孔洞造成的縫隙或板材的切口。

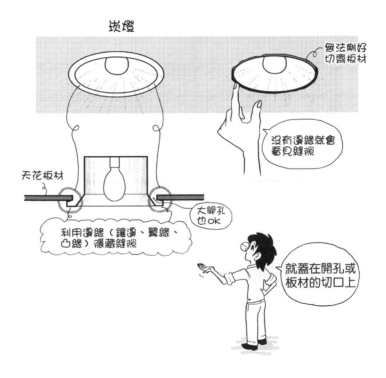

崁燈

無法剛好切齊板材

沒有邊緣就會看見縫隙

天花板材

利用邊緣（鑲邊、翼緣、凸緣）隱藏縫隙

大腳孔也ok

就蓋在開孔或板材的切口上

- 崁燈是指將裝入燈泡的圓筒形器具埋設在牆壁中的照明。這種燈具可能得名自其向下（down）照明的方式，因此 downlight 就是指崁燈。在天花板開設圓形孔洞，就可以在中間看見電燈泡。
- 天花板埋設型換氣扇在替換換氣扇時，會用比換氣扇大一些，附有格柵（格子狀孔洞）的蓋子從下方覆蓋起來。

Q 如何隱藏住宅用空調設備或通風套管與板材之間的縫隙？

▼

A 利用套管帽（sleeve cap）的邊緣來隱藏。

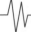 sleeve原意為洋裝的袖子，如同穿過袖子的手腕般，意指空調用冷媒管、電纜線、排水管等通過的洞。住宅的空調設備用或通風用套管（套筒）為60～100Ø（直徑60mm～100mm）左右，也有專用的樹脂製或不鏽鋼製套管帽。套管帽附有邊緣，可用以隱藏圓筒形的筒與板材開洞之間的縫隙。

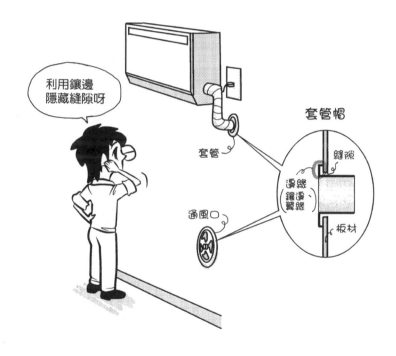

- 需要在板材上開設孔洞加以收納的器具包括崁燈、天花板埋設型照明、天花板埋設型換氣扇、天花板埋設型冷氣機、插座、開關、套管等，這些都附有邊緣（鑲邊、翼緣），作為蓋子將開孔的縫隙隱藏起來。

Q 如何處理開關、插座與板材孔洞之間的縫隙？

▼

A 裝修完工後，利用開關、插座的蓋板來遮蓋隱藏。

安裝開關盒時，施工順序如下：①在板材上開設孔洞，進行塗裝、貼壁紙等加工，②安裝設置插座器具等的安裝架，③安裝蓋板框架，④安裝蓋板。若為翻修工程，只要先將蓋板拆下，進行替換、塗裝等作業，施工完成後將蓋板裝回去即可。蓋板還可以隱藏裝修缺點。

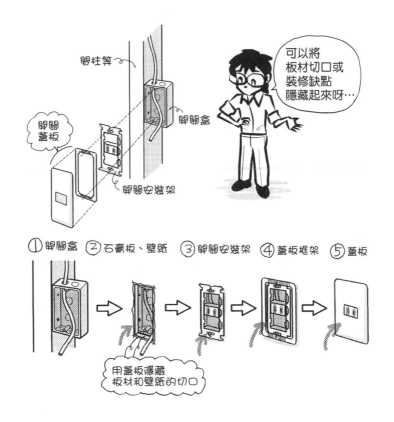

間柱等

開關蓋板

開關盒

開關安裝架

可以將板材切口或裝修缺點隱藏起來呀…

① 開關盒　② 石膏板、壁紙　③ 開關安裝架　④ 蓋板框架　⑤ 蓋板

用蓋板隱藏板材和壁紙的切口

● 塑膠製開關蓋板最便宜又普遍，也有金屬製、陶製、木製等。另外還有繪製圖案的樣式。插座、開關的形狀是相同的，兩者的蓋板可以通用。

國家圖書館出版品預行編目資料

圖解建築室內裝修設計入門：一次精通室內裝修的基本知識、
設計、施工和應用／原口秀昭著；陳嘩亭譯.--二版.--臺北市：
臉譜，城邦文化出版：家庭傳媒城邦分公司發行, 2023.03
　　面；　公分. --（藝術叢書；FI1028X）
譯自：ゼロからはじめる　建築の「インテリア」入門

ISBN 978-626-315-248-9（平裝）

1. 室內設計

967　　　　　　　　　　　　　　　　　　　111020859

藝術叢書 FI1028X

圖解建築室內裝修設計入門
一次精通室內裝修的基本知識、設計、施工和應用

作　　　者　原口秀昭
譯　　　者　陳嘩亭
副 總 編 輯　劉麗真
主　　　編　陳逸瑛、顧立平
美 術 設 計　陳文德

發　行　人　涂玉雲
出　　　版　臉譜出版
　　　　　　城邦文化事業股份有限公司
　　　　　　台北市中山區民生東路二段141號5樓
　　　　　　電話：886-2-25007696　傳真：886-2-25001952
發　　　行　英屬蓋曼群島商家庭傳媒股份有限公司城邦分公司
　　　　　　台北市中山區民生東路二段141號11樓
　　　　　　客服服務專線：886-2-25007718；25007719
　　　　　　24小時傳真專線：886-2-25001990；25001991
　　　　　　服務時間：週一至週五上午09:30-12:00；下午13:30-17:00
　　　　　　劃撥帳號：19863813　戶名：書虫股份有限公司
　　　　　　讀者服務信箱：service@readingclub.com.tw
香港發行所　城邦（香港）出版集團有限公司
　　　　　　香港灣仔駱克道193號東超商業中心1樓
　　　　　　電話：852-25086231　傳真：852-25789337
　　　　　　E-mail：hkcite@biznetvigator.com
馬新發行所　城邦（馬新）出版集團 Cité (M) Sdn Bhd
　　　　　　41, Jalan Radin Anum, Bandar Baru Sri Petaling, 57000 Kuala Lumpur, Malaysia
　　　　　　電話：603-90578822　傳真：603-90576622
　　　　　　E-mail: cite@cite.com.my

二版一刷　2023年3月

城邦讀書花園
www.cite.com.tw

版權所有・翻印必究
ISBN 978-626-315-248-9

定價：380元
（本書如有缺頁、破損、倒裝，請寄回更換）